Teresa d.C. Pontones 12 I '35 - 16 II '7*

?/typos 12,15,21,25,26,10|
hated San Angel + Coyoacán 22 but 51
sobre los gringos 122

Frida Kahlo

TERESA DEL CONDE

FRIDA KAHLO

La pintora y el mito

PLAZA JANÉS

Frida Kahlo. La pintora y el mito

Primera edición: junio de 2001

Tercera reimpresión: mayo de 2003

© 2001, Teresa del Conde

© 2001, Plaza & Janés Editores, S.A.
Travessera de Gràcia, 47-49, 08021 Barcelona, España

© 2001, Plaza & Janés México, S.A. de C.V.
Homero #544 Col. Chapultepec Morales C.P. 11570 México D.F.
Tel. 52-03-06-60

ISBN: 968110482-X

Diseño de portada: Efraín Herrera

Impreso en México / *Printed in Mexico*

Agradecimientos

Agradezco a <u>Hayden Herrera, Raquel Tibol</u> y Martha Zamora el haberme permitido utilizar libremente el material compilado por ellas en sus respectivos libros, lo cual me ahorró mucho tiempo de nueva investigación de archivo en una época en la que la historiografía sobre Frida Kahlo ha sido objeto de aportaciones fundamentales y de <u>correcciones sustanciales</u>. A Joyce Campbell, por permitirme reproducir las dos cartas de Frida dirigidas al doctor Leo Eloesser; y a Andrés Henestrosa, por proporcionarme y permitirme volver a publicar su poco conocido texto "Frida, la mutilada".

Este libro no es resumen ni nueva versión de los numerosos artículos que he escrito sobre la pintora, de los que he rescatado sólo uno en su versión original, que incluyo en los apéndices; sin embargo, como es lógico, este nuevo texto se apuntala en <u>investigaciones</u> que sirvieron de sustento a las anteriores y en entrevistas que en determinados momentos hice a varias personas. Recuerdo con particular cariño y respeto a tres de ellas, ya fallecidas: Juan O'Gorman, el doctor Federico Marín y su hermana Lupe, la madre de Lupita Rivera a quien también entrevisté, y de Ruth Rivera, que fuera esposa de Rafael Coronel, quien a su vez me transmitió sus remembranzas. Cada uno de mis artículos sobre Frida llevaba sus agradecimientos respectivos, que sería largo e improcedente enumerar ahora. De todas formas, quiero dejar constancia de que la ayuda recibida por los primeros a quienes entrevisté, hace más de 15 años, fue fundamental y por ello reitero mi gratitud a los pintores Arturo Estrada, Arturo García Bustos, Guillermo Monroy y Fanny Rabel. A la montajista norteamericana Nancy Deffenbach debo en tiempos más recientes el conocimiento de una rica serie de fotografías que reproduce obras en homenaje a Frida Kahlo; y al doctor Ramón Parres de la Asociación Psiquiátrica Mexicana, su simpático apoyo en mi proyecto de produ-

cir un breve capítulo patobiográfico a manera de conclusión, en el que se negó a colaborar al alimón, cosa que sigo lamentando. De manera especial reconozco la generosa y eficaz ayuda que recibí, cuantas veces la solicité, del Centro de Información y Documentación de Artes Plásticas del INBA, para la obtención de buena parte de las fotografías que ilustran este texto.

Y por último, aunque no menos importante, expreso a mi hija Tessa, pasante de la Facultad de Filosofía y Letras, mi conciencia cariñosa, mi agradecimiento por la ayuda que me prestó al compartir conmigo su visión joven y fresca acerca de Frida; a José Luis Martínez S., técnico académico del Instituto de Investigaciones Estéticas, haciendo la primera lectura profesional del texto, y a Alberto Cue, por sus finas observaciones editoriales, que me resultaron invaluables.

Introducción

Cuando por primera vez escribí algo coherente sobre Frida Kahlo aún no empezaba a desatarse del todo la pasión que, más como personaje que como artista, habría de inspirar entre quienes la han tomado como baluarte y emblema; algo así como a una nueva guadalupana capaz de trascender fronteras, curiosamente no tanto latinas como, sobre todo, anglosajonas. Esto ocurrió en 1973, año en el que Gloria Orenstein escribiera en el *Feminist Art Journal* un artículo fundamental al que tituló "Frida Kahlo: Painting for Miracles".[1] El mío, de menor circulación, trataba fundamentalmente sobre el llamado *Diario* de Frida y fue publicado en versión original y traducción al inglés en el número cuatro de la revista *Artes Visuales*, dedicado al surrealismo.[2] Para entonces ya existía bastante material bibliográfico y hemerográfico en el que encontré datos, apreciaciones e interpretaciones que utilicé poco en ese artículo porque me dediqué más bien a comentar lo que vi en el

[1] Gloria Orenstein, "Frida Kahlo: Painting for Miracles", *Feminist Art Journal*, Autumn, New York, 1973.

[2] *Artes Visuales,* núm. 4, Museo de Arte Moderno, México, octubre de 1974. De ese primer trabajo mío resulta conveniente rescatar lo que sigue, que no ha sido utilizado por otros autores (ni siquiera por mí misma) y que por lo tanto pudiera resultar útil. Se refiere al *Diario*; el cual principia intempestivamente (las páginas iniciales están arrancadas) en 1942, con una recopilación de palabras escritas según la propuesta de Breton (una propuesta freudiana), sin organización aparente, es decir automáticamente, siguiendo el método de la libre asociación. Una de las palabras actúa como estímulo, marcando la tónica de las siguientes, tal y como si (en este caso) se tratara de un diccionario de términos en el que Frida hubiera volcado elementos preconscientes asociados con determinados conceptos. La forma pretende ser deshilvanada, espontánea, con una deliberada (y forzada) omisión de la razón, por lo que la enumeración paradójicamente resulta "razonable". Por ejemplo, a la palabra amor siguen las siguientes: amarillo, dedos, útil, niño, flor, deseo... Si se observa, existen nexos entre amor, dedos (útiles para pintar, de forma asociada con lo fálico), niño (Diego y también el que siempre deseó tener), flor (símbolo sexual, sugerencia de germinación, su predilección por lo fitomórfico) y deseo, de todo lo anteriormente enumerado y destinado como todo deseo, a no ser satisfecho más

Diario, que se hallaba guardado bajo llave, visible sólo en dos de sus páginas a través del cristal de una vitrina que forma parte del mobiliario museográfico de la Casa Azul de Coyoacán, la cual se abrió como museo el 12 de julio de 1958. Desde entonces empecé a visitarla y a enfrentarme con lo que Frida dejó, y sucumbí como tantos otros, a su fascinación. De este lugar, de conversaciones con Xavier Moyssén, Antonio Rodríguez y Juan O'Gorman, y sobre todo de los cuadros que había tenido oportunidad de ver en los museos, obtuve mi saber inicial sobre ella. Gracias a un permiso especial que me concedió Dolores Olmedo en ese año de 1973, tuve oportunidad de hojear el diario y leerlo durante una mañana, sin que el tiempo fuera suficiente para entresacar todas las notas que hubiera deseado. Nunca tuve acceso nuevamente al texto, sin embargo, y gracias a Hayden Herrera, Raquel Tibol, Martha Zamora y a un catálogo rico en ilustraciones (con textos en japonés), fue posible en ese entonces obtener una idea más completa de lo que Frida anotó y de las ilustraciones en tinta y acuarela que acompañaron su escritura desde 1942, con intervalos que se cierran en vísperas de su muerte.

En 1976 se celebró el "Año internacional de la mujer" y ya para entonces Frida era estandarte. Con ese motivo el Departamento Editorial de la Secretaría de la Presidencia de la República, que coordinaba Fausto Zapata, encargó a varias mujeres la redacción de unas biografías cortas sobre sus congéneres notables, con la aclaración de que no se publicarían ilustraciones sino únicamente textos. A mí me solicitaron la de Frida Kahlo, que en esa pequeña serie estaría acompañada de doña Josefa Ortiz de Domínguez (por Armida de la Vara), Leona Vicario (por Anne Staples), Carmen Serdán (por la China Mendoza), Ángela Peralta y Rosario Castellanos (por Beatriz Reyes

que parcialmente... En otra sección del *Diario* se advierte el propósito de hacer poesía surrealista. La autora se vale de imágenes que para ella son cercanas y las transmite mediante vocablos unidos por rima, pero sin dejar de configurar metáforas:

> Niño, niñito, niñote, mi gris corazón
> Nevada graciosa, burbuja de avión
> Yacía milano corriendo jarana
> Sin cuento razón
> gran prisa espejosa, muñeca cartón
> Buscaba risueña morena retratos agudos
> con tierna emoción.

Nevares). También doña Margarita Maza de Juárez estaba incluida, pero quizá por no haber encontrado a una apologista lo suficientemente entusiasta, no se escribió sobre ella. El librito sobre Frida Kahlo, con todo y sus limitaciones, y a pesar de estar cargado con datos equivocados (la hice nacer, como todo el mundo lo hacía entonces, en 1910), fue la primera publicación que se escribió exclusivamente sobre ella y tuvo buen éxito, tanto que después se me solicitó en más de una ocasión autorización para reeditarlo, a lo que me negué con firmeza. Sin falsa modestia declaro que lo que importaba era Frida, y no quien hubiera escrito sobre ella: el fenómeno fridolátrico ya estaba instalado.

Pese a que entonces pude hacer investigación de archivo, que en parte di a conocer, el trabajo adolecía de varios errores cronológicos y de una timidez en el tratamiento de ciertos temas.

Me parece necesario aclarar que Frida no estaba, ni con mucho, olvidada: Raúl Flores Guerrero, Luis Cardoza y Aragón, Ida Rodríguez Prampolini, Antonio Rodríguez, Jorge Juan Crespo de la Serna, Bertha Taracena y muy especialmente Raquel Tibol habían consagrado a la pintora atención seria. Federico Schroeder había estrenado una pieza teatral sobre ella, con Stella Inda como protagonista, en el teatro Jiménez Rueda en 1970,[3] pero lo demás que se escribía en México correspondía, la mayor parte de las veces, a transcripciones de los autores mencionados o a notas periodísticas tipo plana de sociales que se publicaban con motivo de los aniversarios de su muerte. También en 1976 los cineastas de San Francisco Karen y David Crommie dieron a conocer en Nueva York *The Life and Death of Frida Kahlo*, el primer cortometraje sobre la pintora, con material recabado diez años antes. El filme de cuarenta minutos se estrenó en el Film Forum del Soho. Por desgracia el programa se complementaba con una película atroz: *Chulas fronteras* de Les Blank. Ulteriormente Marcela Fernández Violante habría de

[3] La pieza teatral de Federico Schroeder Inclán fue publicada por el Instituto Nacional de Bellas Artes. Véase *Frida Kahlo, viva la vida*. Imprenta Madero, México, 1970. Ese año el secretario de Educación era Agustín Yáñez, la Subsecretaría de Asuntos Culturales estaba a cargo de Mauricio Magdaleno, el director del INBA era José Luis Martínez y el jefe del Departamento de Teatro, Héctor Azar. Stella Inda, a quien está dedicada la obra, representó a Frida y José Gálvez personificó a Diego; la escenografía estuvo a cargo de Félida Medina y de la dirección, Daniel Salazar. Los judas de cartón del matrimonio Rivera son otros tantos personajes a quienes Federico Schroeder llama "compinches". Frida está vista básicamente a través de su relación con Diego. Tiempo después sucedería exactamente lo contrario.

producir en el Centro Universitario de Estudios Cinematográficos (CUEC) otro cortometraje espléndido al que quizá no se le haya dado la importancia debida. En 1984 Paul Leduc estrenó el discutido y premiado filme *Frida. Una vida abierta,* en el que Ofelia Medina logró una impresionante caracterización. Por lo que respecta al teatro, Jesusa Rodríguez fue la pionera contemporánea con *Trece señoritas,* armada con textos de Carmen Boullosa y escenografía de Magali Lara, bajo la dirección de la propia autora del texto, único personaje que aparece en la obra, no en el papel de Frida sino interpretando ciertos detalles iconográficos de varias pinturas. La obra, estrenada en 1982 en el Teatro de la Capilla, alcanzó a conmoverme mucho más que la película de Leduc. Tres años después, Mari Carmen Farías y Abraham Oceransky colaboraron en la creación de otra pieza teatral con el tema del que quizá sea el cuadro-signo de la pintora: *Las dos Fridas,* escenificada en el Teatro Santa Catarina de Coyoacán.

Los libros y los artículos tienen una existencia más longeva y por ello me parece indispensable ofrecer al lector una reseña (ni con mucho completa) de lo que se siguió publicando. El mismo año de la aparición de mi pequeño volumen, Hayden Herrera publicó "Frida Kahlo. Her Life, Her Art" en *Art Forum,* primer fruto de la investigación más completa y acuciosa que se ha llevado a cabo sobre la mujer que fue Frida Kahlo, su familia, sus relaciones públicas y privadas, su medio ambiente, sus ideas políticas y, desde luego, su pintura. Conocí entonces a Hayden Herrera y fue durante la primera entrevista que tuvimos que me confió su proyecto —ya en vías de realización— de optar por su doctorado en la Universidad de Princeton con el tema de Frida Kahlo. En esa ocasión le compartí mi conocimiento sobre fuentes hemerográficas, testigos de la vida de Frida, y le proporcioné incluso, en algunos casos, copias de textos que poseía; ella, a su vez, tuvo la atención de promoverme para que se me invitara a la exposición que proyectó y comisarió para un museo que en aquel entonces se encontraba prácticamente en ciernes y era un sitio desangelado si se compara con el estatus que rápidamente alcanzó después. Me refiero al Museum of Contemporary Art de Chicago, que abrió al público la exposición "Frida Kahlo" el 13 de enero de 1978. Esa muestra fue importante por varias razones, entre otras porque se constituyó en punto de arranque para la creación de ambientaciones, cajas, arte-objeto, ofrendas de día de muertos, exvotos, que han realizado al por mayor

artistas chicanos y muy especialmente pintoras norteamericanas simpatizantes del Women's Liberation Movement. En México, las glosas, paráfrasis y referencias a Frida existían desde antes, pero durante los últimos años han proliferado tanto que se ha realizado un estudio sobre el tema. Algunos artistas —Nahum B. Zenil es un ejemplo prototípico— se han inspirado en el proceder autobiográfico de Frida, transportándolo al propio quehacer e inquietudes. Otros —generalmente mujeres— le han dedicado series, tal y como ha sucedido con los dibujos publicados en los que aparece siempre el rostro de Frida, realizados por Lucía Maya. En algunos casos la referencia iconográfica es indirecta, se conserva el morfema y se le sitúa en otro contexto, el propio de quien lo realiza, tal y como ha acontecido con varias obras de Magali Lara, y poco después con Rocío Maldonado y Georgina Quintana. En ocasiones se utiliza el *collage* y se configura un homenaje, como sucedió con una de las piezas que Marco Antonio Arteaga expuso en el Palacio de Bellas Artes en 1988.

Hay tarjetas postales y estampas de Frida que son pequeñas obras gráficas —como la ejecutada por Yanni Pecanins—, prendedores Frida y maniquíes de *boutiques* comerciales en un negocio de la Zona Rosa. En estos dos últimos ejemplos ya no se trata de más fascinación que el que el dinero procura.

La muestra a que me refería líneas atrás itineró por varios sitios: la Universidad de California en La Jolla, la Universidad de Texas en Austin y en Houston, la New York State University en Purchase, a pocas millas de Nueva York, donde la Galería Gray ofreció tiempo después una exhibición más completa. Se acrecentó así el culto que ha provocado Frida en Estados Unidos y que pronto alcanzaría una cima más. La actriz y cantante Madonna sigue empeñada en interpretar a Frida; además de que es poseedora del cuadro *Mi nacimiento*.

Los factores que enumero, sumados a otros que seguramente se me escapan y fundamentados en la situación actual del mercado del arte, provocaron un alza radical en los precios de las escasísimas obras de Frida que en las últimas tres décadas podían hallarse en el mercado. La demanda suscitó incrementos de oferta, con el resultado de que por un tiempo casi no hubo subasta neoyorkina de pintura latinoamericana que no ofreciera pinturas o dibujos suyos, algunos de muy dudosa autenticidad. De manera consecuente, el fenómeno económico revierte en el proceso de mitificación

y en la edición de textos o de reproducciones que las editoriales acogen con
beneplácito.[4]

Hayden Herrera terminó su tesis doctoral, que es aún más larga que su
famoso libro, después de firmar el contrato para su publicación con Harper &
Row de Nueva York. La monografía, cuyo diseño bibliográfico corresponde
a Gloria Adelson, apareció en 1983 y fue un *best-seller*.[5] La editorial Diana,
en México, se hizo responsable de la traducción al español, que por desgra-
cia tiene muchísimos defectos, pues el material que la autora utilizó de fuen-
tes originales (traducidas al inglés) se revirtió al español sin cotejarlas. Está
por demás decir que este volumen es de consulta obligada para cualquiera
que pretenda hoy ocuparse de Frida Kahlo, como lo son también dos publi-
caciones más de Raquel Tibol, una anterior y la otra simultánea, basadas en
material de primera mano: *Frida Kahlo. Crónica, testimonios y aproximacio-
nes* (1977) y *Frida Kahlo, una vida abierta* (1983).

Este último libro, que presenta, con una estructuración más eficaz, par-
te del material incluido en el primero, con nuevas adiciones, fue traduci-
do y publicado en Alemania,[6] país en el que explicablemente Frida alcanza
una popularidad muy especial. Al hecho no son ajenas sus raíces germáni-
cas por vía paterna, como tampoco su tangencial convergencia con el *Na-
turwissenschaften* de los románticos introspectivos. Frida Kahlo es cono-
cida en Alemania no sólo por el libro de Raquel Tibol, sino también por
la exposición *Frida Kahlo and Tina Modotti*, montada en Berlín, Hambur-
go y Hannover en 1982, después de su presentación inicial en la White-
chapel Gallery de Londres, bajo la coordinación de Mark Francis y Peter
Wollen, quienes hicieron sus primeras investigaciones sobre la pintora en
el Instituto de Investigaciones Estéticas de la UNAM. Fue esta misma expo-

[4] Un ejemplo típico que podría citarse al respecto es el que proporcionara la casa británica Redstone
Press, que publicó 45 reproducciones tamaño postal de cuadros de Frida, prologadas por un breve tex-
to de Angel Carter: "Frida Kahlo, Loved to Paint her Face". La impresión fue hecha por la compañía
Abacus y el diseño es de Julian Rothestein. Londres, 1988.

[5] Hayden Herrera, *Frida. A Biography of Frida Kahlo*, Harper & Row, Nueva York, 1983.

[6] Raquel Tibol, *Frida Kahlo. Crónica, testimonios y aproximaciones*, Ediciones de Cultura Popular,
México, 1977. Publicado en alemán con el título de *Frida Kahlo, uber ihr Leben und ihr Werk* (Frida
Kahlo, sobre su vida y su obra), traducción de Helga Prignitz, Neue Kritik, Frankfurt, 1980. Véase
también: Raquel Tibol, *Frida Kahlo, una vida abierta*, Editorial Oasis, México, 1983. Biblioteca de las
decisiones, núm. 6.

sición la que con carencias, pero también con descubrimientos y adiciones, se presentó en el MUNAL en 1983 bajo la gestión de Jorge Alberto Manrique.

Resultaría cansado seguir enumerando los sitios en los que la obra de Frida Kahlo ha sido expuesta al público (España y Brasil, por ejemplo) y ha provocado ingresos de visitantes superiores a los registrados normalmente en las salas de museo o en las galerías donde sus cuadros se exponen, generalmente acompañados de "curiosidades" y de nostálgicos *souvenirs* de su persona. Así sucedió en la South Methodist University de Dallas y en el Yurakucho Art Forum de Tokyo en 1989, donde, según el decir del señor Armando Colina, que estuvo presente en la inauguración y pudo observar el movimiento del público durante los días subsecuentes, la respuesta fue extraordinaria. Francia, en cambio, no ha sido muy permeable a la fascinación por Frida. Sin embargo, la editorial Presses de la Renaissance publicó una biografía novelada escrita por Rauda Jamis en 1985, que ha alcanzado su cuarta reimpresión en México.[7] Este libro, aunque insuficientemente documentado, tiene el mérito de ofrecer una bonita recreación a modo de guión cinematográfico sobre Guillermo Kahlo, sus años de adolescencia en Baden-Baden y su llegada a México. Como objeto de estudio no opera. En todo caso me ha parecido más interesante un volumen poco conocido de Araceli Rico, historiadora a la vez que bailarina, me refiero a *Frida Kahlo. Fantasía de un cuerpo herido*, que apareció en 1987 con prólogo de Ida Rodríguez Prampolini.[8]

Apuntalada en textos de escritores franceses (Didier Anzieu, Jean Baudrillard, Michel Foucault, Roland Barthes, entre otros), Araceli Rico parte de una premisa especialmente acertada: "El cuerpo es para ella un escenario en donde todo puede suceder". Debido a que Araceli Rico tardó demasiado en analizar los escritos que le sirvieron de apoyo y principalmente a que entre la entrega del original para su publicación y la aparición del libro corrió demasiado tiempo, el texto no pudo actualizarse. A eso deben sumarse las excesivas fallas tipográficas por parte de la editorial; además su precio accesible y formato cómodo, lo hacen accesible a cualquier interesado en el tema, pero

[7] Rauda Jamis, *Frida Kahlo. Autorretrato de una mujer*, Edvisión, México, 1987.

[8] Araceli Rico, *Frida Kahlo. Fantasía de un cuerpo herido*, México, Plaza y Valdés, 1987.

lo condena a permanecer en un estatus por debajo del que le correspondía. La autora redactó su texto en París y no tuvo la oportunidad de cotejar sus fuentes, lo cual explica que tenga fallas. Sin embargo, interpretativamente muchas partes de su ensayo son brillantes.

En 1987 Martha Zamora dio a luz el volumen *Frida, el pincel de la angustia*, escrito, diseñado y publicado por ella misma en edición de lujo.[9] Si en un principio algunos vimos el libro con cierta desconfianza, hoy día puedo decir que se trata de un trabajo imprescindible para el interesado en el tema, debido al orden sencillo que guarda su estructura, ya que contiene material hasta entonces inédito y una riqueza de ilustraciones. Al igual que el libro de Hayden Herrera y el de Raquel Tibol, *Frida Kahlo, una vida abierta*, el de Martha Zamora se me ha convertido en un libro de consulta obligada. Sin embargo, no me es posible dejar de anotar el padecimiento que aflige los notables esfuerzos de esta autora: un enamoramiento que no conoce distancia entre el sujeto y el objeto amado, enamoramiento adolescente que bordea los límites con la pasión y que sitúa al producto entre los prototípicamente fridolátricos, pero, entiéndase bien, que esto no demerita el rigor en datos, atribuciones y transcripciones.

También resultado de una timopatía es el ensayo de Salomón Grinberg, *Frida Kahlo: das Gesamtwerk* (*Frida Kahlo, su obra completa*), que bajo la coordinación editorial de Dorothea Ring y Helga Prignitz publicó la editorial Neue Kritik en Frankfurt (1988). Se trata en realidad de un catálogo razonado con tres textos introductorios, los dos primeros de Helga Prignitz y Andrea Kettenmann y el tercero de Salomón Grinberg, quien, desde años atrás, ha venido reuniendo cuanta información existe sobre Frida Kahlo.

Mi conocimiento de esta publicación es sumamente superficial, pues a pesar de que colaboré para ella (junto con Fanny Rabel, Elena Poniatowska, Luis Mario Schneider, Arturo García Bustos, Juan Carlos Pereda y Raquel Tibol) no poseo ningún ejemplar del volumen, al que sólo pude dar una ojeada en una biblioteca europea hace unos meses. Raquel Tibol, que sí lo ha leído, dice que Grinberg, psiquiatra mexicano radicado desde hace años en Dallas y especialista en psicopatología infantil, "ha convertido a Frida

9 Martha Zamora, *Frida Kahlo. El pincel de la angustia*, edición de la autora, México, 1987.

Kahlo en motivo de una idolatría apasionada y peligrosamente deforman-te".[10] Pude darme cuenta de que su afirmación está lejos de ser exagerada cuando el especialista en cuestión se me presentó como autor no sólo del proyecto del libro, sino de su parte sustancial. El fenómeno no es raro, los estudiosos de la psique humana en numerosos casos padecen de enfoques unilaterales o de pasiones hipertrofiadas que se revierten en visiones distor-sionadas, y la literatura artística de origen psiquiátrico (no tanto así la psicoa-nalítica) se encarga ocasionalmente de demostrarlo, cosa que por supuesto no la invalida. De la deformación es bien posible entresacar vislumbres.

 ¿Qué podría yo decir al lector de este libro sobre Frida Kahlo? Bien poco, claro está, pues no es a mí a quien toca ensalzarlo ni deslucirlo. En cambio, no me eximo de explicitar el propósito que me anima a darlo a conocer en medio de la avalancha de publicaciones que se han gestado durante los últi-mos años. Pienso que se trata de un trabajo conciso, de fácil lectura, que ha sufrido varias correcciones y muchísimas podas con objeto de que presen-te el mayor grado de condensación posible. Como todo texto, es una re-presentación y su verosimilitud es parcial en todo lo que se refiere a interpre-tación, no así en los datos manejados, que han sido cotejados con los de otros autores y con los de mi propio archivo, con el propósito de que se cons-tituya en un libro confiable para cualquier tipo de lector. Si tal intento se lo-gra, es suficiente.

 La primera versión del volumen que el lector tiene en sus manos se pre-sentó en la Casa Universitaria del Libro en la ciudad de México, dentro de las actividades inaugurales de la Feria del Libro de Humanidades y Ciencias Sociales auspiciada por la Universidad Nacional Autónoma de México, el 10 de noviembre de 1992, y se agotó rápidamente. Al año siguiente (septiem-bre de 1993) la investigadora e historiadora del arte Karen Cordero publicó un artículo en el diario *La Jornada* titulado "Frida vive a pesar del fenóme-no mercantil", en el que plantea que la obra de la pintora se sostiene a pesar del fenómeno sensacionalista que la ha rodeado desde hace algunos años, cosa que confirma lo dicho por las especialistas Raquel Tibol y Whitney Chadwick durante una conferencia sostenida en Curare (espacio crítico pa-ra las artes), poco antes de la publicación, el 21 de septiembre, del artículo

[10] Raquel Tibol, "Más de Frida Kahlo", *Proceso*, núm. 649, México, 10 de abril de 1989.

de Karen Cordero, en el que comenta ocho volúmenes sobre Kahlo, aparecidos entre 1991 y 1993. De entonces a la fecha se han publicado obras de teatro, mercantilizaciones y otras incursiones sobre la pintora. Aquí comentaré sólo las principales.

En 1993 apareció el libro de J.M.G. Le Clézio: *Diego y Frida,* concebido para ser leído por lectores predominantemente franceses. Es una introducción al tema de la legendaria pareja e igualmente un recuento a nivel de divulgación de la lucha armada en México. Que yo sepa, no ha sido traducido al castellano. El autor se basa en fuentes muy conocidas (Gladys March, Annita Brenner, el propio Diego Rivera, Bertram D. Wolfe, Hayden Herrera, Raquel Tibol). Aunque está salpicado de lugares comunes, tiene un eje interesante que concierne a *"Des revolutions"*, sean éstas reales como la mexicana y la rusa, o románticas como la que se supone tuvo lugar entre Diego Rivera y Frida Kahlo. Digo que "se supone" porque la simpatía intensa, la complicidad, la admiración y el respeto mutuo, que sus respectivas inteligencias ameritaban, fue lo que los mantuvo unidos desde que se casaron hasta la muerte de ella, comprendido el periodo que sucedió al divorcio. Ese tipo de relación no es romántica ni pasional, es una querencia. Fue una muy buena unión simbiótica en la que el entendimiento, incluso a niveles de ternura, se mantuvo casi constante.

Meses después de aparecido el librito de Le Clézio, el Schirn Kunsthalle de Frankfurt, en el contexto de Europalia 93, sacó a la luz un volumen de lujo, bien ilustrado: *Die Welt der Frida Kahlo.* Se trata de una publicación predominantemente visual, con textos introductorios a cargo de Christopher Vitali y Erika Billeter. Yo pude descubrir allí dos retratos de Frida realizados por Roberto Montenegro que me eran completamente desconocidos (y su paradero también se desconoce), que me confirman la amistad que hubo entre ambos, y también la probable asesoría pictórica que Montenegro le prestó (quizá fue hasta discípula ocasional) en los momentos en que pintaba uno de sus primeros autorretratos importantes: el que dedicó y regaló a Alejandro Gómez Arias en 1926.

La fotógrafa Mariana Yampolsky aportó a esta publicación una serie excelente de fotografías, tanto de interiores como de exteriores, de la famosa Casa Azul que da subtítulo al libro. Las tomas fueron hechas probablemente a principios de 1993, momento en que se desató una polémica, debido a

que las ventanas del exterior habían sido tapiadas y así aparecen. A propósito del hecho, el investigador Francisco Reyes Palma publicó un artículo en el diario *La Jornada* en el que quedó anotado lo siguiente: "es cierto que los vanos de las ventanas que daban hacia las calles de Londres, Berlín y Allende (en Coyoacán) fueron cegados con adoble por órdenes del revolucionario soviético, rudimentaria protección ante un posible atentado contra Trotsky por parte de los agentes estalinistas de la GPU [...] pero se retiraron cuando el grupo trotskista se mudó a la calle de Viena y Frida ocupó su casa de nuevo". Este autor está reclamando contra los vanos nuevamente ennegrecidos y contra la clausura, en ese momento, del archivo Rivera-Kahlo y de la biblioteca que allí se encontraba. Las fotos que ahora menciono son elocuentes al respecto.

Robin Richmond publicó en 1994 su libro *Frida Kahlo in Mexico* (Pommegranate Artbooks, San Francisco, col. Painters and Places). Esta breve monografía, ilustrada con láminas, es una apología, pero contiene el siguiente párrafo que reproduzco porque ilustra el sentir de muchas personas interesadas en Frida, especialistas o no: "Una artista que canibalizó la iconografía católica en sus pinturas se asombraría e incluso se ofendería del modo como varios académicos, especialmente los de agenda política, la han convertido en santa". Como me llamó la atención la frase "agenda política", tuve que remitirme a la publicación oficial sobre Frida, auspiciada por el Consejo Nacional para la Cultura y las Artes (CONACULTA) con ensayo introductorio de Carlos Monsiváis, el eminente escritor y cronista imprescindible, y ajeno a toda "agenda política".

Su escrito no es crítico, pero viene acompañado de una historia clínica convertida en literatura, cuyo autor es un médico: Rafael Vázquez Bayod. Tengo que decir que, aunque el texto me parece aportativo por el número de eminencias médicas allí consignadas (los doctores Ramírez Moreno, Cosío Villegas y Faril entre decenas de otros), la historia clínica no es tal. Difiere en alto grado de la realizada, a mi parecer, muy concienzudamente, por Charles Wiart, psiquiatra y psicoterapeuta, presidente honorífico de las sociedades internacional y francesa de psicopatología de la expresión y de arte-terapia en el centro de estudio de la expresión del Hôpital Sainte Anne en París. Este autor, con quien coincido, atribuye el principal mal de todos los que sufrió Frida a una malformación de la columna vertebral que se co-

noce como espina bífida. Para él, el accidente de 1925 no fue fatal: se sumó a una condición degenerativa que se hubiera dado de todas formas, aunque quizá provocando secuelas psicológicas y físicas menos traumáticas. El estudio del profesor Wiart se encuentra incluido en un volumen impecable publicado por la Fondation Pierre Giannada en Martigny, en Suiza. Es mucho más que el catálogo de la exposición "Diego y Frida", que allí se realizó en 1998, bajo la comisaría de Christina Burrus. Contiene textos de Raquel Tibol y de Luis Martín Lozano, quien cree entrever en una fotografía tomada por Guillermo Kahlo de sus hijas Adriana y Matilde, el origen del famoso autorretrato doble del Museo de Arte Moderno. Pienso que —en efecto— ésa puede ser una de las fuentes disparadoras, pero hay otras. Por su parte Raquel Tibol reafirma en ese nuevo texto mi suposición de que Frida se habría autorretratado varias veces, incluso en simples trabajos escolares (y en otros ya no tan escolares), antes del accidente y antes de entablar trato con Diego Rivera.

Es a Raquel Tibol a quien se debe la más importante de las aportaciones recientes. Su libro *Escrituras. Frida Kahlo*, publicado por la Coordinación de Humanidades de la Universidad Nacional Autónoma de México en 1999, se trata, como el título lo indica, de una recopilación anotada y precedida de un breve proemio, de todo lo que a lo largo de años logró reunir de la Kahlo en materia escritural. El famoso *Diario* (que no es tal, como se verá después), lujosamente impreso en edición facsimilar, está lógicamente excluido de esta publicación que es un autorretrato más de la pintora. Un autorretrato muy vívido y cambiante que obliga a rectificar ciertos asuntos de su biografía. Por ejemplo: hay que descartar sus estudios de primaria y secundaria en el Colegio Alemán, porque en la carta que dirige a Gómez Arias el 10 de abril de 1927 le dice: "Aprendo alemán, pero todavía no paso de la tercera declinación porque está de los demonios". Si hubiera asistido al Colegio Alexander von Humboldt, su dominio de ese idioma hubiese sido casi perfecto. Por cierto, hace unos tres años apareció una nota en una publicación periódica (no recuerdo cuál) donde se desmiente la asistencia de Frida al Colegio Alemán a través de una investigación de archivo, de modo que el dato ficticio, que probablemente partió de Juan O'Gorman y que fue repetido reiteradamente, forma parte de la "leyenda de la artista". También, a través de las cartas a Gómez Arias anteriores al accidente, llama la atención el estatus de

ella en la Escuela Nacional Preparatoria. No parece haber asistido como alumna curricular, aunque es un hecho que formó parte del grupo de "Los Cachuchas" al que pertenecía Andrés Lira, a quien hizo el singular retrato que pertenece a las colecciones del Instituto Tlaxcalteca de Cultura y que se encuentra en comodato en el Museo de Arte Moderno de México junto con otras obras tempranas.

De las cartas a Gómez Arias se obtiene otra deducción: con él sí hubo un auténtico romance y una dependencia emotiva tal, que generó frases como éstas: "Mi Alex, desde que te vi te amé", "Oré a Dios y a la Virgen para que todo te salga bien y me quieras siempre", "No te imaginas lo maravilloso que es esperarte con la misma serenidad del retrato", "No sabes con qué gusto daría toda mi vida sólo por besarte". Otra cosa que se esclarece a través de estas cartas, que presentan un corte en virtud del accidente de 1925, es la formación religiosa de Frida, e incluso su adhesión a las prácticas de la Iglesia católica, explícitas en lo que transcribo, fechado el 1 de enero de 1924: "Ahora en la mañana comulgué y le pedí a Dios por todos ustedes". No obstante, es cierto que ella mantiene sus reservas y su independencia de criterio sobre ciertas cosas, como la eficacia de la confesión de los pecados: "me fui a confesar hoy en la tarde y se me olvidaron tres pecados [...] pero es que se me ha metido no creer en la confesión". Al leer esto se me ocurrió pensar que así como mantuvo su independencia respecto del sacramento que supone develar intimidad ante un cura que representa autoridad, del mismo modo se mantuvo ajena toda su vida a un posible tratamiento psicoanalítico, por más que en la fase postrera de su existencia tuvo al doctor Ramón Parres cerca, con motivo de la amputación de la pierna. A Frida le fueron presentados varios psiquiatras y psicoanalistas a lo largo de los años, pero no comulgó con la idea del *talking cure*.

Otra cosa que cambia de dimensión a través de las cartas amorosas a Gómez Arias es lo que rodeó al accidente. Parece que, tal y como lo afirmó el doctor Wiart, no tuvo las características fatales que ella y sus biógrafos le han atribuido, aunque muy posiblemente sus órganos reproductivos sí se dañaron. Los embarazos, desde mi punto de vista, siguen quedando en entredicho, porque algunos de sus médicos consideraron que generó lo que se conoce como "embarazos molares" que, por cierto, son bastante comunes, pero estos asuntos son indemostrables.

Muchos puntos sobre las biografías consabidas de Diego y Frida tendrían que modificarse a partir de las "escrituras". Algunos de los fragmentos recopilados por Raquel Tibol eran ya conocidos, a través de distintas publicaciones; otros son inéditos. Varias cosas importantes quedan explicitadas en la carta escrita a Ella Wolfe (mecanografiada del archivo Wolfe) el 11 de julio de 1934, y yo creo que la mitad de ese material no es del dominio público. El libro de Tibol será reimpreso con adiciones también por la UNAM, muy posiblemente en el año 2001.

En la carta del archivo Wolfe, Frida dice que en 1934 Diego prefería quedarse en Estados Unidos, pero accedió a regresar a México en atención a su demanda; ella, a su vez, experimentó hondos sentimientos de culpa debido a que él padeció entonces lo que debió ser una crisis depresiva bastante severa, que dio como síntoma básico un profundo agotamiento atribuido a la severa dieta impuesta para que bajase de peso. Para el 12 de octubre del mismo año, Frida se había entrevistado con su antiguo novio —ahora querido amigo— Alejandro Gómez Arias. Su tono ya no es romántico, en lo más mínimo, pero le dice que lo necesita y que le escriba: "Mañana te hablaré, y yo quisiera que un día me escribieras aunque sólo fueran tres palabras, no sé por qué te pido esto, pero sé que necesito que me escribas. ¿Quieres?"

En la carta del 18 de octubre a Ella y Bertram D. Wolfe queda claro que su relación con Diego, con todo y el regreso de Estados Unidos, se ha deteriorado indefectiblemente, y que la causa es el *affaire* que él tiene con Cristina, la linda y delicada hermana menor de Frida: "Hace mucho tiempo he querido escribirles y decirles lo que pasaba, sabiendo que nadie como ustedes entenderían por qué se los contaba y por qué sufro tanto. Los quiero demasiado y les tengo la suficiente confianza para no ocultarles la pena más grande de mi vida y por eso ahora me decidí a decirles todo".

La deprimida es ahora ella. Se compró un departamento en la avenida Insurgentes núm. 432, pues no soportaba vivir en San Ángel ni, por lo visto, en Coyoacán. Para el 26 de noviembre del mismo año, dice haber perdonado a su hermana: "Creí que con esto las cosas cambiarían un poco, pero fue todo lo contrario". No obstante, la pareja se reconcilió, como lo muestran escrituras posteriores y preocupaciones (de ella por él) encaminadas a quitarle tensiones, a procurar que trabaje en paz. Se autodenomina "la chicua Rive-

ra" y parece estar mejor de salud hacia marzo de 1936. Todavía su autoeva-
luación como pintora no es lo suficientemente determinante.

Se leen las "escrituras" y se cae en la cuenta de que, efectivamente, la amis-
tad a prueba de fuego entre Frida y Diego estuvo por encima de todo y se cons-
tituyó en un refugio. Pero igualmente es posible detectar que a ella le hubiera
encantado cambiar de esposo. Se enamoró, con todas las de la ley, del fotógra-
fo húngaro residente en Nueva York, Nick Muray. La relación fue mucho más
que un *affaire,* y si por ella hubiera sido, la habría continuado hasta el fin de
sus días (que quizá se hubiesen prolongado bastante), pero de nuevo fue víctima
de una decepción. Nick Muray le confesó que tenía que contraer matrimonio
con otra mujer y ella respondió con gran elegancia. No terminó la amistad,
pero las cartas que le envió mientras duró el idilio testimonian la etapa más in-
tensa durante la poco feliz estancia de Frida en París. Es probable que le haya
costado sangre, sudor y lágrimas separarse de Muray, a quien amaba, para se-
guir un capricho de André Breton, que a fin de cuentas no cuajó del todo.

A mi parecer, los amores pulsionales más intensos que tuvo Frida Kahlo
a lo largo de su vida fueron dos: el amor juvenil, el primero, que siempre deja
marca, por Alejandro Gómez Arias; y el amor maduro que desarrolló por
Nick Muray en un período en el que la relación con Diego ofrecía suficientes
índices como para suponer que, después del divorcio y del nuevo casamiento,
la relación podría reestablecerse firmemente a condición de la eliminación del
vínculo sexual. Así sucedió debido al alejamiento de Muray. Diego y Frida
volvieron a ser "como el Popocatépetl y el Ixtaccíhuatl" en el Valle de Méxi-
co, dos figuras referenciales impresionantemente importantes e influyentes.
Mantuvieron su compromiso y esa inmensa fidelidad que deriva de la amis-
tad amorosa, sin que ello les impidiera establecer vínculos sexuales amoro-
sos de diversa índole con quienes quisieran. Diego lo hizo siempre con el sexo
opuesto: Frida fluctuó, y durante la última etapa de su vida sus vínculos
amorosos fueron con mujeres. De hecho, el breve proemio que escribe Ra-
quel Tibol como prólogo al libro que he venido mencionando indica que ella
no pudo soportar la "corte de los milagros" que presenció durante los pocos
días que vivió en la Casa Azul. La he interrogado al respecto, no es amiga de
rememorar esa etapa ni tampoco de las expresiones autobiográficas, pero
afirma con contundencia que hay que terminar con el mito "del elefante y la
paloma". Diego y Frida eran tal para cual.

Es momento de mencionar la aparición del llamado *Diario*, que cuenta con dos versiones. La primera, de lujo, consta de dos tomos. El primero recoge las transcripciones de lo escrito con ilustraciones en blanco y negro, mientras que el segundo es realmente un facsímil numerado, aunque tengo idea (como dije antes, revisé el original hace varios años) de que faltan algunas páginas. Como sea, la impresión, las tintas, la escritura en varios colores, son impecables. Se presentó en la Casa Azul, con la presencia de Dolores Olmedo y Claudia Madrazo, de la casa editora La Vaca Independiente, en 1994. Después apareció una edición en tiraje amplio, enriquecida con varios ensayos y una introducción de Carlos Fuentes que —excepción hecha del valor intrínseco de su prosa— no añade mucho a lo que ya antes sabíamos, salvo que contiene una memoria invaluable del propio Fuentes. Describe una entrada triunfal de Frida Kahlo a su palco reservado en el Palacio de Bellas Artes.

Carlos Fuentes anota que se representaba *Parsifal* de Wagner, pero examinando archivos de esos años caigo en cuenta de que la época wagneriana fue anterior (1945 y 1947), y que nunca se presentó *Parsifal,* aunque sí *Tristán e Isolda*, *Los maestros cantores* y *Tanhauser*. Es probable que la escena que Carlos Fuentes vivió haya tenido lugar en 1950 o en 1951, época en que María Callas arrolló al público operístico mexicano con su famosísimo "mi bemol". Pero ella no protagonizó en México a ningún personaje wagneriano. Eso es lo de menos, Fuentes recuerda el ingreso de Frida a su palco: "Era la entrada de una diosa azteca, quizá Coatlicue, la madre envuelta en faldas de serpientes, exhibiendo su propio cuerpo lacerado... Quizá era Tlazolteotl, la diosa de la pureza como de la impureza, el buitre femenino que devora la inmundicia a fin de purificar el mundo. O quizá se trataba de la madre tierra española, la dama de Elche, radicada en el suelo gracias a su pesado casco de piedra, sus arracadas tamaño rueda de molino, los pectorales que devoran sus senos, los anillos que transforman las manos en garras. ¿Un árbol de navidad?, ¿una piñata?"

No hay que objetar a escritores de la altura de Carlos Fuentes la licencia poética que le permite aludir a Frida de esta manera: "su espléndido atuendo, capaz de ahogar una ópera de Wagner, era sólo una anticipación de la mortaja". Esta observación, sumada a la edad que entonces tenía quizás el joven escritor (19 ó 20 años) permite deducir que aquella entrada triunfal tu-

vo lugar, efectivamente, en 1950 ó 1951, cuando Mario del Mónaco, Mario Filippeschi, Giulietta Simionato e Irma González eran las figuras de culto en torno a la diosa María Callas, que estuvo en Bellas Artes por dos años consecutivos, celebrando principalmente a Verdi, no a Wagner, que con todo y la vena germánica de Frida quizá no le hubiera resultado soportable. *Parsifal* tiene una duración mínima de unas cuatro horas. El escrito de Fuentes junto a otros textos cuyos autores son Karen Cordero, Olivier Debroise, Sarah M. Lowe y Graciela Martínez Zalce están integrados a esta edición, llamémosle comercial, del llamado diario. Lleva el siguiente título *Frida Kahlo. Diario. Autorretrato íntimo.* La publicación es igualmente de La Vaca Independiente en mancuerna con Harry N. Abrams, Inc. Publishers y salió a la luz en 1995. Ha tenido, hasta donde sé, bastante éxito comercial y está traducida a varios idiomas.*

La pretensión de poner al día todo lo que se ha publicado en torno a Frida Kahlo daría lugar a un volumen complementario a éste. Fuerza decir que sería un trabajo extremadamente repetitivo.

Ahora diré algo sobre teatro y espectáculos. En octubre de 1995 el ex bailarín y coreógrafo austriaco avecindado en Alemania, Johann Kresnik, presentó en el teatro Julio Castillo de nuestra capital su participación en el Festival Internacional Cervantino de ese año: fue una noche memorable porque el público se repartió en dos: hubo quienes abominaron la obra titulada simplemente *Frida Kahlo* mientras que otros nos fascinamos con ella pese a su tremendismo. Kresnik "se topó", dice Merry Mac Masters en la entrevista que le hizo, con reproducciones de cuadros de Frida y narró una historia a través de danzas y disfraces: no faltó nada: allí estuvieron evocados Alejandro Gómez Arias, Trotsky... El cuadro *Las dos Fridas*, icono sacro universal perteneciente a las colecciones del Museo de Arte Moderno, fue también protagonista. Tres bailarinas interpretaron a la pintora en diferentes facetas, destacando la de la mutilada y prematuramente envejecida mujer que asistió a su exposición individual en la galería de Lola Álvarez Bravo recostada en la misma cama donde poco después murió.

Dos años más tarde, en agosto de 1997, el joven dramaturgo Alberto

* La última publicación aparecida es Frida, un libro de lujo de América Editores y Grupo Financiero Bital, con prólogo de Carlos Monsiváis. El volumen contiene ensayos de varios especialistas.

Castillo y el director de teatro Mauricio García Lozano pusieron en escena *El espíritu de la pintora.* La pieza es amarga, irónica y jocosa. En ella yo participé, junto con Carlos Monsiváis, a través de un guiño al público que consistió en entrevistas grabadas en video en un noticiero cultural *fake* supuestamente trasmitido por el Canal 22, el canal cultural capitalino. El entrevistador era José Gordon y el video fue realizado por Gerardo Mancebo Castillo. Se trató pues, de una pieza multimedia que —entre otras notas periodísticas— mereció un inteligente comentario de la crítica de teatro Olga Harmony.

El 5 de noviembre de 1998 se estrenó el espectáculo *¡Viva la Frida Kahlo!* de Enrique Pineda, en el Théatre de Nesle de París. El autor se formó en el seno del movimiento escénico de la Universidad Veracruzana. Se trata de un monólogo escrito por el propio Pineda y traducido al francés por Maylel Beverido. El personaje (único) estuvo a cargo de Guadalupe Bocanegra. Tengo la impresión de que esta obra, en la que la protagonista narra su vida, sus amores, sus dolores, baila, canta, hace dengues y se muestra cínica, no tuvo tan buena acogida como se suponía, pero es cosa que no me ha sido posible comprobar.

Hay decenas de tiras cómicas y caricaturas sobre Frida Kahlo. El caricaturista Ahumada glosa *Las dos Fridas*, sustituyendo a la del lado derecho por la Virgen de Guadalupe; su ilustración se titula *Las dos patronas.* Cecilia Pego fue más lejos en su "histerieta" titulada *Terrora.* Ella dibujó sus propias versiones bien reconocibles de varios cuadros de Frida y puso en boca de su protagonista (una joven *vamp* llamada Terrora) la siguiente frase: "¿Así que Frida era una pintora?", ella misma se responde: "¡Bah! ¡Yo creía que era una marca!" Las barajas Frida Kahlo, los maniquíes, las cajitas con su efigie y en general la parafernalia fridesca justifican sobradamente este cómic.

La última vez que me enfrenté a uno de estos objetos fue hace pocos días en la exposición *Made in California,* que se exhibe en el Ángeles County Museum of Art (principios de noviembre, año 2000).

Allí estaba Frida Kahlo protagonizando, como es natural, una ofrenda de día de muertos.

El fenómeno es lógico, pero quiero decir que el singular éxito público de las patografías no descansa, propiamente hablando, en la actualización de lo reprimido, sino en la constatación del receptor de la imagen mítica de la he-

roína desafortunada que, precisamente debido a su aceptación casi universal (a su fama ya en vida, pero principalmente póstuma), no puede encontrar su verdadero lugar. Y no puede encontrarlo porque el sufrimiento aparece en su pintura, y en las narraciones que sobre ella se han realizado, como el precio de su grandeza. Nadie negaría a Frida un lugar de privilegio en la historia del arte del siglo XX, pero, la verdad sea dicha, el proceso de valoración sociocultural suele en ocasiones ser muy independiente de la realidad. Ella resulta ser un ejemplo prototípico.

San Ángel, 20 de noviembre de 2000

Los inicios

Existen factores de índole diversa que determinan la aparición de personalidades cuyos rasgos caracterológicos y creativos se salen de la norma. Frida Kahlo representa una modalidad del espíritu femenino fuera de lo común. La conocemos a través de su obra como la singular pintora que fue, pero en realidad Frida hubiera dado muestras de su vitalidad extraordinaria, como de hecho las dio, en cualquier campo que hubiera elegido para hacer centro de sus actividades creativas. Quienes tuvieron la suerte de conocerla coinciden en otorgarle dotes de mujer excepcional. Alejandro Gómez Arias, en entrevista con Elena Poniatowska, afirmó que Frida pudo haber hecho lo que hubiera querido: escribir, actuar, "pudo incluso ser una gran científica y eso lo pensó muchas veces, incluso cuando descubrió que tenía grandes capacidades de dibujante".[1] Para Raquel Tibol "Frida era verídica, crédula, entusiasta y celosa... ejemplificó el poder de la rebeldía ante el destino, del triunfo de la acción, de la belleza del ser consciente, de la voluntad tendida como flecha al éxtasis".[2] "Frida es el único ejemplo, en la historia del arte, de alguien que se desgarró el seno y el corazón para decir la verdad biológica de la que siente en ellos", escribió Diego Rivera el año de 1943.[3] Hay que tomar en serio esta frase; ciertamente existe una "verdad biológica" en la iconografía de Frida. Su existencia transcurrió bajo parámetros que se apartan de lo convencional y vulgar, sostuvo una lucha sin tregua para sobrevivir y su lucha no tuvo como fin consciente el que su memoria perdurase transmu-

[1] Elena Poniatowska, "Entrevista a Alejandro Gómez Arias", *Novedades*, México, 24 de febrero de 1982.

[2] Raquel Tibol, "Frida Kahlo en el segundo aniversario de su muerte", *Novedades*, México, 15 de julio de 1956.

[3] Diego Rivera, "Frida Kahlo y el arte mexicano", *Boletín del seminario de cultura mexicana*, SEP, México, 1943.

tándola en inmortal. Sólo se propuso, en medio de sus contradicciones, extraer de la existencia toda la riqueza posible y entregarse a las metas que según ella valían la pena. La pintura era una de éstas, paradójicamente no la más importante. Su apego a la vida, potenciado a través de la pulsión de muerte, y la entrega a "su verdad", que puede no tener nada que ver con lo que tendemos a considerar verídico, normaron la trayectoria de Frida desde el momento en que ella tuvo conciencia de su persona.

Frida Kahlo nació en Coyoacán el 7 de julio de 1907, a la una de la mañana; fue la tercera de cuatro hermanas, de las que sólo una, Cristina, la menor, influyó intensamente en su fase adulta. Las dos mayores, Matilde y Adriana, al separarse del núcleo familiar y sobre todo al ser ajenas al ámbito de Diego Rivera, ofrecieron pocos puntos de convergencia a la trayectoria de su hermana. Del primer matrimonio de su padre, que enviudó años antes de casarse con Matilde Calderón, Frida tenía dos medias hermanas: María Luisa y Margarita, que no convivieron con la nueva familia integrada por el padre viudo.

Los padres de Frida fueron Guillermo Kahlo y Matilde Calderón. Kahlo era originario de Forzheim, Alemania, de origen judío-húngaro. Excelente fotógrafo cuya vasta producción en este campo se encuentra en espera de nueva valoración. Matilde era mestiza oaxaqueña, tal vez con mayor porcentaje de sangre indígena que española; él era ateo y ella recalcitrantemente católica. El retrato de ambos tomado con motivo de su boda, el 21 de febrero de 1898, habla por sí solo del tipo de relación que pudo haber existido entre la pareja. Relación simbiótica, de dependencia mutua, más que de verdadera identificación. En la fotografía, de marco ovalado, Matilde aparece de pie. Su aire es decidido y enérgico, mira de frente con sus hermosos ojos sombreados por espesas cejas que, como las de su hija, tienden a unirse al interior, pero sin describir los dos arcos tendidos que formaban soporte a la frente de Frida y que han sido tantas veces comparados con una golondrina con alas desplegadas. La joven señora, de diminuta cintura y cuerpo bien proporcionado, posa un brazo en el hombro de su marido en ademán protector. Se percibe que él le perteneció psíquicamente siempre. Guillermo Kahlo, sensible, tranquilo, de sentimientos muy delicados, padecía de ataques epilépticos tipo "pequeño mal"; es decir, de aquella modalidad patológica que, si bien obedece a una lesión cerebral, disminuye ciertas capacidades

e intensifica otras, como la introspección, la sensibilidad y la intuición. Kahlo era melancólico como lo son muchas personas que padecen epilepsia; pero es evidente que su tercera hija, pese a la desbordante alegría y vitalidad de que en ocasiones hacía gala, sobre todo en público, se parecía más a él que a su rezandera y dominante madre. Probablemente Guillermo Kahlo, además de epiléptico, era depresivo. Según veo las cosas, su hija heredó esta condición pero en la modalidad cicloide. A etapas explosivas y aceleradas seguían otras melancólicas que tendieron a dominar sobre las primeras con el correr de los años.

En alemán, "Frida" significa paz, apelativo que en nada corresponde a la idiosincrasia de quien lo llevó. De pequeña, Frida fue una diabla: no se llevaba bien con las niñas de su edad; sus amistades eran por lo general muchachos inquietos como ella, le gustaba la vagancia, la aventura. A los 11 años se enredaba en todo tipo de conversaciones con los papeleros de La Merced, de los cuales aprendió "mucha sabiduría callejera y la más nutrida colección de palabras soeces que se haya visto en posesión de una persona del sexo femenino".[4]

Se trepaba a los árboles para robar fruta; un día incluso robó una bicicleta "para dar un paseo", según explicó al policía que la detuvo para pedirle cuentas sobre el asunto; en suma, era medio marimacho. A los 14 años decidió ser médico, ya para entonces mostraba un interés pronunciado por la biología, la zoología y la anatomía. En cierta ocasión alguien le propuso que hiciera dibujos para libros científicos, y ella consiguió un microscopio y copiaba lo que veía. Gómez Arias piensa que de ese fugaz entretenimiento le quedó el afán por la exactitud. Trazaba formas muy minuciosas y finamente dibujadas, con gran lentitud y esmero, con la misma paciencia de los miniaturistas. Varias de sus pinturas testimonian este interés suyo gestado en la infancia. Al terminar su educación elemental y después de dos años cursados en la Escuela Normal para Maestros, ingresó, de acuerdo con el plan de estudios vigente en ese tiempo, al bachillerato de medicina en la Escuela Nacional Preparatoria.

Una fotografía de Frida tomada cuando tenía unos 19 años revela los mismos ojos alargados de mirada inquisitiva, sombreados por los arcos de las

[4] Bertram D. Wolfe, *The Fabulous Life of Diego Rivera*, Stein and Day, Nueva York, 1972.

cejas negras que constituyen el rasgo más característico de todos sus autorre-
tratos, labios llenos, entreabiertos, en los que apunta un dejo de sensualidad
y malicia, cuello largo y facciones ligeramente duras, todo lo cual le da un aire
híbrido. Era una de esas bellezas cuyos rasgos, a su edad, semejaban a los del
adolescente varón. El pintor Juan O'Gorman, también estudiante en la pre-
paratoria, conservaba una imagen muy viva de ella. La describió vestida con
una falda roja y calcetines, "igual de rostro que cuando fue de grande y ex-
traordinariamente inteligente". De su vida como estudiante se conocen varias
anécdotas. En una ocasión quiso examinarse en cálculo diferencial oralmen-
te y a puerta abierta, porque no tenía fe en el jurado. Se examinó frente a to-
do el alumnado, sus respuestas fueron acertadas y resultó unánimamente
aprobada. Por cierto que su comportamiento en el plantel, dirigido por Vi-
cente Lombardo Toledano, la había hecho acreedora a una amenaza de ex-
pulsión. Pertenecía a una pandilla de estudiantes rebeldes, el grupo de Los
Cachuchas, que alcanzó fama y se hizo temido por hazañas semejantes a la
de colocar una bomba junto al asiento del maestro que, por "reaccionario",
les caía mal.[5] Era muy amiga de José Gómez Robledo, que después fue in-
vestigador, profesor en la Escuela de Medicina y uno de los primeros intro-
ductores del psicoanálisis freudiano en México. También lo era del poeta Jo-
sé Frías, hombre de extraordinario sentido del humor. Pero sus preferencias
se centraban en la figura de Alejandro Gómez Arias, su novio hasta 1928 y
después cercano amigo de toda la vida. Gómez Arias era bien parecido, bri-
llante orador y líder estudiantil. La autonomía universitaria tuvo en él a
uno de sus principales baluartes; era sin duda la figura más atractiva de aquel
universo de jóvenes. Para él fue el primer autorretrato que pintó Frida du-
rante el verano de 1926.

[5] Alfredo Cardona Peña, "Frida Kahlo", *Novedades*, México, 17 de julio de 1955.

Pintora por accidente

La leyenda quiere que el mismo año de su ingreso en la preparatoria, 1922, Frida haya tomado conciencia de Diego Rivera, que realizaba su primer mural en el Anfiteatro Bolívar. La obra se titula *La creación,* y Diego requirió durante su elaboración la presencia de varias modelos, cuyas imágenes personificaban los productos de la creación del hombre. Se supone que Frida no tenía trato con ellas y que pronto se dio cuenta de que varias se disputaban las atenciones del pintor. Más aún, que intuyó el problema que sobrevendría si Lupe Marín, centro de intereses amorosos del pintor, aparecía por ahí cuando éste departía en forma demasiado amigable con alguna de sus modelos.[6] Diego apenas notó la presencia de la traviesa muchacha, pero en ella quedó una imagen indeleble de la figura masiva y de la atractiva fealdad del muralista. Dicen, entonces, que sin saberlo, empezó a desarrollar una inclinación por él, al punto que en alguna ocasión expresó a un grupo de compañeras que "su ambición era tener un hijo de Diego Rivera" y que un día se lo iba a decir. Si todo esto es cierto o si forma parte de la leyenda del artista es algo que no puede constatarse; lo que sí es verdad es que su anhelo de maternidad evolucionó al punto de convertirse en una de sus obsesiones patológicas primordiales.

El 17 de septiembre de 1925 Frida abordó en compañía de Gómez Arias un camión que habría de llevarla a Coyoacán. En la esquina de Cuauhtemotzin y 5 de Febrero el vehículo fue embestido por un tren. Además de sufrir

[6] Quien llevaba más amistad con Rivera era Nahui Ollin (Carmen Mondragón), "una de las mujeres más hermosas que ha dado México" en opinión de Juan O'Gorman. Sirvió de modelo para la poesía erótica en el mural del Anfiteatro Bolívar; a la vez ella misma era pintora *naïve*. En 1923 Diego Rivera se casó con Lupe Marín en la iglesia de San Miguel, Guadalajara, Jalisco. No hubo matrimonio civil.

una fractura triple de pelvis (el hueso iliaco quedó totalmente doblado), una varilla de fierro que literalmente la atravesó, le causó fractura de columna vertebral. La presión medular le acentuó atrofia de la pierna derecha y además el pie mismo quedó también fracturado.[7] Unos trabajadores la llevaron a un billar vecino y la colocaron en la ambulancia que la llevó a la Cruz Roja. Hay un dibujo que realizó un año después, en el que transmite su recuerdo del choque, probablemente lo hizo para exorcizarlo. Allí está la camilla, su cuerpo inerte ya vendado, y a la izquierda, la casa de Coyoacán en la que transcurrió su penosa convalecencia que de hecho se prolongó por el resto de su vida.[8] El doctor que en un principio la vio dijo textualmente: "Si yo la hubiera operado, la mato". Permaneció más de siete meses cubierta de yeso y encajonada en un artefacto semejante a un sarcófago; sólo le quedaron libres las manos. Durante esos meses de inmovilidad y de intensos dolores, transcurridos en su casa de Coyoacán, nació la pintora Frida Kahlo; ella lo explica así:

> Mi padre tenía desde hacía muchos años una caja de colores al óleo, unos pinceles dentro de una copa vieja y una paleta en un rincón de su tallercito de fotografía [...] Desde niña, como se dice comúnmente, yo le tenía echado el ojo a la caja de colores. No sabría explicar por qué. Al estar tanto tiempo en cama, enferma, aproveché la ocasión y se la pedí a mi padre. Mi mamá mandó hacer con un carpintero un caballete [...] si así se le puede llamar a un aparato especial que podía acoplarse a la cama donde yo estaba, porque el corset de yeso no me dejaba sentar. Así comencé a pintar mi primer cuadro, el retrato de una amiga mía. Después hice dos retratos más de mis amigos de la escuela, luego un autorretrato y cuando ya pude sentarme, pinté dos o tres cosas más... Desde entonces mi obsesión fue recomenzar de nuevo pintando las cosas tal y como yo las veía, con mi propio ojo y nada más [...] Así como el accidente cambió mi camino, muchas cosas no me permitieron cumplir los deseos que todo el mundo consideraba normales, y nada me pareció más normal que pintar lo que no se había cumplido.[9]

7 Datos clínicos proporcionados por el doctor Federico Marín en el año de 1977.
8 Existe también una pintura que se le atribuye con el mismo tema. Se titula precisamente *Exvoto*, pero no es de su mano.

Frida afirma que no sabría explicar por qué le tenía echado el ojo a la caja de pinturas, pero en realidad antes del accidente ya había dado muestras de su aptitud para expresarse plásticamente. Además, aprendió algunas cosas del impresor Fernando Fernández, que por el año de 1925 tenía su taller ubicado en un local cercano a la Escuela Nacional Preparatoria. Sin embargo, esto no quiere decir que la vocación de la pintora Frida se hubiese desarrollado tal como ocurrió si no hubiera sucedido el accidente, pues es cierto que le atraía la biología y que pretendía cursar la carrera de medicina, además de que para ese entonces, ya tenía inquietudes políticas. Lo que ocurrió fue que la inmovilidad hizo aflorar el potencial creativo existente en ella. Existen muchos casos similares en la historia, uno de ellos, sumamente cercano a nosotros, es el de José Clemente Orozco, que de no haber perdido una mano al realizar un experimento con dinamita, quizás hubiera proseguido su carrera de ingeniero agrónomo, o hubiese cursado arquitectura. En el caso de Frida, su creatividad se canalizó hacia la única actividad que sus condiciones físicas le permitieron desarrollar, y que realizaba con dolor y limitaciones, pues nunca pudo guardar por mucho tiempo la misma posición. Al encontrarse acostada, tenía la necesidad de levantarse incluso de noche. Sentada ante el caballete se veía constreñida a interrumpir el trabajo por la misma circunstancia, de tal manera que su vida como pintora se dio por intervalos. Sus obras llevan consigo el *pathos* con el que fueron realizadas; por tal motivo la temática de la pintura de Frida se centra en el autorretrato; ella fue su propio modelo siempre a la mano, aunque es cierto que existen otros motivos más importantes de índole psicológica, que determinan el universo cerrado, con tintes obsesivos, que se respira en sus cuadros.

Frida volvió a caminar e incluso a bailar, pero no volvió a disfrutar de bienestar físico; sin embargo, trató de llevar, en la medida de lo posible, una vida activa. Usaba bastón o muletas en periodos largos y por lapsos fue necesario el empleo de la silla de ruedas. En el curso de los años posteriores al accidente le fueron practicadas alrededor de 27 intervenciones quirúrgicas, que pretendían corregir el proceso osteomielítico que la falta de circulación trajo consigo. Algunas de ellas tuvieron un carácter desesperado y se antojan

[9] Entrevista con Antonio Rodríguez, publicada en *México en la Cultura*, suplemento de *Novedades*, México, 17 de julio de 1955. Todo el número está dedicado a Frida Kahlo.

hoy en día absurdas, como la que le practicó el doctor Vargas Otero en la cadera, para introducir larva de mosca en la región afectada. El tratamiento no se llevó a cabo (a pesar de que Frida estaba dispuesta a soportarlo) porque las condiciones de su pelvis no lo permitieron. La última vez que fue operada se le amputó la pierna derecha, dado que empezaba a desarrollar gangrena; esto fue en 1953 y causó tremendo impacto psíquico en la enferma. Pero en realidad la minusvalía física se encontraba implantada desde antes. Sufrió de poliomielitis a la edad de seis años y, aunque se repuso del ataque, una pierna le quedó ligeramente más corta y mucho más delgada que la otra, lo que no le impedía realizar todo tipo de actividades. El accidente fue una especie de lluvia sobre mojado, porque de hecho "Frida pata de palo" existía desde la infancia. Con ese mote la interpelaban sus compañeros de escuela haciendo gala del cruel desenfado que es tan propio de los niños.

Entre las pinturas importantes que se conservan de fecha más temprana está el retrato de Alicia Galant (1927), en el que puede detectarse que la incipiente pintora autodidacta poseía gran habilidad para captar el parecido físico de las personas. De allí que algunos de sus retratos queden como obras importantes del género en la historia de la pintura mexicana actual, como el de la señora Rosita Morillo Safa tejiendo (1944), o el de Alberto Misrachi (1937). En 1929 pintó una obra deliciosa que tiene aún fuerte sabor primitivo; en forma significativa se titula *El camión* y es realmente un camión de la línea de Coyoacán donde van sentados varios pasajeros, cada uno de los cuales representa un estrato social distinto. Al centro va una mujer indígena, con la cabeza y el cuerpo cubiertos por un rebozo amarillo, se percibe que lleva en los brazos a un niño de pecho. Las figuras que la flanquean son proletarios, un obrero, que curiosamente viste overol de mezclilla y corbata, y un niño arrodillado en la banca que mira el paisaje. Junto a él se sienta el burgués capitalista, obviamente extranjero, que viste con gran elegancia: terno azal y camisa alforzada con corbata de moño y chaleco, recuerda un poco al Tío Sam. La presencia de este pasajero es discordante, porque el sitio que le pertenecería en la realidad debía ser el asiento forrado de piel de un Cadillac o de un Overland; pero como cada uno personifica a toda una clase, su presencia se justifica. Junto a este capitalista vemos a una discreta señorita perteneciente a las buenas familias de San Ángel o de Coyoacán, que con corrección junta sus manos; asume un aire digno y ausente, tiene un no-

table parecido con Cristina Kahlo, la hermana menor de Frida, que contaba a la sazón 18 años y era muy bella. La figura que le sirve de contrapunto, sentada al lado del obrero, es una rechoncha ama de casa con vestido floreado y canasta al brazo. Si se examina con cuidado sus facciones podrá advertirse que los rasgos corresponden a los de Frida, que ha alterado su volumen y reducido la longitud de su cuello para presentarse como pasajera que regresa del mercado. Sin embargo en este caso no puede afirmarse que se trata de un autorretrato, pues Frida se encontraba tan interiorizada en su propia imagen que no podía menos que reproducirla en una de las figuras. Ella dijo en alguna ocasión: "me parezco a mucha gente, y a muchas cosas", pero sucedía lo contrario: impregnó de su ser a la gente y a las cosas.

En 1928 volvió a ver a Diego Rivera, recién llegado de la Unión Soviética y dedicado en cuerpo y alma a finalizar los murales de la Secretaría de Educación Pública (SEP), que había iniciado en 1923. Es conveniente hacer notar que Frida había tenido la oportunidad de ver trabajar a José Clemente Orozco en la preparatoria, y que éste sí llegó a tomar conciencia de ella en ese tiempo, al punto que llegó a admirarla como mujer, además de que eran casi vecinos, ya que los dos vivían en Coyoacán. Incluso, vio algunas de sus primeras pinturas, pero a ella le interesó más la opinión de Diego, con quien ya para entonces había tomado contacto personal a través de Tina Modotti. La versión transmitida en el anecdotario de Frida cuenta que cuando Diego reasumió los murales de la SEP, ella fue a buscarlo y llevaba consigo algunas de sus obras. Lo instó enérgicamente a que bajara del andamio para que las viera, pero le advirtió a la vez que "no quería cumplidos, sino su opinión sincera y un consejo". Diego reconoció inmediatamente la chispa de talento en lo que Frida le mostró y accedió a visitarla en su casa y a discutir la totalidad de su trabajo. Como quiera que haya sucedido, así se inició una compleja e intensa relación afectiva de tipo simbiótico, que entre oscilaciones profundas y avatares de todo tipo habría de perdurar hasta la muerte de la pintora.

Matrimonio

@ 22

E1 22 de agosto de 1929, "el connotado pintor mexicano y líder obrero Diego Rivera contrajo matrimonio con Frida Kahlo en Coyoacán, suburbio de la ciudad de México".[10] Frida acababa de cumplir 22 años, y como pintora era totalmente desconocida. Diego tenía 43 y una trayectoria tanto artística como vital extraordinariamente rica. Había realizado, en Francia, el conjunto de su obra cubista y cézanniana tan apreciada hoy en día; en ese país convivió con la exquisita pintora Angelina Beloff, su compañera en épocas en extremo difíciles. En París nació su hija Marika, producto de su unión con otra artista rusa: Marevna Voriviev. Su viaje a Italia, que tanta influencia tuvo en la conformación de su estilo pictórico mural, le había abierto amplias perspectivas, en cuanto a que los frescos del Renacimiento temprano actuaron en él como un acicate para iniciar en México, al lado de Siqueiros, el movimiento muralista. Tres de sus obras murales ya estaban terminadas; una de ellas era la capilla de la ex hacienda de Chapingo, que suscitó el reconocimiento mundial de la pintura mural mexicana como obra nacida "del materialismo socialista y agrario". También había realizado ya uno de sus más grandes anhelos: viajar a la Unión Soviética como integrante de una delegación de obreros (que en realidad no eran tales), para asistir a los festejos celebrados con motivo del X Aniversario de la Revolución de Octubre. Era miembro fundador del Sindicato de Pintores, Escultores y Grabadores Revolucionarios, junto con Xavier Guerrero y David Alfaro Siqueiros, y su historial en el Partido Comunista Mexicano, iniciado en el mismo año en que llegó de Europa, contaba ya con una dimisión voluntaria, una readmi-

[10] Así apareció la noticia del matrimonio de Frida y Diego en el número correspondiente al 23 de agosto de 1929 del *New York Times*.

sión y una expulsión que tuvo lugar el año en el que se casó con Frida.[11] Su vida erótica había sido hasta ese momento rica en afectos y también en aventuras sin trascendencia. Lupe Marín, *la beauté devenue femme*, según sus propias palabras, le había dado dos hijas: Lupe y Ruth. No tuvo necesidad de divorciarse de ella para contraer matrimonio con Frida, porque Diego jamás se había casado por lo civil. Él y Frida mantuvieron siempre relaciones amistosas con Lupe Marín, y si no sucedió lo mismo con Angelina, radicada en México desde 1932, se debió a la prudencia y delicadeza que siempre caracterizaron a la artista rusa; aunque los Rivera la estimaban profundamente.

A partir de su unión, la vida de Frida en gran medida se subordinó a la de Diego. Incluso, durante el breve periodo en el que ambos trataron de tomar rumbos diferentes, uno y otro se mantuvieron vinculados por lazos que iban más allá del amor. Fueron compañeros en el sentido estricto de la palabra, pero el puntal afectivo fue Frida. Ella hizo de él su universo: madre, padre, esposo, amante, camarada, hijo, pintor, crítico; "Diego yo" escribió en su diario.[12] Lo llevó a formar parte tan indisoluble de sí misma que, a pesar de la turbulenta vida que llevaron, del intenso deseo de independencia de ambos —sobre todo de Diego— y de la disparidad entre sus respectivas condiciones físicas, cronológicas y psíquicas, el vínculo se mantuvo siempre. Diego experimentaba por Frida una gran ternura, que jamás proyectó en forma tan intensa hacia ninguna otra persona. Acostumbraba llamarla Fisita, Chiquitita, Niña, Niña de mis ojos, y si en alguien confió plenamente en relación con su auténtica pasión, la pintura, fue en ella. Frida fue la única persona de quien aceptó críticas; respetaba su capacidad intelectual y la admiraba genuinamente como artista. Se propuso no influir en ella y se abstuvo de enseñarle cómo debía pintar; en lo cual se percibe el profundo respeto que su arte le suscitaba y también la capacidad de Frida de mantenerse congruente consigo misma, aun cuando para ella Diego era el mejor pintor del mundo.

[11] Las causas de la expulsión fueron tanto su informalidad y ausentismo en juntas y comisiones como un "ajuste realizado por la Internacional Comunista acerca de los principios estéticos de Diego". Para la biografía política de Rivera consúltese *Diego Rivera. Arte y política*, selección, prólogo, notas y datos biográficos por Raquel Tibol, Colección Teoría y Praxis, Grijalbo, México, 1979.

[12] Teresa del Conde, "La pintora Frida Kahlo", *Artes Visuales*, núm. 4, Museo de Arte Moderno, México, 1974.

Contrariamente a lo que sucedió con sus dos mujeres anteriores y con varias de sus amantes, Diego no se sirvió de Frida como modelo, aun cuando la incluyó en cuatro composiciones murales. En la primera aparece entregando armas a un grupo de insurrectos, es la *Balada de la revolución proletaria* del piso superior de la Secretaría de Educación Pública. Frida luce muy joven y con el pelo corto; viste una camisa caqui adornada con una estrella roja. Aquí la representó retrospectivamente cuando, a instancias de Tina Modotti, acababa de ingresar a la Liga de Jóvenes Comunistas.[13] Frida y su hermana Cristina están presentes en *El mundo de hoy y el de mañana* del cubo de la escalera de Palacio Nacional; el agrupamiento de las figuras permite distinguir cara, busto y manos, Frida ha perdido el aire de muchacho que tenía en la pintura anterior, y ahora es una joven mujer de labios carnosos que muestra, a manera de medalla, la estrella roja. En otro mural, la pintora vestida de tehuana representa a Latinoamérica en uno de los paneles para la exposición del Golden Gate en San Francisco. Por último, muestra su imagen ataviada con la característica falda larga de tehuana y un rebozo rojo en el mural del Hotel del Prado, *Sueño de una tarde dominical en la Alameda*, ahí posa su brazo derecho en el hombro de un Diego niño y gordinflón que da la mano a la "calavera catrina" de José Guadalupe Posada. Más que modelar para Diego, Frida fue incluida en estos murales como elemento iconográfico simbólico o porque al muralista le complacía incluir retratos. No procedió de igual manera con Lupe Marín, que fue la modelo del grandioso desnudo del testero de Chapingo, con Tina Modotti, que personifica en este mismo sitio a la tierra dormida. También Cristina Kahlo posó al desnudo varias veces para Diego, en alguna ocasión por sugerencia de la propia Frida. Quizá quería probar morbosamente, en esa ocasión, hasta dónde podía llegar el proverbial desparpajo de Diego con sus modelos. ¿Sería capaz de serle infiel con su propia y querida hermana? ¿Podría ella tolerarlo? Diego fue capaz y ella lo toleró, pero con un alto costo emocional.

[13] La trayectoria de Frida en el Partido Comunista Mexicano no coincide con la de Diego. Quien llevó por primera vez a Frida al Partido Comunista fue Tina Modotti, quien le reprochó en esa ocasión su esnobismo. Le pareció poco serio, y tenía razón, que Frida se vistiera con camisa caqui con la estrella roja: "no se vista usted como una comunista, camarada Frida", le dijo. (Tomado de la entrevista hecha a Alejandro Gómez Arias por Elena Poniatowska, *Novedades*, México, 24 de febrero de 1982.)

Meses después de la celebración del matrimonio, Diego y Frida se trasladaron a Cuernavaca, donde él tenía la comisión de pintar los murales del Palacio de Cortés. Este mural fue donado por el embajador de Estados Unidos, Dwight Morrow, a la ciudad de Cuernavaca. Diego trabajó incansablemente en él, jornadas de 14 a 16 horas, de tal modo que lo terminó en un periodo relativamente corto. Allí los visitó en una ocasión el poeta y crítico de arte Luis Cardoza y Aragón, quien después recreó la impresión que en este tiempo le causaron:

> Jamás he olvidado los días que entonces viví con ellos. Por las tardes pasábamos Frida y yo a recoger a Diego, a quien encontrábamos encaramado sobre los andamios pintando con la última luz o alumbrándose con un farol, para terminar la tarea de la jornada. Después nos íbamos a cenar; empezábamos con una botella de tequila que se vaciaba entre Diego, Frida y yo, hasta la madrugada, mientras Diego me contaba las más estrafalarias historias. Temprano, después de dormir pocas horas, Diego trabajaba de nuevo en los andamios, yo dormía hasta muy tarde y desayunaba con Frida como un león. Visitábamos pueblos vecinos —Taxco, Iguala, Cuautla— y volvíamos hasta el anochecer a buscar a Diego, que comía sobre los andamios, para cenar juntos, más tequila y sus historias que se renovaban. Frida era lo que siempre fue, una mujer maravillosa. Su centella crecía y empezaba a saltar a sus telas, a irradiar en torno de su vida y la vida de los demás [...] Diego y Frida eran en el paisaje espiritual de México, algo así como el Popocatépetl y el Ixtaccíhuatl en el Valle del Anáhuac.[14]

[14] Luis Cardoza y Aragón, "Homenaje", *México en la Cultura*, suplemento de *Novedades*, México, 23 de enero de 1955.

San Francisco, Detroit
y Nueva York

A fines de 1930 se inicia un capítulo importante en la vida de Frida; en noviembre se trasladó con Diego a San Francisco, California. Tres ciudades en Estados Unidos marcaron otros ciclos en la vida de los Rivera: San Francisco, Detroit y Nueva York. El periodo que radicaron en Estados Unidos se prolongó por cuatro años y solamente se vio interrumpido por una breve incursión a México en 1931. La vida de Frida en el país vecino fue rica en experiencias, aprendizaje y afectos; gracias a su extraordinaria simpatía personal y a su aptitud para conquistar a los demás, logró fincar amistades que conservó por el resto de sus días. No fue un periodo muy pródigo en obras, pero ella asimiló lo que veía y formó el contrapunto vivaz e ingenioso a la figura de Diego. Había creado un estilo propio en su forma de vestir y de adornarse, que fue característico en ella durante toda su vida, salvo en el lapso en el que le dio por usar pantalón de mezclilla y chamarra, a semejanza de Diego, y cortarse la hermosa cabellera como hombre. Su cambio de apariencia provocó los siguientes versos escritos por un admirador:

> Me gusta tu nombre, Frida,
> pero tú me gustas más
> en lo "free" por decidida
> en el final porque das.
>
> Cuando te veo con tu bozo
> y como chico pelón
> siento que sería mi gozo
> el volverme maricón.

Excepto durante el corto periodo que coincidió con su regreso a México, siempre usó faldas o vestidos largos y regios trajes de tehuana, quexquémetl

o huipil, blusas holgadas con bordados de vivos colores y el abundante pelo recogido en la nuca, tramado con estambres a la usanza yalalteca. Se adornaba con collares y aretes prehispánicos, o bien con joyas artesanales mexicanas y por lo general se maquillaba profusamente. "Su apariencia hubiera sido estridente, si no fuera por el sentido estético con que la proyectaba", comentaba Bertram D. Wolfe. Era una morena bastante guapa, de cutis rojizo, proporciones armónicas y esbeltas a pesar del accidente, y senos duros y tensos, tal y como se perciben en su autorretrato denominado *La columna rota* (lámina XIII).* Parecía baja de estatura al lado de Diego, debido a la corpulencia de éste, pero en realidad era de estatura media.

Los días que antecedieron a la llegada de Diego y Frida a San Francisco, el 10 de noviembre de 1930, estuvieron llenos de vicisitudes debido a las dificultades que tuvieron para obtener las visas. Gracias al entusiasmo por la pintura de Diego que mostraba el presidente de la San Francisco Art Commission, William Gerstle, fue que el muralista proyectó un mural para la Escuela de Bellas Artes de San Francisco. Gerstle donó 1500 dólares para la obra y firmó un contrato con Diego cuando éste se encontraba aún en México iniciando el mural del cubo de la escalera del Palacio Nacional. Diego y Frida tuvieron dificultades para obtener la visa norteamericana a pesar de que inicialmente solicitaron un permiso de residencia por seis meses. Fueron coleccionistas y amigos de Diego, en particular el señor Albert M. Bender, apasionado por la pintura de caballete de Rivera, que la prohibición del visado fue derogada. A través de Bender, tanto Diego como Frida se relacionaron con un grupo de personajes importantes que adquirieron con el tiempo varios cuadros de ambos a precios considerablemente altos en proporción al mercado artístico de la época. Unos amigos de Bender, los señores Sigmund y Rosalie Stern, actuaron como agentes promotores de los Rivera en el estado de California. Ellos fueron quienes alojaron por varias semanas a la pareja en su residencia de Atherton, donde Diego realizó un mural que aún se conserva en el comedor de la casa.

Rivera dejó en San Francisco dos murales importantes: el de la Escuela de Bellas Artes, en el que se autorretrata de espaldas en el proceso de creación del mural, y el que se encuentra en la escalera del Luncheon Club del edifi-

* De aquí en adelante se abreviará la palabra "lámina": lám. Éstas se encuentran en el apartado: 16 obras comentadas.

cio de la bolsa de valores. Para Frida, como ya se ha dicho, la estancia fue muy rica desde el punto de vista afectivo: inició su amistad con personas que la hicieron objeto de reconocimiento y afecto durante el resto de su vida, algunas de las cuales se convirtieron en fervientes coleccionistas de sus obras, cosa desfavorable para México, puesto que buena parte de ellas se encuentra en colecciones particulares en aquel país. En San Francisco la trató médicamente el doctor Leo Eloesser, eminente osteópata que pocos años después se unió a las fuerzas republicanas durante la última fase de la guerra civil española. Eloesser se hizo amigo de Frida desde el primer contacto que tuvo con ella; la asesoró y la protegió no sólo como médico, sino como afectuoso consejero que, con sinceridad y valentía, le hizo sagaces observaciones relativas a su salud, a sus hábitos personales y, sobre todo, a su relación con Diego en épocas de crisis. También en esa ciudad vendió Frida su primer cuadro. El comprador fue el actor Edward G. Robinson, quien después, ya en México, adquirió varias pinturas más. Su amistad con Frida se prolongó por muchos años; la valoraba como artista y a la vez le atraía su personalidad.

A instancias del presidente Pascual Ortiz Rubio, en el verano de 1931, Diego y Frida se encontraban nuevamente en México. Ortiz Rubio presionó al pintor para que concluyera los murales de Palacio Nacional.[15] La estancia fue de pocos meses, porque Diego había firmado un contrato para pintar un mural en el patio del Museo de Bellas Artes de Detroit. Esta obra, que indudablemente es una de las creaciones cumbres del muralista, se debió a la acción conjunta de tres agentes del imperialismo yanqui; Edsel Ford, director del museo, W. R. Valentinier y Edgar Richardson, ambos miembros de la comisión y consejeros del museo. A través de dibujos y proyectos, con buen ojo estos tres hombres pudieron darse cuenta de que el mural de Diego en Detroit sería la máxima expresión estética, en una pintura mural, del mundo de las máquinas; por eso Edsel Ford erogó 25 mil dólares para la ejecución del proyecto.

La estancia de Diego y Frida duró un año y medio, y durante ese lapso la salud de ambos se deterioró. Diego decidió someterse a una dieta absurda pa-

[15] Los murales de la escalera de Palacio Nacional, iniciados en 1929, continuados en el breve lapso de 1931, no fueron concluidos sino hasta el año de 1935. Los de los corredores fueron para Diego una auténtica pesadilla; trabajó esporádicamente en ellos hasta el fin de sus días. Véase Alicia Azuela, *Diego Rivera en Detroit*, Instituto de Investigaciones Estéticas, México, UNAM, 1985.

ra reducir su talla, en tanto que Frida, siempre frágil, sufriendo perennemente
las secuelas del accidente, se encontraba embarazada a su llegada a esa ciudad.
En Detroit sufrió una de las experiencias más amargas de su vida. Su sueño de
tener un hijo de Diego se vio frustrado la noche del 4 de julio de 1932 por un
aborto antecedido de una copiosa hemorragia. Frida fue trasladada de inme-
diato al hospital Henry Ford, donde tuvo que permanecer inmóvil durante va-
rios días. Lo más dramático fue que con toda probabilidad el embarazo era
molar (ficticio), pues el supuesto feto de cuatro meses no estaba formado.

El acontecimiento dio como saldo una pintura al óleo, una litografía y va-
rios dibujos. La litografía al parecer es la única obra realizada por Frida con
esta técnica. La copia que se exhibe en el Museo Frida Kahlo en Coyoacán os-
tenta una inscripción a mano que dice lo siguiente: "*Not good, not bad, consi-
dering your experience, work hard and you will get better results*". Seguramente
Frida sometió su trabajo a la consideración crítica de alguno de sus cultos ami-
gos. La observación tal vez sea justa en cuanto al oficio técnico, pero por lo que
respecta al contenido no hay nada que objetar y resulta muy interesante. Es
una historia biológica de su embarazo. En la parte izquierda del cuadro apare-
ce el producto en las diferentes fases de su evolución; primero en el momento
de la fecundación, luego como mórula que se divide en forma de embrión en
el vientre de la madre, que aparece de pie al centro de la composición y, por
último, como feto de cinco meses fuera de su cuerpo, pero aún ligado a ella
por el cordón; es el feto de un varón. El lado derecho de la hoja de papel está
reservado a los símbolos: arriba una media luna que llora, al igual que Frida,
cuyo cuerpo se encuentra oscurecido en las partes más dañadas por el acci-
dente: la pelvis y la pierna derecha. Una paleta de pintor, que a la vez asume
forma de corazón, es sostenida por el brazo adicional, que procede del otro
yo de Frida, el yo de la artista; se ve también una especie de espermas que
aparecen amplificados en escala —como pequeñas serpientes dispuestas a
atacar a un sinnúmero de óvulos—; abajo, la tierra, el mundo vegetal prima-
rio del cual emergieron las primeras formas de vida. Es posible que la secuen-
cia de imágenes que componen la litografía haya sido codificada como ana-
logía de los murales laterales en la ex capilla de Chapingo.

En el óleo titulado *Hospital Henry Ford* Frida está desnuda, tendida so-
bre una cama de hierro con la sábana ensangrentada; es la cama del hospital
colocada en un campo desierto; hay también alusión a las chimeneas de las

fábricas y a los altos edificios de Detroit. Frida se encuentra ligada median-
te arterias cargadas de sangre a seis elementos y cada uno tiene una función
simbólica bastante obvia: un torno de hierro, alusión al mundo de las má-
quinas y a la vez instrumento de tortura; el modelo de una cadera humana
como las que se usan en las clases de anatomía; la estructura ósea de la pelvis
femenina; un caracol, símbolo de vida; la figura del feto, en idéntica posi-
ción a la que aparece en la litografía; y una orquídea, analogía sexual y recuer-
do de las que recibía todas aquellas mañanas como presente de Mrs. Edsel
Ford, que le había cobrado un intenso cariño no exento de connotaciones
homosexuales.

Al parecer, Frida presintió que su embarazo no iba a llegar a término,
pues el mes anterior escribió una carta a su madre y le habló acerca de la po-
sibilidad de volver sola a México por un tiempo. Matilde le respondió en car-
ta, fechada el 10 de junio de 1932: "Te puedo asegurar que no estarías un
momento tranquila, sabiendo lo que podría pasar (con Diego) estando tú
aquí", pero añade que si Frida se siente mal y no se lo quiere decir por no
asustarlo, "entonces es otra cosa, ya cambiaría de aspecto todo". También le
anuncia que su hermana Cristina sufre de cólicos hepáticos a partir del na-
cimiento de su segundo bebé. Su primera hija, Isolda, había nacido en ene-
ro de 1929, Frida era su madrina de bautizo y siempre le mostró cariño.

Años después se supone que Frida se embarazó de nuevo, con idéntico re-
sultado; a partir de entonces Diego se negó terminantemente a que expusie-
ra su vida al propiciar nuevos intentos. Frida era una madre innata, y tenía
el anhelo de tener un hijo precisamente de Diego; quizá por eso el asunto
se haya convertido en obsesión neurótica.

Ocho meses antes del aborto, Diego y Frida realizaron un viaje corto a
Nueva York para asistir al acto inaugural de la exposición de Diego en el Mu-
seo de Arte Moderno,[16] que auspiciaba la señora Francis Flynn Paine, quien
era *marchand* de arte y consejera de los Rockefeller en asuntos estéticos. La
exposición tuvo repercusiones contradictorias; por un lado la crítica se mos-
tró tibia y en algunos casos desfavorable hacia las múltiples facetas estilísticas

[16] El Museo de Arte Moderno de Nueva York fue fundado en 1929. La exposición de Diego tuvo lu-
gar en la gran galería-estudio del edificio Heckscher, que por entonces albergaba las colecciones de di-
cha institución.

del pintor, pero en cambio la afluencia de público marcó el mayor número de entradas registradas en la breve historia del museo.

Idéntico fenómeno caracterizó el descubrimiento oficial de las pinturas de Detroit, terminadas en marzo de 1933. En esa ocasión la controversia llegó al punto de que existió la amenaza de que fueran destruidas, cosa que no sucedió gracias al entusiasmo que mostraron los millares de visitantes que acudieron a verlas y al apoyo incondicional que Edsel Ford manifestó en favor de Rivera. Para estas fechas el proyecto para el mural del Rockefeller Center, en Nueva York, ya había sido aprobado. La ejecución de esta obra mural fue ofrecida inicialmente a Henri Matisse y a Pablo Picasso, quienes declinaron la oferta. Diego la aceptó al cabo de un periodo de papeleo y negociaciones, que incluyeron la condición de que lo dejaran interpretar el tema a su propio arbitrio; y bien se cuidó de enviar al arquitecto Raymond Hood y al propio Nelson Rockefeller la descripción detallada e interpretativa del proyecto.[17] Ese mismo mes de marzo Diego y Frida se trasladaron a Nueva York, donde iba a librarse una batalla que, como es archisabido, no llevó a la conclusión del mural sino a su destrucción.

Para Frida el contacto con la gran urbe norteamericana resultó nuevamente enriquecedor en el ángulo afectivo. Allí reafirmó su amistad con el escritor y crítico de arte Walter Pach, con Lucien Bolch y con su esposo Stephen Dimitroff, ayudantes de Diego en la ejecución del mural; pero, sobre todo, con Nick Muray, fotógrafo neoyorkino, muy atractivo físicamente, que se convirtió en uno de sus principales agentes y admiradores de su pintura. Con él mantuvo una relación amorosa, plenamente documentada a través de varias cartas. De su lectura se desprende que Muray fue quien prefirió prescindir de Frida, a pesar de que ella hubiera querido retenerlo. Sin embargo, las amistades que cultivó durante esos meses facilitaron la organización de su exposición individual años después.

Muray fue quien compró una de las mejores pinturas de Frida, directamente relacionada con la corriente surrealista: *Lo que el agua me ha dado* (lám. IV), realizada en 1938. Este cuadro fue después propiedad de Tomás

[17] Alicia Azuela, *op. cit.*

Márquez, quien lo legó a sus herederos; se exhibió en el Museo Nacional de Arte en la muestra de Frida Kahlo-Tina Modotti, en 1983. Dos años más tarde se subastó en Nueva York, alcanzando un precio de 180 mil dólares. Hoy en día se encuentra en Francia.

Los exiliados

En 1934 Frida y Diego regresaron a México. Él se dedicó, con su característico ahínco, a reproducir, con algunas variantes, el destruido mural del Radio City de Nueva York en el Palacio de Bellas Artes y a proseguir los frescos del cubo de la escalera del Palacio Nacional. Frida durante esos tres años llevó una vida tranquila, se carteaba con sus amigos y pintaba cuando sus condiciones de salud se lo permitían. Juan O'Gorman construyó, en el año de 1936, el estudio de Diego cerca del Hotel San Ángel Inn. Adyacente a la construcción, edificó una pequeña casa para Frida, a quien era difícil convivir con Diego en el estudio. Pero ella no quiso abandonar el sitio donde había nacido y, salvo periodos esporádicos, vivió allí hasta su muerte. En enero de 1937 llegó León Trotsky con su esposa Natalia a Coyoacán. Venía de Noruega, de donde el gobierno soviético consiguió que lo deportaran. El presidente Lázaro Cárdenas le otorgó asilo en México, en parte gracias a las gestiones que el propio Diego Rivera hizo, de manera que apenas llegados de Tampico, el primer alojamiento que tuvieron los Trotsky fue la casa de la calle de Londres 127. Después de una corta temporada se trasladaron a la calle de Viena y, como es sabido, modificaron la casa hasta convertirla en una verdadera fortaleza que, a fin de cuentas, no resultó tan inexpugnable como parecía. Frida sintió una genuina estimación por Trotsky y su mujer, estimación no sólo basada en sus convicciones políticas personales, sino principalmente en la simpatía que le suscitaron y en el aura de fama que rodeaba a Trotsky: un revolucionario perseguido. Incluso, llegó a seducirlo y él, al parecer, se enamoró de ella. Quizá fue ésta la única vez en su vida que Diego Rivera sintió celos: a fin de cuentas, pudo haber pensado que ese rival sí estaba a su altura.

En cierta ocasión Trotsky expresó su deseo de pasar unos días en el campo. Frida, mediante la intervención del doctor Federico Marín, hermano de Lupe, consiguió que se trasladara de incógnito junto con su mujer a San Miguel Regla, antigua hacienda de beneficio que entonces era propiedad de José Landero. Frida y el doctor Marín no escatimaron esfuerzo para que la estancia del exiliado fuera lo más placentera posible. Marín contaba que una tarde Frida y él salieron en la camioneta de Diego, bajo una tormenta de granizo, con el objeto de llegar antes que Trotsky y tener las habitaciones preparadas para una adecuada recepción. El domingo anterior a la partida de San Miguel se ofreció a la pareja rusa una gran comida, a la que asistieron, paradójicamente, las familias de la más rancia tradición contrarrevolucionaria de México: Parada, Buch, Braniff, Rincón Gallardo, Creel, Madrazo, Landero, además de los Rivera.

A diferencia de su marido, que fácilmente cambiaba de convicciones de acuerdo con el giro que tomaban los acontecimientos, Frida era más congruente consigo misma, y aun cuando en varias ocasiones secundó a Diego, no puede calificársele de oportunista.[18] El asesinato de Trotsky en agosto de 1940 le causó bastante pesar; reunió con gran acuciosidad cuanta publicación apareció en la prensa concerniente al hecho y guardó celosamente la pluma fuente que Trotsky le obsequió alguna vez. No hizo gala de su trotskismo en la fecha en que Diego pidió su readmisión al Partido Comunista Mexicano, pero al parecer tampoco estuvo de acuerdo con denigrar a su antiguo amigo, a quien incluso regaló un autorretrato de cuerpo entero. Sin embargo, debo aclarar que la relación de Frida con Trotsky —antes y después del asesinato de éste— fueron bastante más complicadas de lo que se supone. Hay quienes dicen que Frida sí traicionó a Trotsky, pero yo considero que el hecho de la traición resulta incomprobable. En cambio he visto los recortes de prensa que cuidadosamente recortó y archivó.

Acorde con la política del presidente Lázaro Cárdenas, México recibió a exiliados europeos entre los años de 1938 a 1942, especialmente los refugiados de la guerra civil española. En varios casos la intervención directa de Fri-

[18] Al convertirse en anfitrión de Trotsky, Diego Rivera desató una campaña contra sí mismo por parte del Partido Comunista. Una vez muerto Trotsky, Diego se volvió radicalmente antitrotskista; partido y pintor acabaron por reconciliarse.

da ante el gobierno facilitó la obtención del visado. Entre las personas que
solicitaron su ayuda estuvieron algunos artistas y escritores, como el español
Emilio Bejarano, exiliado en el sur de Francia, sin medios económicos para
realizar el viaje, aun cuando sus papeles migratorios se encontraban en regla.
También hay que incluir a los artistas que sin necesidad de exilio deseaban
trabajar aquí, como el pintor muralista Clifford Wright, que conocía bien la
obra de Diego y quería venir al país a aprender de él. Lo que interesaba más
a Frida era ayudar; nunca negó un favor, grande o pequeño, si contaba con
los medios para responder a lo que le pedían. Por tal razón, cuando la hija
de Diego, Marika Brusset (hija de Marievna), quiso venir a México en com-
pañía de su esposo, no fue a su famoso padre a quien se dirigió para solici-
tar ayuda, sino a Frida, cuya buena disposición conocía a través de Renato
Leduc: "*Mon ami Renato Leduc m'a tellement parlé de vous et en particulier de
votre extreme bonté que je prends la liberté de vous écrire*", le dice en 1941 desde
Saint Paul de Vence.

La mayor parte de las veces se solicitaba la intervención de Diego a tra-
vés de Frida, y no fueron pocas las ocasiones en las que el procedimiento dio
resultados satisfactorios. Sin embargo, Marika, que quería viajar con su es-
poso, no llegó a obtener la visa.

Exposiciones en el extranjero

André Breton visitó México en 1938. Su viaje no tenía como fin sólo conocer el país, sino buscar a la agrupación de intelectuales para dar fuerza al movimiento surrealista, que por entonces ya había roto sus ligas políticas con el comunismo. Aquí Frida conoció a Breton, con quien llevó un trato que se prolongó por varios años, y aunque el líder surrealista nunca le simpatizó mucho, sí hizo buena amistad con su guapa esposa Jacqueline, quien también era pintora. Juntos viajaron en compañía de los Trotsky a Pátzcuaro, donde los tres hombres famosos: Rivera, Breton y Trotsky sostuvieron largas conversaciones que a Frida le producían profundo tedio. En ese tiempo, Trotsky pensaba que el arte, para conservar su carácter revolucionario, debía ser independiente de todas las formas de gobierno, "debe rechazar las consignas y trabajar dentro de su propia línea [...] La lucha por la verdad artística, en el sentido de la fidelidad inquebrantable del artista a su yo interior"; coincidentemente tales eran las únicas consignas válidas para Breton en 1938. De la relación de ambos con Rivera nació el famoso manifiesto "Pour un art révolutionaire et indépendant", firmado por Breton y Diego, aunque en realidad este último sólo prestó su nombre al servicio de la causa, ya que el texto se debe casi en su totalidad a Trotsky.[19]

Aunque Breton buscaba la fidelidad inquebrantable del artista a su yo interior, no es extraño que en Frida Kahlo hubiera encontrado a la pintora surrealista por excelencia, dado que, a su parecer, su obra había sido concebida "en total ignorancia de las razones que han podido determinarnos a mis amigos y a mí".[20] Esta afirmación de Breton es cierta sólo a medias, puesto

[19] Maurice Nadeau, *Historia del surrealismo*, Ariel, Barcelona, 1972.
[20] André Breton, *Le surréalisme et la peinture*, Brentano, Nueva York, 1945.

que el contacto de Frida con intelectuales y pintores, tanto de México como de Estados Unidos, le dio indudablemente una visión de la corriente surrealista que reafirmó en ella una tendencia ya existente a expresarse por vías del símbolo y de la paradoja. Como acertadamente ha expresado Ida Rodríguez Prampolini:

> Con la estrecha convivencia con el mensajero del surrealismo, Frida se reafirma cada vez más en su propio mundo atormentado. Sin necesidad de refugiarse en la teoría surrealista, siente seguramente en ésta la garantía y el apoyo de su mundo interior. Su universo tiene validez, por lo tanto, no sólo para sí misma, sino que es afín a una de las corrientes artísticas más importantes del momento.[21]

En septiembre de 1938 Frida realizó un viaje a Nueva York con el fin de asistir a la exhibición de sus pinturas en la galería de Julien Levy, quien fue el difusor más entusiasta del arte surrealista en Estados Unidos. Hizo el viaje por barco, acompañada de su hermana Cristina, y llevó consigo recomendaciones de Frances (Paca) Toor (editora de *Mexican Folkways*), para coleccionistas de pintura mexicana en Estados Unidos; Nick Muray se encargó de las gestiones en la galería y de los términos en que se llevaría a cabo la exposición y Bertram D. Wolfe publicó un largo artículo de presentación en la revista *Vogue,* en el que dice, entre otras cosas:

> Sus pinturas son extremadamente individualistas, ella misma es el objeto por antonomasia de todo lo que pinta. Inclusive cuando no aparece en el cuadro (como en *Los cuatro habitantes de México*) su presencia invade la pintura. La encontramos en la fantasía alegre y melancólica con que selecciona los objetos que a su modo de ver son dignos de rememorarse, o en la esperanza ingenua con que se contempla a sí misma [...] Su surrealismo es una especie de surrealismo *naïve,* que difiere de la escuela europea en que jamás presenta matices académicos.

De las obras que se exhibieron han podido registrarse las siguientes: *Los cuatro habitantes de México, Fulang Chang y yo, Autorretrato con corazón, Mi fa-*

[21] Ida Rodríguez Prampolini. *El surrealismo y el arte fantástico de México*. Instituto de Investigaciones Estéticas, Mexico, UNAM, 1969.

milia, Piden aeroplanos y les dan alas de petate, Retrato de Diego Rivera y *Lo que el agua me ha dado.*[22]

La exposición tuvo lugar del 25 de octubre al 14 de noviembre. Cristina volvió a México poco tiempo después de la clausura, en tanto que Frida pasó los meses de diciembre y enero gozando de las atenciones de Nick Muray, asistiendo a fiestas que se celebraban en su honor y frecuentando a viejos amigos. Julien Levy la persuadió de realizar un viaje a Francia; ella al principio se encontraba indecisa, pero una carta de Diego decidió todo:

> No seas tonta, no quiero que te pierdas por causa mía la oportunidad de ir a París. Toma de la vida todo lo que ella te dé, sea lo que sea, siempre que sea interesante y te proporcione placer. Cuando uno es viejo sabe lo que es haber perdido lo que se le brindó [...] Si en verdad quieres darme gusto, sábete que nada puede gustarme tanto como saber que tú estás gozando. Y tú, mi chiquita, te lo mereces todo [...] No los culpo de que les guste Frida, porque a mí me gusta más que todo.[23]

Frida tenía un doble motivo para realizar el viaje. Por un lado, conocer París y relacionarse, con ayuda de Breton, con el círculo de los surrealistas; y por otro, asistir a la exposición que el propio Breton estaba a punto de montar en la galería Renou et Colle, con parte de la colección prehispánica de Diego, objetos de artesanía popular que había adquirido en México, exvotos del siglo XIX, fotografías de Manuel Álvarez Bravo y 17 pinturas suyas. El 28 de enero de 1939, después de haber retrasado el viaje en dos ocasiones por sentirse enferma, Frida ocupó una cabina de primera clase en el trasatlántico *París*, que la llevó a Europa. No pudo pasearse todo lo que hubiera querido, pues a sus síntomas crónicos se añadió una infección en los riñones; sin em-

[22] Los cuatro habitantes de México aparecen en una plaza solitaria, y son: un judas de cartón, una muñequita que tiene los rasgos de Frida, una pieza de barro prehispánica de Colima que representa a una mujer embarazada, captada en forma muy libre, y un esqueleto articulado con alambre (lám. II). Fulang Chang es el nombre de un pequeño simio al que Frida quería mucho.

De *Mi familia* hay dos versiones. La que se presentó tiene su contrapartida (inacabada) en el cuadro que se exhibe en el Museo Frida Kahlo.

Los aeroplanos tienen relación con un recuerdo infantil de Frida y también con un deseo, repetidamente expresado, de tener "alas para volar".

[23] Carta fechada el 3 de diciembre de 1938, archivo Museo Frida Kahlo.

bargo, los dos meses que pasó "*chez André Breton*", primero en Rue Fontaine 42, y luego en el Hotel Regina fueron ricos en experiencias. Hizo nuevas amistades y frecuentó a escritores y pintores del grupo surrealista; algunos de ellos, como Remedios Varo y Benjamin Péret, vinieron a radicar a México tiempo después.[24]

La crítica fue elogiosa con las obras de Frida. L. P. Foucaud escribe lo siguiente:

> Cada uno [de los cuadros] es una puerta abierta hacia la infinita continuidad del arte [...] Todas esas imágenes sustraídas al tiempo y lo desconocido están formadas por una pureza tal y por un dibujo tan perfecto que dejan adivinar lo que podría ser la esencia de un estilo. En una época en la que la astucia y la impostura están de moda, la probidad y la exactitud deslumbrante de Frida Kahlo nos impregnan de bienestar.[25]

Frida siempre fue modesta respecto de sus realizaciones y podría decirse que a veces se subestimaba como artista. Tal vez esta actitud encuentre su causa en el contenido mismo de los cuadros; ella plasmaba lo que hacía la imagen física y moral de su ser, en tanto que exteriormente se revestía de atavíos, joyas, humor y sonrisas. Hay una pintura que transmite eficazmente este proceso, se titula *La máscara*, en ella aparece la cabeza de Frida, con su tocado yalalteca y el rostro cubierto por una máscara de cartón que llora. Desdobló su sufrimiento a la máscara en la misma forma en que *La columna rota* (lám. XIII), *La herida abierta, El aborto* y *La obsesión de la muerte* se encuentran patentizados en los cuadros y en apariencia ausentes de su vida real, pues irrumpían solamente cuando sus defensas no alcanzaban a cubrirla con el ingenio y la vitalidad que cautivaba a todos los que la conocieron. Sabía muy bien que al pintar liberaba parte de su sufrimiento, no sólo porque en los cuadros sí podía permitirse decir lo que sentía, sino también porque el proceso creativo, generado a partir de la angustia, es siempre una vía amplia

[24] Wolfgang Paalen y Alice Rahon llegaron a México el mismo año de 1939. Benjamin Péret y Remedios Varo lo hicieron en 1942. Paalen fue amigo de Frida, pero hubo diferencias entre ambos que pudieron zanjarse para la exposición de 1940 de la Galería de Arte Mexicano.

[25] Recorte hallado en el archivo del Museo Frida Kahlo. La nota no se encuentra fechada. Traducida del francés.

de sublimación. La pintura la ennoblecía y por eso mismo nunca alardeó de sus logros. Es muy probable que la constatación de sus méritos después de las dos exposiciones ya mencionadas (el Museo del Louvre adquirió un óleo sobre aluminio, aunque quizá la adquisición se debió al carácter artesanal y exótico de la pintura) haya suscitado en ella la necesidad de pintar más; y resulta significativo que, a excepción de *Lo que el agua me ha dado* (lám. IV), una de las obras expuestas en Nueva York, el periodo más creativo de Frida, tanto en calidad como en número de pinturas, se iniciara a raíz de su retorno a México en la primavera de 1939.

Ese año pintó *Las dos Fridas* (lám. V), autorretrato doble realizado, según ella, a partir de un recuerdo infantil relativo a una amiga imaginaria que habitaba con ella en su casa de Coyoacán. Es probable, además, que para la idea que anima esta pintura Frida tuviera en cuenta el famoso cuadro de la Escuela de Fontainebleu, que representa a Diana de Poitiers con una especie de "otro yo", Gabriela D'Estrees. *Las dos Fridas*, la más conocida de todas sus obras, formó parte de la exposición surrealista montada por Wolfgang Paalen, como vocero de André Breton, en la Galería de Arte Mexicano, con obras de artistas extranjeros y mexicanos; fue inaugurada por Eduardo Villaseñor, subsecretario de Hacienda, con una gran fiesta el 17 de enero de 1940. La exposición causó gran revuelo entre los círculos sociales y artísticos de la ciudad de México. Frida fue invitada a exponer en la sección internacional por medio de una carta que le dirigio Paalen, recién llegado a México. Él, como Breton, también experimentaba admiración por la pintura de Frida y le encontraba afinidades con el grupo surrealista. Diego mismo participó, aun cuando difícilmente puede calificarse de surrealista la pintura que envió para que fuese exhibida. Cabe aclarar que el surrealismo no se introdujo en México a través de esta exposición, pues en el país, desde siempre, hubo artistas practicantes de los realismos mágicos o introspectivos. Tampoco es cierto que la exposición haya sido un parteaguas; aunque las dosis de esnobismo que entonces se manejaron, sumadas a la importancia real de los expositores, sí dejaron huella.

Divorcio y reconciliación

Mil novecientos cuarenta fue un año difícil para Frida, sus relaciones con Diego mantenían como característica, por parte suya, camaradería, tolerancia y ternura, pero a la sazón las cosas parecían haber llegado a un clímax. Hacia fines de enero, el licenciado Rafael López Malo tenía listas las tramitaciones necesarias para el divorcio y el vínculo quedó legalmente disuelto. Sin embargo, la ruptura nunca fue total, porque ambos experimentaron alternativamente sentimientos de culpa y responsabilidad. Diego por abandonarla sabiéndola enferma, y Frida porque era muy consciente del papel, a la vez filial y materno, que jugaba al lado del pintor. La relación entre ellos siempre fue extremadamente compleja, en nada parecida a las anteriores uniones que Diego tuvo. Él había sentido respeto y afecto por Angelina Beloff, compañera de los años iniciales de labor artística: fue su maestra, su madre, su esposa verdadera, aun cuando nunca hubieran contraído nupcias. Guadalupe Marín representó el amor carnal, la pasión tumultuosa y el anhelo de belleza. Frida, en cambio, fue, ante todo, su camarada, motivo de profunda ternura y también de preocupaciones, dada su condición de salud. Los retratos que Diego le hizo hablan de su actitud hacia ella. No fue su modelo predilecta, como Lupe Marín, tampoco tema de investigación, como Angelina en las pinturas cubistas realizadas en Francia. Existe un dibujo de 1930 en el que Diego representa a Frida desnuda, sentada con los brazos levantados hacia el nivel de la cabeza. No acusa asomo de erotismo, antes bien contrasta el tratamiento de la parte superior del cuerpo con las exiguas caderas y cortas piernas que se advierten en la composición. Algo de grotesco hay en este dibujo, después litografiado, y compañero de otro que en ese mismo año realizó el pintor con Dolores Olmedo como modelo y que también litografió. Ambos pueden apreciarse en exhibición permanente en la casa natal de Diego, en la ciudad

de Guanajuato. Mientras que el de Frida es horrible, el de Dolores es suma-
mente atractivo y lleno de humor. Uno se da cuenta de que Frida no fue para
Diego motivo de erotismo, aunque sí de veneración. Por otra parte, es obvio
que la palabra fidelidad no existía en la mentalidad de Diego con el signifi-
cado que convencionalmente se le da. En una ocasión el doctor Leo Eloes-
ser dijo con gran perspicacia que Diego tenía dos amores: el primero era la
pintura; y el segundo, la hembra en general. Nunca fue un monógamo, "co-
sa imbécil y antibiológica", según Eloesser; sin embargo, a su modo, le fue
fiel a Frida, de otra manera no podría explicarse lo breve de esta separación,
a la que los dos pusieron fin movidos cada uno por sus muy personales di-
námicas internas. Anita Brenner, amiga de ambos, recomendaba a Frida no
regresar jamás con Diego.

> Pues lo que a Diego le atrae es lo que no tiene, y si no te tiene amarrada y com-
> pletamente segura te seguirá buscando y necesitando. Dan ganas, por supuesto,
> de andar cerca, ayudarle, cuidarle, acompañarle, pero es eso lo que no sabe to-
> lerar. Se le imagina siempre que a la vuelta de la esquina va la mera luna... Y la
> luna lo serías tú si anduvieras en esa posición elusiva.[26]

Pero Frida quería demasiado a Diego como para coquetear con él; nunca su-
po regatear ni usar subterfugios. Además, contaba por lo menos con su pre-
ferencia, quizá no erótica, pero sí afectiva, ya que no con la exclusividad. Años
más tarde expresó con gran lucidez la índole de su vinculación con él. Mien-
tras estuvieron separados, parte del tiempo lo transcurrió en México, Frida vi-
vió, como siempre, en Coyoacán y Diego en San Ángel. Después del atenta-
do del 24 de mayo a la casa de Trotsky, en el que murió Shelton Harte, Die-
go viajó a San Francisco, donde se instaló en un departamento de Telegraph
Hill y, meses después, el 4 de septiembre, Frida hizo lo mismo. El motivo
aparente era someterse a una intervención quirúrgica más; su médico fue
nuevamente el doctor Eloesser, quien la atendió en el St. Luke's Hospital du-
rante los meses de septiembre y octubre. Ese año se llevó a cabo en la ciudad
de San Francisco la "Golden Gate International Exhibition", para la cual
Diego pintó el gran mural, dividido en tableros, en los que muestra su visión

[26] Carta fechada el 25 de septiembre de 1940, archivo Museo Frida Kahlo.

sobre la creación de una cultura continental. Esa fue la excusa para reunirse de nuevo; y el 8 de diciembre, fecha del cumpleaños de Diego, reanudaron su matrimonio, y con una boda por lo civil, ante el regocijo de todas sus amistades. La ceremonia fue en el Hotel Alexander Hamilton de San Francisco, California. Diego cumplía 54 años y Frida tenía 33; pero el haber sufrido física y moralmente casi la mitad de su vida la alejaban de la juventud. Su rostro aparece, en el fresco realizado por Diego en Treasure Island, sombrío, roído por el dolor y la tristeza. Ella personifica la unión cultural de las Américas del Sur, pero la mujer que en esta ocasión encarna el ideal femenino está lejos de ser ella, aunque vestida de tehuana ocupa el centro de la composición. El papel estelar corresponde a la actriz norteamericana Paulette Goddard, representada en el acto de estrechar la mano de Diego, como símbolo de la unión de las dos Américas.

La pareja permaneció en San Francisco durante el periodo de la exhibición de la muestra y durante los tres meses posteriores a la clausura. Frida constató en esa ocasión que sus males no sólo se debían al accidente, sino a que a las secuelas de éste se añadían ciertas anomalías congénitas ya detectadas por Eloesser diez años atrás, de tal manera que entonces debieron frustrarse sus esperanzas de recobrar por entero la salud. Sin embargo, y a pesar de esta claridad, siguió sometiéndose a intervenciones quirúrgicas que se hicieron necesarias a medida que la hipocondría se acentuaba y se complicaba su estado. Ya para entonces había desarrollado una marcada adicción al alcohol, contra la que Diego luchó infructuosamente.[27]

Con el retorno a México, después de la reconciliación, se inicia un ciclo más en la vida de Frida, tal vez el que transcurrió con mayor tranquilidad. Se rodeó de sus animales: el perro *Xólotl*, varios pájaros, el mono *Caimito*, el venado *Granizo*. Gustaba cuidar las plantas que tanto amaba desde niña y gozaba la presencia inmóvil de las pequeñas piezas prehispánicas que desde años atrás Diego y ella habían empezado a coleccionar. A falta de niños, se rodeó de juguetes, pero no de *bibelots* intrascendentes, sino de incomparables creaciones artesanales mexicanas, a las que ella transmitía parte de la

[27] El doctor Eloesser la previno contra sus intensos escapes, explicables pero no justificables. Por épocas llegó a ingerir diariamente una botella de cognac. Si Diego se oponía a financiarla la sustituía por tequila.

misma nota creativa que determinaba sus realizaciones pictóricas. Tenía predilección por los "judas" del sábado de gloria, esas figuras expresionistas de cartón cuya originalidad sorprende a quienes tienen los ojos bien abiertos para apreciar lo que es auténtico. Frida tenía muy arraigado en lo profundo de su ser el amor por lo popular; basta ver las muchas fotografías que le tomaron y analizar sus pinturas para comprender que su mexicanismo está lejos del folclor de tipo turístico, y formaba parte indisoluble de su persona. Sin embargo, no es una pintora ingenua, su problemática interna se sobreimpuso al primitivismo propio del artista popular. Así, la presencia de lo popular en la pintura de Frida se encuentra en varios de los elementos que produce como símbolos y en el carácter de exvotos que propositivamente tienen algunas de sus obras, demasiado sofisticadas como para considerarse *naïve*. *El difuntito Dimas* (1937) es un ejemplo típicamente ilustrativo de esto; jamás un artista *naïve* hubiera combinado con tan buscado sentido estético los elementos que rodean la figura del pequeño cadáver vestido de San José, ni tampoco captado los rasgos fisonómicos del rostro con el realismo no exento de preciosura con el que Frida dotó al cuadro.

La muerte le atraía tanto como la vida y la atraía con grandes dosis de morbo. En una ocasión pidió al doctor Eloesser que le proporcionara un feto conservado en formol; y en cuanto le fue posible, el doctor le envió el regalito con un amigo que viajaba a México. Otros elementos que son recurrentes en las pinturas de Frida son las imágenes del Sol y la Luna como presencias bipolares, así pues, la dialéctica vida-muerte jugó siempre un papel fundamental en la conformación de su personalidad, a la vez necrófila y biófila. Se equivoca quien dice que Frida no fue neurótica: lo fue en altísimo grado, sólo que supo cultivar con inteligencia su neurosis, convirtiéndola parcialmente en teatro. Vestía con pantalones de mezclilla o con traje regional a las "muertecitas" de cartón que le hacía Carmen Caballero, la judera de La Merced, para dotarlas de identidad y de vida; en la misma forma en que ella se cubría de alhajas y se revestía de entusiasmo para contrarrestar las partes muertas no sólo de su cuerpo, sino de su alma.

Como ya se ha dicho, el autorretrato constituye la temática fundamental del arte de Frida. Varios de sus autorretratos son excelentes no sólo por la limpieza y veracidad con que están ejecutados, sino porque transmiten a jirones la esencia de su autora. Algunos ostentan en la frente una ventana circular

por la que asoman sus pensamientos que, más que tales, deben calificarse de
obsesiones: Diego y la muerte. Era una conocedora de las doctrinas ocultis-
tas y de allí proviene la idea del tercer ojo, así como la presencia de ciertos
símbolos alquímicos detectables en varias de sus pinturas.[28]

Identificó a Diego con la vida y lo convirtió en símbolo del hombre y
también de la pintura, y por eso pudo permanecer a su lado a pesar de todo.

En lo que se refiere a los autorretratos, cabe distinguir los que siguen di-
rectamente la tradición del retrato de aquéllos en los que la autora capta un
momento de su vida o transmite un mensaje oculto. En ambos casos, el pa-
recido físico es reproducido con una exactitud que llega a la minuciosidad, e
incluso a la monotonía, de tal manera que no hay lugar a equívoco. En los
primeros, la figura está cortada a la altura del busto, conforme al esquema de
la pintura académica del siglo XIX, el cuerpo queda encerrado en dos diago-
nales que forman un triángulo. Podría establecerse, casi con exactitud, el nú-
mero de autorretratos de este tipo que pintó Frida, pero basta anotar que
ocupan sin duda una buena parte de su producción total, si bien no todos
han sido igualmente difundidos. Los segundos pueden o no incluirla entre
los elementos iconográficos que arman el cuadro. Por ejemplo, en *Mi vestido
cuelga allí*, su persona no hace incursión y sin embargo su presencia es paten-
te. En cambio, en *Lo que el agua me ha dado* (lám. IV) ella aparece tres veces,
pero el espacio que sus efigies ocupan en la superficie de la tela es mínimo;
sin embargo, el sentido profundo de esta obra es intensamente autoproyec-
tivo; es decir, se trata de un autorretrato interiorizado a partir de analogías,
simbolismos y metáforas. Varias de las composiciones en las que aparece con
sus animales predilectos se encuentran en esta situación, como la que reali-
zó en 1943.

28 Teresa del Conde, "Frida la gran ocultadora", *Frida Kahlo-Tina Modotti*. Museo Nacional de Arte,
INBA/SEP, México, 1983.

Maestra y amiga

Desde el año de 1943 Frida fue nombrada profesora de pintura en la Escuela de Pintura y Escultura de la SEP (La Esmeralda), que por entonces dirigía Antonio Ruiz "el Corzo". Las instalaciones de la escuela no eran otra cosa que un corralón con un patio al que daba sombra un hermoso pirul. Allí se proporcionaba a los estudiantes el material necesario para que trabajaran y los maestros impartían sus clases sin que existiera propiamente una división por disciplinas; lo que más contaba era el elemento humano y las ganas de trabajar. Frida inició sus actividades didácticas en ese local, pero a los pocos meses tuvo que dejar de asistir, aunque para entonces ya tenía varios alumnos que trabajaban entusiastamente con ella y que estuvieron dispuestos a trasladarse a Coyoacán a fin de recibir sus lecciones. Poco a poco, el grupo se redujo y se concretó a cuatro jóvenes: Fanny Rabel, Guillermo Monroy, Arturo "el Güero" Estrada y Arturo García Bustos.

Frida proporcionaba a sus alumnos el dinero para ir a Coyoacán y los instalaba en el jardín de la casa con sus caballetes y demás implementos para pintar; supervisaba el trabajo personal una vez por semana o cada 15 días y a veces estaba presente también Diego, que no se abstenía de intervenir en la formación de estos jóvenes, quienes acabaron por seguir a ambos. El ambiente de Coyoacán era grato, realizaban sesiones de pintura de paisaje y con ese motivo salían a pintar a sitios aledaños; además, Frida los movió a interesarse por las fiestas populares de México, personalmente los llevó al carnaval de Huejotzingo, a Teotihuacan, a Puebla y a Texcoco. No les enseñó mucho de pintura porque posiblemente no quiso y no pudo hacerlo, pero los adentró en la curiosidad y el respeto por la naturaleza y en el interés por los objetos de la creación popular. García Bustos cuenta que se mostraba bromista, juguetona, alegre, aunque a la vez violenta. Fanny comenta su impre-

sionante apariencia; dice que sus adornos eran parte de toda una estructura orientada a dar gusto a los demás. Ya establecidas las clases en Coyoacán, Frida consiguió que fuera permitido a sus alumnos decorar los muros de la pulquería La Rosita, que se encontraba en la esquina de la casa de Aguayo y Londres, casi enfrente de su casa. Tomaron parte en la ejecución de estas pinturas Fanny Rabel, Lidia Huerta, María de los Ángeles Ramos, Tomás Cabrera, Arturo Estrada, Erasmo Landechy y Guillermo Monroy. El sábado 19 de junio de 1943 se efectuó el grandioso estreno de estas obras, con una concurrida fiesta popular a la que asistieron, aparte de los autores y su maestra, Antonio Ruiz y Concha Michel como padrinos, y los invitados de honor: Salvador Novo, Benjamín Péret y Remedios Varo, Lola Olmedo, Dolores del Río, Juan O'Gorman y todo el pueblo de Coyoacán. Se cantaron corridos populares compuestos por los propios alumnos e interpretados por Concha Michel y un grupo de mariachis. Los incipientes muralistas compusieron estrofas específicamente para la fiesta y Erasmo Vázquez Landechy narró en su corrido cómo se produjo la decoración del lugar:

> Doña Frida de Rivera
> una pintora moderna
> dice —hay que pintar la vida
> vamos dejando la escuela—.
>
> Paseándome el otro día
> por un bonito lugar
> encontré una pulquería
> que sería bueno pintar.
>
> Ustedes han de decir
> si se atreven a empezar;
> después habrán que seguir
> dándole sin descansar.
>
> El consejo lo tomamos
> con entusiasmo sin par
> y contentos nos pusimos
> muy macizo a trabajar.

Allí se vió trabajar
como a un albañil cualquiera
al que no sabía agarrar
ni una cuchara siquiera.

En dos semanas estuvo
pintando de lado a lado
y a mí me dio tanto gusto
que no puedo ni contarlo.

Nuestra esperanza es que un día
México vuelva a tener
Pintura de Pulquería
la que haremos renacer.

Salud ¡mis buenos maestros!
yo les vivo agradecido
cuando oigan mis pobres versos
que me dispensen, les pido.

Ya con esta me despido
¡Que viva Frida Rivera!,
que sabe mostrar la vida
hasta afuera de la escuela.

Estas pinturas ya no existen más; incluso, es muy probable que hayan sido de muy mediano nivel, pero de cualquier modo todos se divirtieron mucho.

Dos años después, en 1945, Frida consiguió el permiso para que los alumnos que la seguían frecuentando realizaran los murales que se encontraban en los lavaderos públicos de Coyoacán. Estos cuatro pintores, Arturo Estrada, Guillermo Monroy, Arturo García Bustos y Fanny Rabel, dada su adherencia con Frida fueron conocidos como "los fridos". Cada uno de manera individual presentó un proyecto que después fue sometido a concurso. El tema a desarrollar era "La casa de la madre soltera Josefa Ortiz de Domínguez". Según afirma Arturo García Bustos, su proyecto fue el que mejor reflejaba la tragedia y el dolor de que eran víctimas las madres solteras, "pero

el proyecto aprobado correspondió a Guillermo Monroy, que interpretó el tema en forma más optimista y comprensible".

A partir de que iniciaron su labor, cada uno de los pintores recibió un peso diario como pago, que utilizaron en transportes y en la compra de refrescos y tortas con que alimentarse, pues la jornada de trabajo duraba todo el tiempo en que había luz de día. La pintura (que desapareció con la destrucción de los lavaderos) presentaba el río donde anteriormente lavaban las mujeres, una escuela, varios niños... Era una composición ingenua, modesta, realizada al temple de cola. Frida los visitaba ocasionalmente para supervisar el trabajo, pero no intervenía en la ejecución. Su interés se centraba en intentar que los jóvenes amaran la pintura y trabajaran con entusiasmo conforme a sus dotes personales. Como ella misma era autodidacta, no tenía la tendencia de imponer criterios y consideraba que el estilo o las características de cualquiera de sus alumnos eran tan válidos como los suyos propios. Acostumbraba decirles que "la pintura no se enseña, se ve". Ocasionalmente les mostraba sus cuadros en busca de obtener comentarios críticos a la vez que les explicaba su contenido. Para bien o para mal, la imagen que Frida dejó en estos jóvenes fue indeleble. El tiempo pasó, y ellos se separaron de su tutela para trabajar como ayudantes de los grandes muralistas y luego se dedicaron a sus realizaciones individuales, pero afectivamente nunca la abandonaron. La relación de los discípulos con su maestra ha pervivido a la presencia de ella en el mundo; hoy en día se cuentan entre los más entusiastas estudiosos de su obra y no hay persona interesada en analizar a Frida que no los haya consultado o escuchado departir sobre ella. Fanny Rabel en particular sintió un cariño y admiración por su antigua maestra que la lleva incluso a idealizarla. Por su parte, a Arturo Estrada corresponde el mérito de haber realizado el retrato de Frida muerta, cuya calidad rivaliza con su importancia testimonial. En suma, los "fridos" permanecieron enamorados de Frida después de su muerte y mucho antes de que fuera canonizada como emblema casi sacro.

Frida combinaba su actividad personal como maestra y pintora con la ayuda tanto moral como pragmática que le prestaba a Diego. Tomó enorme interés en el proyecto para el museo que, a la postre, alojó la colección prehispánica y algunos de los dibujos preparatorios para la composición de murales. Vendió una pequeña casa que poseía en avenida Insurgentes para

financiar el terreno que el pintor adquirió en el pueblo de San Pablo Tepetlapa. En febrero de 1943 se dirigió a Marte R. Gómez (a quien hizo un retrato al año siguiente), que a la sazón era secretario de Agricultura, para hablarle acerca de lo que Diego llamaba "la casa de los ídolos", o sea el actual Anahuacalli:

> Siempre tuvo Diego la idea de construir una casa para los ídolos, y hasta hace
> un año encontró un lugar que realmente merece [...] en el pedregal de Coyoa-
> cán compró un terreno, en un pueblito que se llama San Pablo Tepetlapa. Co-
> menzó a construir la casa hace apenas ocho meses [...] Créame, a nadie he visto
> construir algo con tanta alegría y cariño con que Diego la ha hecho [...] El ca-
> so es que con la guerra, Diego no tiene dinero para terminar la construcción,
> apenas lleva a medio hacer el primer piso. No tengo palabras para decirle la tra-
> gedia que esto significa para Diego y la pena enorme que yo tengo de verme
> impotente para ayudarle en nada.

Frida hablaba de la forma en la que según ella podría subsanarse el problema. Como Diego pretendía legar la construcción y las colecciones alojadas en ella al pueblo de México, planteaba la posibilidad de que el gobierno se interesase por el asunto y le ofreciera una especie de subsidio económico para que pudiera terminarse la obra. El Museo Arqueológico podría abrirse al público tan pronto como fuera terminado, con la salvedad de que Diego disfrutaría allí de un lugar para trabajar, sin interferencia del público. La carta de Frida muestra un interés más apasionado y directo hacia el anhelo de Diego, que si se hubiera tratado de cualquier asunto relativo a su propia persona o a su obra. Al final le dice: "Usted sabe cómo lo quiero [a Diego], y podrá comprender en qué forma me apena verlo sufrir por no tener una cosa que tanto merece tener; porque lo que pide no es nada en comparación con lo que ha dado".[29]

Aunque el subsidio nunca fue otorgado, Frida sí ayudó a Diego en forma más que afectiva, como solía hacerlo, en muchas otras ocasiones. Él no le respondió de igual manera. Su solicitud hacia ella se centraba fundamental-

[29] La obra fue terminada por cuenta de Diego. En agosto de 1955 el pintor constituyó un fideicomiso con el Banco de México con el cual cedía a la ciudad de México el Anahuacalli y la casa de Frida, con las respectivas colecciones que allí se conservan. Para mayor información sobre los documentos relativos al fideicomiso véase Martha Zamora, *Frida Kahlo. El pincel de la angustia*, México, 1987.

mente en su salud y bienestar físico; como artista la respetaba y la admiraba profundamente, circunstancia que es patente en dos ensayos y en varias cartas donde se refiere a la pintura de su mujer, pero no llegó a más. Su hipertrofiado pero lógico narcisismo le impidió promoverla, como de hecho tuvo oportunidad de hacerlo, tanto en México como en Estados Unidos. Frida misma obtuvo las facilidades merced a su talento, simpatía y a la seducción tan especial que ejercía en quienes la trataban.

Julien Levy, André Breton, Nicholas Muray, Marte R. Gómez, Carlos Pellicer y Dolores Álvarez Bravo, entre otros, hicieron más por el arte de Frida que lo que llegó a hacer Diego. Esto en ninguna forma quiere decir que no le interesara, sino sólo que dentro de su idiosincrasia no cabía ese tipo de actuaciones. Por otra parte, es harto probable que Frida las hubiera rechazado, pues al lado de Diego ella presentaba una fuerte tendencia a minusvaluarse.

En algunos momentos de su vida se involucró en *affaires* que tuvieron como eje la admiración y la simpatía hacia la otra persona, además de la atracción física. Puede ser que también los tuviera por curiosidad biológica y por probar su poder de seducción. Los tuvo desde edad muy temprana, con hombres y con mujeres. Sus tendencias homosexuales estuvieron presentes desde la pubertad y se sumaban a un concepto sobre la moral sexual para nada convencional. Por otro lado, sus vinculaciones lesbianas se incrementaron por razones orgánicas, pues durante los últimos años de su vida se acentuaron las dificultades para realizar coitos normales. Además, estas prácticas contaban con el pleno aval de Diego: por un lado lo divertían, por otro lo excitaban y, además, le convenían. Él participaba en ocasiones de estas *liaisons*, a lo que se añadía una ganancia más, pues estando Frida entretenida él podía disponer de más tiempo para su arte, sus múltiples actividades políticas y sus aventuras amorosas.

En varios momentos de su vida, Frida se vio en aprietos económicos y trató de salir a flote ella sola. En 1940 hizo solicitud para la beca anual de la Fundación Guggenheim, con el objeto de poder vivir sin presiones económicas por un año en Estados Unidos. Carlos Orozco Romero, Anita Brenner y Carlos Chávez llegaron a obtenerla, este último y el historiador del arte Meyer Schapiro dictaminaron la candidatura de Frida. El informe de Schapiro, consultado en el archivo conservado en 90 Park Avenue, de

Nueva York, sede de la Fundación Guggenheim, y traducido del inglés para este libro dice lo siguiente:

> Es una excelente pintora, de genuina originalidad, se encuentra entre los artistas mexicanos más interesantes que conozco. Sus obras no desmerecen ante las mejores pinturas de Orozco y Rivera, de algún modo son más nativas que las de ellos. Si no comparte el sentimiento heroico y trágico [de ellos], en cambio se encuentra más cerca de la tradición y del sentimiento mexicano por la forma decorativa.

A pesar de que William Valentiner, Walter Pach, André Breton, Marcel Duchamp, Carlos Chávez y Diego la apoyaron con cartas de recomendación, no obtuvo la beca. Quizá no terminó la tramitación (pues faltan los informes de dos dictaminadores), o bien su autopresentación fue demasiado escueta. Conviene tener en cuenta que los *dossiers* de la Guggenheim requerían desde entonces fotografías y catálogos de obra y que en ese momento Frida contaba sólo con la exposición individual en Nueva York y con la de la galería Rinou et Colle, que no fue exclusiva y careció de catálogo.

Por cierto que la amistad de Carlos Chávez con Frida y Diego era ya vieja. El gran músico mostró siempre peculiar capacidad para la apreciación de las artes plásticas. Se conservan unos versos de 1936 que escribió a Frida en forma de carta:

> El asunto ya traté
> de los dibujos pendientes
> yo los contratos traeré
> con noticias suficientes.
>
> Ya con ésta me despido
> de ti, poderosa Frida
> y no m'eches al olvido
> pues ya vez, así es la vida.
>
> Y también al grande Diego
> de las pinturas tan suaves
> dile por hoy, hasta luego
> de parte de Carlos Chávez.

Artista renombrada

En 1944 Frida fue invitada a exponer en el II Salón de la Flor. Se trataba de una exposición de pinturas de flores patrocinada por la Secretaría de Agricultura y Fomento. La lista de artistas expositores da una idea de la calidad que debe haber tenido la muestra. Entre otros, están Martha Adams, Angelina Beloff, Olga Costa, Federico Cantú, María Izquierdo, Xavier Guerrero, Alfonso Michel, Roberto Montenegro (siendo jefe del Departamento de Bellas Artes en la SEP), Juan O'Gorman, Carlos Orozco Romero, Antonio Rodríguez Luna, Juan Soriano, Ángel Zárraga y también algunos personajes que ya por entonces se dedicaban más a la crítica de arte que a la pintura, como Jorge Juan Crespo de la Serna y José Moreno Villa. Nos encontramos entonces en un periodo importante en la historia del arte moderno mexicano; los grandes muralistas, Rivera, Orozco y Siqueiros, ya habían realizado lo mejor de su obra; Tamayo se había definido como disidente del realismo social mexicano y encabezaba el arte de vanguardia; los discípulos de "los tres grandes" luchaban encarnizadamente por mantener vivo el renacimiento mural. Juan O'Gorman había ejecutado en 1937 sus dos murales para el antiguo aeropuerto de la ciudad de México, uno de los cuales fue destruido por su contenido político; también había terminado la que es quizá su mejor realización: *La historia de Michoacán*, en la Biblioteca Bocanegra de Pátzcuaro. González Camarena trabajaba activamente realizando murales a la encáustica en dos edificios bancarios de la capital. Xavier Guerrero acababa de terminar sus obras en Chillán, Chile, en la misma escuela donde pintó David Alfaro Siqueiros. Chávez Morado no había tenido fortuna con sus murales: dos de ellos, uno en la capital y otro en Jalapa, Veracruz, fueron tapiados, pero era ya bastante conocido. A pesar de que un grupo numeroso de pintores de la nueva generación —además de Rivera, Orozco y Siqueiros— conti-

nuaron creando obras murales de contenido social, la primera fase del movimiento muralista estaba en su ocaso. Apuntaba una nueva orientación que se caracterizó por una mayor libertad formal y por un paulatino abandono de la pintura narrativa, actitud propiciada inicialmente por Rufino Tamayo y el guatemalteco Carlos Mérida, y acrecentada por la presencia de artistas extranjeros en nuestro país. Al mismo tiempo, se iniciaba la labor de las galerías; la más antigua de todas, la que en mayor medida contribuyó al desarrollo y expansión de la pintura de caballete de la Escuela Mexicana, contaba con nueve años de activísima vida bajo la dirección de la joven Inés Amor, mujer con peculiar capacidad perceptiva para distinguir los talentos sin desdeñar el virtuosismo estilístico. No hubo pintor en ese periodo, y desde luego aquí queda incluida Frida, que no se hubiese visto involucrado en determinado momento de su carrera por la intervención de Inés Amor, cuya entrega a la promoción y al mercado del arte producido en México continuó hasta su muerte.[30]

Frida mandó a la exposición mencionada *La flor de la vida*, un cuadro que diez años antes no hubiera suscitado más que risas o desprecio. Se trata de una figura fitomórfica y a la vez humanizada, de coloración fina, que recuerda ciertos motivos fantásticos presentes en las obras de Hieronymus Bosch. Esta flor estaba muy lejos de los blancos alcatraces de Diego o de los típicos ramos de flores de brillantes colores dispuestos en un florero y que tan gratos parecían a los incipientes coleccionistas unos años atrás.

Para la segunda mitad de la década de los cuarenta, Frida era lo suficientemente conocida y apreciada como pintora, como para merecer la atención de cualquier galería. De hecho, se le invitaba a cuanta exposición colectiva importante tenía lugar. Sin embargo, sólo una vez expuso en México en forma individual; esto ocurrió, como se verá más adelante, hacia el final de su vida. Tal cosa se debió en primer término a que sus sesiones de trabajo eran limitadas; sus dolencias, a pesar de los continuos tratamientos, no sólo no cedían, sino que progresaban a ojos vistas. Los dolores intensísimos propiciaron en ella una temprana adicción al alcohol y posteriormente la necesidad

30 Véase Delmari Romero Keith, *Historia y testimonios. Galería de Arte Mexicano*, Ediciones GAM, México, 1985. También Jorge Alberto Manrique y Teresa del Conde, *Una mujer en el arte mexicano. Memorias de Inés Amor*, Instituto de Investigaciones Estéticas, UNAM, México, 1987.

de administrarse opiáceos. Esto mermó sus jornadas y las redujo a lo mínimo, pero a la vez era la única forma de escapar al dolor físico. Además, es bien conocido el hecho de que si se administra droga a un enfermo, aunque sea por prescripción médica dosificada, la dosis tiene que incrementarse cada cierto tiempo para que surta los mismos efectos, que a la vez que mitigan el dolor acarrean ganancias secundarias. Así que al alcoholismo se sumó la farmacodependencia.

La pintura de Frida llegó a ser apreciada por los coleccionistas mucho antes de su muerte. El ingeniero Morillo Safa, que reunió una importante colección (parte de ella en la Fundación Olmedo), y el doctor José Domingo Lavín se disputaban sus cuadros. Además, los coleccionistas norteamericanos, tanto de Nueva York como de California, siempre estaban dispuestos a adquirir un cuadro suyo cuando visitaban México, y actuaban muchas veces como agentes entre ellos mismos. Los norteamericanos pagaban por lo general mejores precios que los coleccionistas de nuestro país, por lo que no es extraño que algunos museos estadunidenses posean excelentes colecciones de pintura mexicana y que buena parte de los cuadros de Frida se encuentren en colecciones particulares de Estados Unidos, aunque hoy también en colecciones europeas. La obra de Frida Kahlo fue declarada patrimonio nacional en 1983, en virtud de gestiones realizadas por Javier Barros Valero, entonces director del INBA, y Eduardo de Ibarrola, jefe del departamento jurídico de la misma institución, asesorados por Raquel Tibol y por quien esto escribe.

Los gastos de Frida y Diego eran múltiples. Ocupaban dos casas: la de Coyoacán para vivir y la de San Ángel Inn como estudio. A principios de 1946 Frida había pasado cuatro meses en cama; Diego mandó construir entonces la nueva ala anexa a la recámara, a fin de que no tuviera necesidad de bajar al primer piso cuando se sentía demasiado enferma. Por razones médicas ese año viajó a Nueva York, de donde regresó en octubre a ocupar desde entonces el estudio que después se abrió al público como dependencia del museo. Además, debían cubrir los gastos que generaba el Anahuacalli, por lo que para Frida era necesario recibir cierta cantidad de dinero por la venta de sus cuadros. Sin embargo, jamás se decidió a entrar de lleno en el mercado del arte y nunca hubiera imaginado los precios estratosféricos que ha alcanzado su pintura; seguramente, le hubieran parecido absurdos y se habría reído a

carcajadas de los compradores, si no es que se hubiera enfurecido. No fue ajena al esnobismo, pero sí a la comercialización y a la carga excesiva que le solemos dar a la fama, a la firma y a la entronización de los artistas. Su respeto a la pintura y su congruencia consigo misma la mantuvieron al margen de toda especulación. La ausencia de exposiciones individuales debe también atribuirse a que difícilmente reunía un número suficiente de cuadros que pudieran ser expuestos en una galería con provecho para ésta, pues hubiera tenido que exponer cuadros vendidos, lo que para las galerías resulta improductivo.

En septiembre de 1946, José Clemente Orozco obtuvo el Premio Nacional de Artes y Ciencias, que le fue concedido (lo que no deja de ser sorprendente) por los murales realizados en la iglesia del Hospital de Jesús. Por acuerdo especial del presidente de la República, el secretario de Educación, Jaime Torres Bodet, hizo entrega de cuatro premios más en el ramo de la pintura. Estos reconocimientos recibieron el nombre de Premios de la Secretaría de Educación Pública, y consistían en cinco mil pesos cada uno. Frida fue distinguida por su cuadro *Moisés* (lám. XIV), el Doctor Atl, Julio Castellanos y Francisco Goitia también los recibieron. La comisión dictaminadora estuvo integrada por las siguientes personalidades: Manuel Toussaint y Justino Fernández por la Universidad Nacional Autónoma de México; el arquitecto Federico Mariscal y Salvador Toscano por la Asociación Nacional de Ciencias; Antonio Alzate, Juan O'Gorman y el doctor Antonio Caso por el Colegio Nacional. El acta fue publicada en los periódicos de la ciudad de México el 12 de septiembre de 1946.[31]

El reconocimiento oficial de sus méritos como artista actuó sin duda como aliciente para que siguiera pintando a pesar de sus dolencias. Pero tal vez experimentó mayor placer y orgullo cuando tuvo lugar la exposición-homenaje realizada por el Instituto Nacional de las Bellas Artes con motivo de los cincuenta años de labor artística de Diego Rivera, en 1949. Para la monografía que fue publicada dos años después con motivo de este evento, Frida aportó un excelente texto que como artículo literario tiene altísima calidad. Se piensa que fue retocado por Narciso Bassols, pero ni aun esa vez escapa a la

[31] Orozco obtuvo el Premio Nacional por una mayoría de cinco votos contra uno. Consistió en la entrega de 20 mil pesos. El voto en contra fue emitido por Juan O'Gorman en favor de Frida.

autoconfesión. El artículo se titula "Retrato de Diego", en el que de paso se retrata una vez más a sí misma:

> Quizá esperen oír de mí lamentos de lo que se sufre viviendo con un hombre como Diego. Pero no creo que las márgenes de un río sufran por dejarlo correr, ni la tierra sufra porque llueva, ni el átomo sufra descargando su energía. Para mí todo tiene una compensación natural. Dentro de mi papel, difícil y oscuro, de aliada de un ser extraordinario, tengo la recompensa que tiene un punto verde dentro de una cantidad de rojo: recompensa de equilibrio. Las penas o alegrías que norman la vida en esta sociedad, podrida de mentiras, en la que vivo, no son las mías. Si tengo prejuicios y me hieren las acciones de los demás, aun las de Diego Rivera, me hago responsable de mi incapacidad para ver con claridad, y si no los tengo, debo admitir que es natural que los glóbulos rojos luchen contra los blancos sin el menor prejuicio, y que ese fenómeno solamente signifique salud...

Este trozo de autoanálisis, valiente y lúcido, nos acerca al aspecto maduro del alma de Frida. A la vez constituye una muestra más de la tendencia que siempre tuvo a devaluarse ante la potente figura de Diego. Si su papel fue ciertamente difícil, jamás fue oscuro. El punto verde con el que se compara contuvo una carga dinámica de tal fuerza que ni ella misma sospechó.

El pasaje del texto que trata sobre el aspecto físico de Diego es una obra maestra de ingenio y de objetividad. Está escrito con una gran ternura:

> Con su rostro de tipo asiático, coronado por el pelo negro, tan delicado y fino que parece flotar en el aire, Diego no es más que un niño enorme, inmenso, de amable expresión y mirada a veces triste. Los ojos grandes, saltones, oscuros, plenos de inteligencia, son retenidos con dificultad pues casi salen de las órbitas por unos párpados protuberantes e hinchados como los de un sapo. Muy separados uno del otro, más que en el común de la gente, sirven para proporcionarle un campo visual más amplio, como si hubiesen sido hechos especialmente para pintor de espacios y multitudes. Entre ambos ojos, tan distantes uno de otro, cáptase un atisbo de la inefabilidad de la sabiduría oriental, y es raro que desaparezca de su boca de buda una sonrisa irónica y tierna, la flor de su imagen. Viéndolo desnudo, lo primero que se ocurre es estar ante un niño sapo, de pie sobre sus cuartos traseros. La piel es blanco-verdoso, como la de un animal acuático; sólo su rostro y manos son algo más oscuros, tostados por el

sol... Tiene los hombros infantiles, angostos y redondeados, para continuar a unos brazos femeninos que terminan en manos maravillosas, pequeñas, delicadamente dibujadas, sensitivas y sutiles como antenas que se comunican con el universo entero, es sorprendente que tales manos hayan servido a la pintura y que todavía laboren sin descanso.[32]

Frida había acumulado, además de experiencia empírica, una buena dosis de sabiduría. Era profunda y a la vez cínica. "La vida es un gran relajo", acostumbraba decir, y en buena medida práctica, aunque no en forma continua. Su auténtico deseo de procurar bien a los demás, sus lecturas, su vida espiritual y sus inquietudes políticas —aparte, por supuesto, de su pintura— ocupaban un espacio existencial mayor que su proclividad escapista al relajo. Además, continuaba siendo apasionadamente leal hacia todo lo relativo a Diego, como se desprende del siguiente párrafo:

> Su llamada mitomanía [de Diego] está directamente relacionada con su imaginación tremenda, y es tan mentiroso como los poetas y los niños que no han sido tornados aún en idiotas por las escuelas y sus mamás [...] Nunca le he oído pronunciar una sola mentira que sea estúpida o banal [...] Y lo más extraño en cuanto a las así llamadas mentiras de Diego, es que tarde o temprano, los involucrados en sus imaginativas situaciones no se enojan por la mentira, sino por la verdad contenida en ésta, que siempre sale a la superficie.[33]

Si bien alguien acostumbrado a analizar el discurso escrito de las personas llegará a la conclusión de que una segunda persona intervino en la redacción del texto, fuere Bassols u otro, las ideas son todas de Frida.

Una muestra distinta de su capacidad para expresarse con palabras está representada en su diario, que en realidad no es tal, sino el acopio de impresiones momentáneas, de asociaciones libres, de ideas que se le venían a la cabeza, entremezcladas con trozos meditados en los que entrega algunas de sus convicciones. Fue iniciado en el año de 1942 y continuado a lapsos aproxi-

[32] Frida Kahlo, "Retrato de Diego", publicado en la monografía *Diego Rivera, cincuenta años de su labor artística*, México, INBA, 1951. (Lo reproducido está tomado de la versión aquí anotada. El texto ofrece variantes en posteriores ediciones.)
[33] *Idem.*

madamente a lo largo de los 11 años siguientes. Incluye intentos de hacer
poesía, semejantes a la "escritura automática" de las creaciones literarias su-
rrealistas, que hubieran interesado hondamente a Paul Éluard de haberlos
conocido. En tanto libro de una pintora no podría dejar de contener ilus-
traciones. En los dibujos acuarelados o al *gouache* que están intercalados en-
tre las páginas hay referencias directas a la vida sexual, a la maternidad, a la
magia y a la locura; entre ellos se encuentran más ejemplos de expresiones
pictóricas que podrían caber dentro del surrealismo, no tanto por la organi-
zación, ejecutada siempre de acuerdo con una cierta lógica, sino por el con-
tenido, que podría calificarse de instintivo. Existe un dibujo que ostenta el
siguiente título: "Yo soy la desintegración". La idea está expresada mediante
varios elementos sin conexión aparente de unos con otros, que simbolizan la
desintegración física y psíquica; hoy diríamos que la expresión así cultivada
es "posmoderna". Otros dibujos aluden a la proximidad de su muerte, que
ella presentía, deseaba y temía. Una pequeña viñeta que representa unos pies,
el derecho cercenado a la altura del tobillo, alude a la amputación que sufrió
en 1953; en la parte inferior de la página dejó escrito lo siguiente: "Pies para
qué los quiero, si tengo alas pa' volar." Alas que reaparecen rotas en otra fi-
gura que la representa al centro de una hoguera. El *Diario* es uno de los do-
cumentos más interesantes que haya dejado un artista mexicano, y merece
una revisión cuidadosa y un estudio a profundidad que revele aspectos aún
insospechados de su mentalidad y de su arte.

Las convicciones políticas y sociales de Frida Kahlo rara vez fueron ma-
nifestadas por escrito, salvo en breves alusiones en las que expresa su admi-
ración por Marx, Engels, Lenin, Mao y Stalin. Sin embargo, se encuentran
presentes tempranamente en algunos de sus cuadros, como en su versión de
Nueva York de 1933 ya mencionada: *Mi vestido cuelga allí*, en el que en for-
ma un tanto ingenua expresa la futileza de los afanes de la urbe capitalista
mediante elementos tan variados como un retrete al que soporta a manera de
pedestal una columna dórica (idea tomada de Marcel Duchamp); la serie
de edificios apretujados, disminuidos en escala para simbolizar su escasa im-
portancia; un templo griego junto a la típica iglesia presbiteriana de Nueva
Inglaterra y, a lo lejos, casi imperceptible, la Estatua de la Libertad. En *Lo
que el agua me ha dado* (lám. IV), un volcán en erupción vomita al edificio
del Empire State, alusión a que la tierra expulsa lo que no es digno de ella.

En varios cuadros están presentes Marx, Lenin y Trotsky. Stalin aparece con menor frecuencia, pero entre las obras que dejó inacabadas existe el boceto para un retrato que hoy en día está expuesto relevantemente en el caballete de la pintora. Probablemente trabajaba en este cuadro durante los últimos meses que pudo pintar. Otro de sus últimos cuadros, que incluye un retrato de Marx, se titula *El marxismo da salud a los enfermos*. En él se le ve sin muletas, y porta un corselete ortopédico de consistencia dura y las manos de Stalin la sostienen. La figura es rígida, carece de la gracia y la flexibilidad con que muchas otras veces se representó. Hay que confesar que se trata de un cuadro infortunado y chocante; ese tipo de temas no se avenían con su personalidad artística. Quizá por eso Diego jamás le sugirió que realizara arte "de mensaje", aunque es probable que ella haya creído darle gusto pintando tanto este cuadro como el retrato de Stalin y uno más, también muy torpe, en el que aparece con el dirigente soviético. En este cuadro se glosa a sí misma mediante una solución muy similar a la que priva en su *Autorretrato con el doctor Faril*.

El último acontecimiento importante en la existencia de Frida Kahlo fue su exposición individual, que abrió al público el 13 de abril de 1953, en la Galería de Arte Contemporáneo, que dirigía Dolores Álvarez Bravo. Aún no sufría la amputación de la pierna y su entusiasmo por la exposición estaba revestido de un presentimiento: ella sabía que iba a ser la primera en México y la última. Redactó las invitaciones haciendo alarde de soltura y de su aptitud para la rima:

> Con amistad y cariño
> nacido del corazón
> tengo el gusto de invitarte
> a mi humilde exposición.
>
> A las ocho de la noche
> —pues relox tienes al cabo—
> te espero en la Galería
> d'esta Lola Álvarez Bravo.
>
> Se encuentra en Amberes doce
> y con puertas a la calle

de suerte que no te pierdas
porque se acaba el detalle.

Sólo quiero que me digas
tu opinión buena y sincera.
Eres leído y escribido,
tu saber es de primera.

Estos cuadros de pintura
pinté con mis propias manos
y esperan en las paredes
que gusten a mis hermanos.

Bueno, mi cuate querido:
con amistad verdadera
te lo agradece en el alma
Frida Kahlo de Rivera.

Frida asistió a la inauguración de su exposición como parte del espectácu-
lo. Tuvo que ser transportada en su cama, estaba medio drogada y ésta fue
una de sus últimas apariciones en público. Vestida y alhajada con sus típi-
cos atavíos, se presentó cubierta con una capa densa de maquillaje y con
una sonrisa que ya no era la de años atrás. La calle de Amberes quedó ce-
rrada al tráfico, asistieron cientos de personas que no prestaron atención a
las pinturas, pero les quedó una imagen imborrable de su presencia. La
muestra llegó a levantar una oleada de comentarios por parte de críticos y
escritores; todos favorables sin ser apologéticos. José Moreno Villa destaca
como puntos básicos a considerar en su obra: *a)* su vida de dolor físico y
moral; *b)* su sentimiento de lo popular y primitivo del arte; *c)* su mexica-
nismo aunado a su germanismo, presente en el egocentrismo y en el tesón
de todos sus cuadros y, a su modo de ver, estas características provienen de
raíces germánicas.[34]

Más que en egocentrismo, debe pensarse en autoauscultación e intros-
pección. El ver hacia adentro es una facultad muy característica del tem-

[34] José Moreno Villa, "La realidad y el deseo en Frida Kahlo", *Novedades*, México, 26 de abril de 1953.

peramento germánico; fue un rasgo propio del padre de Frida que en ella adquirió proporciones mayores, las que dan el tinte obsesivo y cerrado a su universo pictórico.

Dos años antes de su muerte, Frida sintió la necesidad de dejar un testimonio del afecto que sintió por su padre. En 1952 pintó el retrato de Wilhelm Kahlo, al que representa junto a su cámara fotográfica mirando al vacío. Al pie del cuadro deja la siguiente leyenda a modo de epitafio: "Pinté a mi padre Wilhelm Kahlo, de origen húngaro alemán, artista fotógrafo de profesión, de carácter generoso, inteligente y fino, valiente porque padeció durante sesenta años de epilepsia, pero jamás dejó de trabajar y luchó contra Hitler. Con adoración, su hija Frida Kahlo". Conmueve la semblanza que esa mujer gravemente enferma deja de su padre, valiente como ella misma, generoso y sensible al arte. Kahlo murió 11 años antes de que su hija pintara el retrato, la imagen está tomada de una fotografía.

La nostalgia de Frida hacia la figura paterna seguramente se veía acentuada por su desvalimiento; además, la idea de homenajear a su padre estaba presente desde sus años juveniles. Conviene introducir aquí una observación freudiana, producto de cientos de casos investigados por el psicoanalista vienés, que resulta oportuna en este momento. La niña pequeña está por lo general fijada con ternura al padre, quien probablemente ha intentado por todos los medios ganarse su amor, introduciendo así el germen de una actitud de aversión y competencia hacia la madre. Si ésta es dominante se desarrolla de manera simultánea una corriente de tierna dependencia por parte de la hija, corriente que puede volverse cada vez más intensa y nítidamente consciente a medida que pasan los años, o bien motivar una ligazón amorosa reactiva, hipertrófica, potenciadora de una sobrecarga excesiva en las tendencias homosexuales habituales. Más adelante habrá oportunidad de comentar algunos otros aspectos que forman parte de la construcción psicológica de Frida, pero los puntales se perciben ya troquelados en el tronco familiar.

El cuadro inconcluso que representa su árbol genealógico tiene su antecedente en otra pintura, mucho más interesante, realizada en 1936. La misma fotografía del matrimonio de sus padres sirvió para las dos representaciones. En ambas aparecen sus abuelos paternos y maternos; la diferencia entre ambos estriba en que en el más antiguo, *Frida niña*, ella está parada

en el patio de su casa de Coyoacán, y es la única descendiente representada, excepción hecha del feto que la madre trae en el vientre. El segundo árbol es menos alegórico y más documental. Aparecen sus dos hermanas mayores: Adriana y Matilde; entre ellas y Frida queda un espacio ocupado por un feto muerto, luego está Cristina, representada con un extraño aspecto de muñeca. Las otras tres figuras no son identificables, o no se terminaron, o Frida eliminó los rasgos. La pintura no está firmada ni fechada, pero no porque haya quedado inconclusa podemos deducir que haya sido pintada el mismo año de su muerte. Cabe hacer notar que es raro que en este segundo árbol genealógico no haya incluido a sus dos medias hermanas mayores, Margarita y María Luisa, hijas del primer matrimonio de su padre, sobre todo si recordamos lo curiosa e inquisitiva que siempre fue, y el afecto e interés que sintió por estas mujeres, de cuya madre, que murió al dar a luz a la segunda, sólo se conoce el nombre.

La enfermedad se intensifica

Durante la última etapa de su vida, Frida pintó varias naturalezas muertas, género en el que llegó a ser una consumada experta (lám. III). Las que pintó entre 1952 y 1954 son abundantes en empaste y color, la superficie de pintura tiende a ser áspera y el aspecto pulido y acabado que tenían obras anteriores va dando lugar a una forma de expresión más libre y sintética. A partir de fines de 1952 esa engañosa libertad cae francamente en el descuido y la torpeza. Conservan interés porque conocemos el estado en el que fueron hechas y porque testimonian su impulso de seguir viviendo, que se equipara al de seguir pintando; pero les sucede algo semejante a lo que pasó con el *Autorretrato con Stalin* mencionado líneas atrás: son elementales y burdas, parecen de otra mano. Los síntomas patológicos reales, pero impregnados de componentes imaginarios que potenciaban la creatividad, al derivar en patología gruesa arruinaron los productos. La escasa fuerza formal que pudieron haber tenido las pinturas, producidas por una Frida sometida a altas dosis de droga y a fuertes injurias físicas, se aminora por la patente necesidad expresiva y la incidencia de convenciones aprendidas. Ni siquiera aquí Frida pudo ser una artista "brut", y aun en esta fase incursiona su talento decorativo y expresivo. Sí se encontraba desintegrada, pero su elaboración racional de la realidad, aunque perturbada, se conservó.

En 1946 dejó el primer testimonio escrito de su farmacodependencia: "Con ayuda de pastillas he sobrevivido más o menos bien", dice a Gómez Arias en una carta fechada desde Nueva York, donde se sometió a una intervención quirúrgica más, esta vez en manos del doctor Philip Wilson, que le extrajo varias vértebras y le injertó un hueso que le extrajo de la pelvis. La pintura que lleva por título la primera estrofa de la vieja canción veracruzana: *Árbol de la esperanza, mantente firme*; aparte de funcionar como intere-

santísimo exvoto, es un testimonio de las dos incisiones que abrió el bisturí. La operación fue en extremo dolorosa y hubo que aplicar grandes dosis de morfina. En la carta mencionada se refiere al "maravilloso medicamento" que da vitalidad a su cuerpo. Otro cuadro que puede relacionarse con esa operación es *El venadito*, mejor conocido como *La venadita*, que Frida regaló al cineasta Arcady Boytler acompañando la pintura con las siguientes estrofas:

Solito aullaba el venado
rete triste, muy herido
hasta que en Arcady y Lina
encontró calor y nido

Cuando el venado regrese
fuerte, alegre y aliviado
las heridas que ahora lleva
todas se habrán borrado

Gracias, niños de mi vida
gracias por tanto consuelo
en el Bosque del Venado
ya se está aclarando el cielo

Ahí les dejo mi retrato
pa' que me tengan presente
todos los días y las noches
que de ustedes yo me ausente

La tristeza se retrata
en todita mi pintura
pero así es mi condición
ya no tengo compostura

Sin embargo la alegría
la llevo en el corazón
sabiendo que Arcady y Lina
me quieren tal como soy

Acepten este cuadrito
pintado con mi ternura
a cambio de su cariño
y de su inmensa dulzura[35]

El venadito es macho porque testimonia la existencia de *Granizo*, el cervati-
llo domesticado que formaba parte de la fauna de los Rivera. La cabeza cor-
namentada de Frida da cuenta a la vez de su permanente condición respec-
to de Diego, aunque ella, siendo venado también, es capaz de cornamentar. El
cuerpo asaeteado por nueve flechas —las mismas que recibió San Sebastián
sin sucumbir a las heridas— dan cuenta de que en ese momento estuvo por
encima de sus ultrajes físicos.

Tanto estrago hizo mella en el hermoso rostro de Frida, que se ve som-
brío y demacrado en el *Autorretrato* de 1948, en el que se le ve con tocado
de tehuana. A este propósito conviene observar que —tal y como afirmó Die-
go en el excelente artículo que escribió sobre su mujer en 1943— Frida fue
una pintora realista y por momentos casi se antojaría decir que hiperrealista
avant la lettre. No hizo concesiones con su fisonomía: el bozo aparece siem-
pre, las líneas de expresión van marcándose y a veces, pese a la aparente tran-
quilidad del rostro, la expresión revela rabia contenida. El autorretrato citado,
por su exacerbada fijeza, hace evocar la impasibilidad de un icono bizantino
al que habría que rendir culto; incluso las lágrimas que asoman, y que para
nada dulcifican la fisonomía, parecen incrustaciones de nácar.

Existe una serie de fotografías que le fue tomada con Helena Rubins-
tein escogiendo acuarelas de Diego en el estudio de San Ángel Inn. Frida
aparece compuesta, bien acicalada y su actitud es tierna, como lo era siem-
pre que se ocupaba de algo salido de las manos de Diego. Sin embargo, la
mano derecha está vendada como si se hubiese cortado las venas. Probable-
mente no se autolesionó, sino que, como era frecuente en ella, en esos días
padecía una infección de hongos. Sin embargo, quien observa la serie, no
puede dejar de asociar la muñeca vendada con venas cortadas. Es obvio que
existía en ella una alta dosis de autocomplacencia en la imagen proyectada
que, estrictamente hablando, equivale a masoquismo, pues éste implica no

[35] Las estrofas fueron transcritas de Martha Zamora, *op. cit.*

sólo infligirse, o que le inflijan a uno ciertos tormentos físicos para sentir placer sexual, sino también regodeo en el dolor.

Por otro lado, al patentizar sus lesiones y males y "flirtear" con ellos, no dejaba de exorcizarlos. Se trata de un mecanismo de defensa que le permitía tener un cierto control sobre lo que le sucedía; la venda que semicubre la mano y ciñe la muñeca está rematada en un coqueto mono. Esto revela una actitud similar a la que desplegaba al decorar su corset de yeso, enseñar sus heridas, o cuando se mandó hacer unos vistosos y muy finos botines rojos después de la amputación de su pierna, que tuvo lugar en agosto de 1953.

El pie derecho, al que ya se le habían cercenado cinco falanges, acusaba gangrena que amenazaba con expandirse. El doctor Faril prescribió la intervención y la pierna fue amputada a la altura de la rodilla. Antonio Rodríguez, gran amigo de Frida y uno de los primeros en abordarla desde el ángulo de la crítica de arte, cuenta que la visitó la víspera en el Hospital Inglés y que ante todos los que la rodeaban hizo alarde de valentía, entereza y, una vez más, sentido del humor. Humor negro, si se quiere: un mecanismo de defensa más, extremadamente creativo, que manejó durante toda su vida con peculiar inventiva.

Aunque desde joven ella misma se decía "Frida Kahlo, pata de palo", la amputación acabó con sus reservas. Jamás se repuso de la pérdida de la pierna, y ya no tuvo fuerzas para compensar. Aunque para nada era una mujer vieja pues tenía 46 años, sí puede decirse que a partir de entonces se inició su agonía. A pesar de todo, siguió pintando, escribiendo su diario y con frecuencia recibiendo a sus amigos, para quienes se engalanaba. Raquel Tibol ha escrito y relatado cómo fue una de sus últimas entrevistas con ella, meses después de la amputación. Frida le pidió que le acercara dos pinturas, una era de su agrado y la otra no. Raquel le trajo el cuadro en el que ella se representa parada, en actitud vigilante, ante un horno de ladrillos que parecía un horno crematorio: "¿No has visto el otro? —preguntó Frida—, es mi cara dentro de un girasol. Me lo encargaron, no me gusta la idea; me parece que estoy ahogándome dentro de la flor". A diferencia del anterior, éste era afirmativo y esperanzador:

Irritada por la energía vital que irradiaba de un objeto creado por ella y que ella en sus movimientos ya no poseía, tomó una cuchilla michoacana de filo recto

con un refrán grosero grabado en la hoja y, sobreponiéndose a la laxitud produ-
cida por las inyecciones nocturnas, con lágrimas en los ojos y con un rictus de
sonrisa en sus labios trémulos, se puso a raspar la pintura lentamente, demasia-
do lentamente [...] Raspó anulándose, destruyéndose, como en un ritual de au-
tosacrificio.[36]

[36] Raquel Tibol, "Frida Kahlo en el segundo aniversario de su muerte", *Novedades*, México, 15 de ju-
lio de 1956. También en *Frida Kahlo, una vida abierta*, Editorial Oasis, México, 1983.

La salida definitiva

Frida murió el 13 de julio de 1954 entre las cuatro y las seis de la mañana en su cama adoselada en la misma casa en que nació. La noche anterior le adelantó a Diego su regalo de aniversario: un anillo de oro. Estaba convaleciendo de la bronconeumonía que le sobrevino al contravenir las órdenes de su médico levantándose para aparecer en público. Esto sucedió el 2 de julio, día en que asistió acompañada de Diego a la manifestación solidaria de más de diez mil personas, realizada como protesta contra la caída del gobierno democrático de Jacobo Arbenz en Guatemala —quien el año anterior había expropiado la United Fruit Corporation— y ante la imposición, por parte de la CIA, del régimen militar encabezado por el coronel Castillo Armas. Transitó en su silla de ruedas, como una heroína desprendida de alguna secuencia de Einsenstein, desde la plaza de Santo Domingo hasta el Zócalo, rodeada de destacadas figuras del mundo intelectual mexicano, prácticamente las mismas que días después asistieron a su funeral en el Palacio de Bellas Artes. El acercamiento que le tomó un fotógrafo de la prensa la muestra demacrada pero en actitud alerta, erguida, con la mirada dirigida a la multitud. Traía el pelo cubierto con un lienzo anudado en forma de mascada, sin coquetería en su rostro ni en su atuendo, aun cuando sus dos manos están profusamente alhajadas. Su presencia dio gran relieve al acontecimiento y seguramente ella lo sabía; rubricó así políticamente su vida y a la vez brindó un acto caballeresco análogo en cierto modo a la leyenda del Cid, cuyo cadáver sostenido en la grupa de un caballo ganó batallas. La historia posterior a la muerte de Frida ha demostrado que ella sigue ganándolas, puesto que se ha convertido en emblema y hasta en "santa protectora" de varias causas, algunas de las cuales le fueron ajenas. Tal cosa quizás haya desvirtuado el análisis de su persona desviando a la vez la atención crítica sobre

su obra. Su funeral tuvo momentos que sin duda le hubieran conmovido y a la vez divertido sobremanera. Hicieron guardia ante el féretro, cubierto con la bandera roja del Partido Comunista Mexicano, todas las altas personalidades del momento: David Alfaro Siqueiros, Heriberto Jara, José Chávez Morado, Rodrigo Arenas Betancourt, Juan O'Gorman, Aurora Reyes, María Asúnsolo, Miguel Covarrubias, y la guardia final estuvo presidida por el general Lázaro Cárdenas. Andrés Iduarte pronunció la oración fúnebre en el crematorio de Dolores, y 24 horas después fue cesado como director del Instituto Nacional de Bellas Artes por haber permitido que otra bandera y no la nacional cubriera el ataúd. Carlos Pellicer recitó uno de los sonetos que le compuso, se cantaron corridos populares, se entonó "La Internacional"; no faltó, desde luego, el himno nacional. Cristina, que tenía más de un año de convivir en forma continua con su hermana atendiéndola de manera ejemplar, y de paso recibiendo fuertes contagios psíquicos, sufrió un ataque de histeria cuando el cadáver fue deslizado hacia el horno. Arturo García Bustos cuenta que varios de los presentes se sintieron en ese momento impulsados a tocarla por última vez e incluso a guardar un recuerdo de ella, por lo que se abalanzaron hacia la carretilla con ademanes desesperados, creándose así una situación grotesca. Lo primero que se incendió fue su pelo, que por unos momentos la aureoló como en el autorretrato mencionado por Raquel Tibol, en el que pintó su cara dentro de un girasol. Diego guardó compostura y quienes lo acompañaban testimonian que parecía como si hubiese envejecido de pronto varios años. Sintió genuinamente la pérdida y no es aventurado suponer que la muerte de Frida contribuyó al agravamiento de la enfermedad que le causó la muerte sólo tres años con cuatro meses después, y aunque se casó con Emma Hurtado exactamente al año de la muerte de Frida (por razones prácticas, ya que la Hurtado era su *marchand*), dejó indicaciones muy precisas a su hija Ruth y a otras personas: quería que su cuerpo fuese incinerado y las cenizas mezcladas con las de Frida y contenerse en la urna zapoteca de su colección —que previamente eligió para tal propósito— y que debía colocarse en el Anahuacalli. Como se sabe, sus últimos deseos fueron contravenidos, pues está enterrado en la Rotonda de los Hombres Ilustres. Las cenizas de Frida se encuentran en la Casa de la esquina de Londres y Allende en Coyoacán. Frida se la heredó a Diego junto con todas sus pertenencias y las pocas que conservaba de su familia. En agosto de 1955, él

constituyó un fideicomiso irrevocable con el Banco de México mediante el
cual cedía, en beneficio cultural al pueblo de México, la casa con los obje-
tos y colecciones que contenía, además de el Anahuacalli o casa de los ído-
los, que alberga la cuantiosa colección prehispánica y varios dibujos, pro-
yectos y bocetos para murales.

Las últimas palabras anotadas en el *Diario* son las siguientes: "Espero
que la salida sea alegre, y espero no volver jamás". El último dibujo es una
figura alada y oscura que asciende. Esto haría pensar en el suicidio, pero en
las condiciones en que se encontraba es absurdo plantearlo así, en todo caso
se trata de autoeutanasia, que es cosa distinta. Tenía fiebre alta, pues la bron-
coneumonía reincidió. Hubo de reunirse con carácter de despedida con sus
más cercanos amigos seis días antes por motivo de su cumpleaños. Las in-
yecciones de morfina estaban a la orden así como otros medicamentos leta-
les; entonces sus perspectivas de recuperación estaban totalmente agotadas.
Es probable que después de dar el anillo a Diego, quien se recostó un rato
con ella, haya decidido, horas más tarde, sobrepasar la dosis; esa noche Die-
go no se quedó en Coyoacán, sino en la casa estudio de San Ángel Inn. De ha-
berla visto en peores condiciones que la víspera es seguro que no se hubiese
retirado. Lo cierto es que ni la propia enfermera, la señora Mayet, asistió al
momento en que dejó de respirar, pues cuando entró a la recámara a las seis
de la mañana, después de haberla atendido por última vez dos horas antes,
Frida ya había muerto. La información sobre la última noche que Frida pasó
en la casa en que nació fue ampliamente divulgada a partir de un artículo-
reportaje publicado por Cecilia Treviño (Bambi), en el periódico *Excélsior*. El
artículo se tituló "Manuel, el chofer de Diego Rivera...", pues fue este hom-
bre que sirvió en casa de Frida desde antes de que ella naciera, quien dio a
Diego la noticia: "Señor, murió la niña Frida".[37]

[37] Cecilia Treviño, "Manuel, el chofer de Diego Rivera, encontró muerta ayer a Frida Kahlo, en su gran
cama que tiene dosel de espejo", *Excélsior*, México, 14 de julio de 1954.

A manera de epílogo:
reflexiones para una patobiografía

Todo estudio que pretenda tocar la dinámica psíquica de cualquier ser humano tiene carácter parcial y está regido por un principio de incertidumbre general. Basta tener en cuenta que uno yerra incluso al realizarlo sobre sí mismo, y que tiende a identificarse con los seres humanos a quienes elige como "héroes culturales" o como motivo de estudio, proyectando en ellos tanto deseos de autoafirmación como carencias. Tal cosa tiene, al menos, un aspecto positivo, pues si el autor se sabe apasionado por su tema y conoce los mecanismos de hipérbole que lo llevarían a desarrollar algo así como un culto hacia el personaje, en ciertos casos cobra distancia de lo que pretende estudiar. Entonces se pertrecha de los instrumentos que puedan ayudarle a obtener grados aceptables de objetividad. Si así no fuera, desecharíamos invaluables contribuciones inscritas en este género, como el ensayo de Freud sobre Leonardo da Vinci (1910), que sirvió de punto de partida a estudios tan importantes como los de Meyer Schapiro y Kurt Eissler sobre el mismo artista del Renacimiento. La literatura artística se ha enriquecido sustancialmente hoy en día con investigaciones como la de la psicóloga y crítica de arte Mary Mathews Gedo acerca de Picasso (1980), la excelente biografía del psicoanalista e historiador Robert S. Liebert sobre Miguel Ángel (1983) o los estudios de Maynard Solomon sobre Beethoven (1988).[38]

[38] Consúltese Sigmund Freud, "Un recuerdo infantil de Leonardo" (1910). La mejor versión que existe en nuestra lengua es la de José Luis Etcheverri. En *Sigmund Freud, Obras completas*, vol. II, Amorrortu Editores, Buenos Aires, 1979. Alianza Editorial publicó este ensayo y otros trabajos de Freud relacionados con el tema del proceso creativo en el volumen *Arte y Psicoanálisis*, título por completo ajeno a Freud y a sus ideas sobre arte. Sobre la bibliografía que ha aparecido acerca del "Leonardo", de Freud y sobre sus escritos sobre arte y literatura, consúltese mi libro *Las ideas estéticas de Freud,* Grijalbo, México, 1986.

El lector de este capítulo quizá podría argüir que yo no me encuentro en las mejores condiciones para producir un discurso de esta índole, toda vez que carezco de una proximidad directa con la persona de Frida Kahlo, en el sentido en que sí la tuvieron otros críticos, como el desaparecido Raúl Flores Guerrero, Antonio Rodríguez y Raquel Tibol. Es a partir de las observaciones directas hechas por ellos y por otros autores y de mi conocimiento de la obra · de Frida que me veo autorizada para tratar puntos no agotados por Hayden Herrera en el libro más completo hasta el momento acerca del personaje. Sin embargo, deseo dejar constancia de que, en mi opinión, existe una persona que podría resultar sumamente idónea para tratarlos: el doctor Ramón Parres, postrer psiquiatra de Frida, que fue quien firmó su acta de defunción (aunque pudo haberlo hecho cualquier otro de sus médicos allegados), pero que me ha comunicado que no lo hará (ni siquiera ha consentido en comentar conmigo el caso), si bien se muestra entusiasta y me alienta a que yo me ocupe de ello. Según Parres, a mí no me obliga ningún secreto profesional y además me asisten las herramientas teóricas que de tiempo atrás manejo.

Sobre Frida se ha difundido tal cantidad de material biográfico que su historial viene siendo desde hace algunos años del dominio público. Quiero insistir en que mis observaciones son únicamente eso: observaciones, no aspiran a proponer algo más que hipótesis, y si me permito expresarlas es porque, como dijo Freud a propósito de Leonardo, "nadie es tan grande como para que le resulte oprobioso someterse a las leyes que gobiernan con igual rigor el obrar normal y el patológico".[39] Comenzaré avanzando lo siguiente: es probable que Frida, al tomar consciencia de sí misma, se lamentase de no haber nacido hombre para proporcionar con ello a sus padres la satisfacción del hijo que seguramente buscaban y que no llegaron a tener, pues el único infante varón que procrearon murió al poco tiempo de nacido. Entre las seis hijas de Guillermo Kahlo, Frida, la penúltima, fue su predilecta.

Gracias a las aportaciones de Otto Weininger, Wilhelm Fliess y Sigmund Freud sabemos que la bisexualidad, ya planteada por Platón, es inherente a todos los seres humanos, tanto en lo físico como en lo psíquico. Junto a la organización genital dominante se encuentra prefigurada la del otro sexo, incluso en lo biológico; los llamados "caracteres sexuales secundarios" aluden

[39] Cita extraída de "Un recuerdo infantil de Leonardo", *op. cit.*

también a esta condición, por cierto, más en unas personas que en otras, Y aunque, por decirlo de alguna manera, el hermafroditismo físico puede ser en tal medida independiente del psíquico, en muchos individuos acontece que la impronta corporal coincide con la anímica, sobre todo en los casos en que existe hipertrofia del carácter sexual subrogado; es decir, cuando, por ejemplo, una jovencita púber o adolescente va mostrando fluctuaciones respecto de sus elecciones de objeto amoroso (no restringiéndose al sexo opuesto) y más aún al mostrar francos índices viriloides. En Frida no existían rasgos llamativos masculinoides de tipo corporal, a excepción tal vez de sus manos grandes y fuertes en relación con su estatura, y del excesivo vello en los antebrazos y arriba de los labios. Al observar sus autorretratos nos damos cuenta de que no sólo jamás eludió disimular su bozo, sino que lo acentuó lo más que pudo. Al interrogar a Andrés Henestrosa sobre el aspecto físico de Frida cuando joven, me respondió que la parte más atractiva de su cuerpo eran los glúteos, "firmes, compactos y simétricos, como los de los adolescentes [...] Atraían a hombres y a mujeres por igual". Por cierto, Henestrosa me ilustró acerca de una aventura erótica de Frida desconocida por mí (que dice haber presenciado él mismo), en la que el protagonista fue el grabador Ignacio Aguirre: joven que hacia el año de 1931 era dueño de una apariencia interesante y atractiva. A Frida, dice Henestrosa, le complacía seducir. A su vez, Carlos Monsiváis me comentó sobre una *liaison* muy posterior con Lucha Reyes. ¿Te imaginas —me dijo—, haber sido amante de Trotsky y de Lucha Reyes? Lo único que podemos deducir de esto y de los innumerables (excesivos) ejemplos que propone Hayden Herrera en su biografía es que Frida gustaba de las personas bellas o interesantes (el escultor Isamú Noguchi, amante primero y luego amigo de Frida, reunía quizá como nadie más ambas características). De este modo, ella proseguía una costumbre sexual iniciada en el siglo XVIII por las mujeres notables. Se trata de una toma de conciencia relacionada con reivindicaciones de la mujer, pues si nunca se ha exigido la monogamia total al sexo masculino, ¿por qué sí al femenino? Además, Frida intentaba subvertir los preceptos "burgueses" y entre ellos uno de los principales está representado por la limitación de las relaciones sexuales a la pareja conyugal. Por mi parte no dejo de tener en cuenta que este tipo de actitudes suele revelar también dosis excesivas de esnobismo; en el caso de Frida todo esto se montó sobre una base de insuficiente seguridad sobre su cuerpo.

La investidura viril que adoptó en sus actitudes juveniles se ejemplifica
en su predilección por vestirse de hombre, de lo que dan cuenta las fotogra-
fías de adolescente, ataviada con terno masculino completo, cortado a la me-
dida, con chaleco, leontina, bastón y pelo engominado, peinado hacia atrás.
Le gustaba ser "cuate" (no "cuata") de sus amistades. Acerca de sus lances ho-
mosexuales, de los que por lo menos uno (que fue descubierto) tuvo lugar
en época temprana de su vida, se ha hablado demasiado como para insistir en
ellos. Lo que interesaría es vincular su juvenil sobredosis de homosexualismo
con otras particularidades de su persona, ya mencionadas: su arrojo, sus tem-
pranas inquietudes políticas que la llevaron a vincularse con la liga de las
juventudes comunistas en una época en la que las jovencitas de familia tra-
dicional ni siquiera imaginaban que dicha liga pudiera existir, o su actitud
desafiante ante sus maestros varones. En sus experiencias adultas asumía el
papel de hombre al abordar a alguna mujer que le gustaba; pero hay que ver
la otra cara de la medalla, porque simultáneamente podía comportarse como
una niña necesitada de protección y ternura, o como una mujer seductora
dotada de intensos apetitos sexuales por el varón, de manera que aun en su
vena de homosexual exhibía conducta anfígena. Similar dualidad evidencia-
ba con Diego al comportarse a la vez como madre y como hija o fundiéndo-
se con él: "Diego yo". De sus frustrados afanes maternos desplazados como se
ha visto a otras criaturas, diré algo después. Ahora cabe plantearse esta pre-
gunta: ¿tiene sentido el intento de explicar, aunque sea sólo a manera de
aproximación, la constelación neurótica de Frida? Yo diría que sí, tanto más
que de un tiempo a acá ha ingresado en la historia como personaje mitifica-
do, santa laica, emblema nacional, portavoz feminista. Sin embargo, lo que
resulta mayormente importante es la indirecta ayuda que estas aproximacio-
nes puedan prestar a la comprensión de sus creaciones. Al respecto, me pa-
rece necesario aclarar mi postura. Estoy de acuerdo con que la obra artística
habla "desde sí misma", pero sostengo a la vez que las informaciones e hipó-
tesis adyacentes enriquecen su comprensión y su recepción. La obra artísti-
ca es producto humano; no es ocioso, entonces, interesarse en las entretelas
que ofrece la persona de su autor.

Todo el mundo sabe que Frida ha devenido en heroína cultural. Para que
tal cosa haya sucedido fue necesario que la semilla cayera en un terreno fér-
til y desde hace unos 24 años a la fecha el abono se ha venido enriqueciendo

sustancialmente. Para realizar la copiosa fructificación de esta empresa han tenido que alterarse algunas características básicas de quien encarna el objeto de heroificación. En efecto, algunos de los receptores de Frida, que hemos sido principalmente mujeres y un número notable de varones homosexuales (no en forma exclusiva), venimos ejercitando de tiempo atrás un paulatino y creciente ejercicio de sublimación colectiva, convirtiéndola en paladín de algunas causas que fueron ajenas, al grado de que una de sus más distinguidas estudiosas, Raquel Tibol, afirma que "la pintora mexicana ha sido convertida, a estas alturas, sobre todo en Estados Unidos, en un mito fuera de control, como todos los mitos".[40]

En este texto Raquel Tibol habla también de las actitudes idolátricas que tuvo oportunidad de observar con motivo de la última exposición de Frida en la South Methodist University, de Dallas, Texas.

Así, las contingencias de la vida de Frida se han convertido en índices irrefutables de la lucha por la superación, sus simpatías y afinidades políticas se ven como posturas radicalmente sostenidas; su sentido del humor, que bordeó el límite de lo macabro y que, como he dicho atrás, no por ser creativo y original dejó de funcionar como mecanismo de defensa, es tomado como manifestación de perenne alegría y afirmación de la vitalidad. Sus escapismos sexuales equivalen a liberación femenina, pero es importante tener en cuenta que a la vez fueron funciones sustantivas destinadas a alcanzar una meta: el desalojo de cargas de severa irritación angustiosa.

Cualquier artista notable del pasado es leyenda y lo que se le adhiere contribuye a engrandecerlo a partir de una base muy real: así es como se le percibe. Pero no menos cierto resulta que la realidad de la constitución humana contradice, a veces en demasía, las convenciones de las que nos valemos para su engrandecimiento; aunque estas convenciones sean, como instancias históricas que son, continuamente mutables. Incluso pueden jugar un papel supuestamente revolucionario, como sucede en el caso de Frida. Tampoco debemos perder de vista que lo que consideramos "revolucionario" no deja de insertarse en determinado tipo de códigos y es en relación con dichos códigos que se califica como tal.

[40] Raquel Tibol, "Más de Frida Kahlo", *Proceso*, núm. 649, México, 10 de abril de 1989.

Considerar que Frida encarna un ideal excepcional y que sus atributos son todos admirables e imitables es una ofuscación que la reduce y, sobre todo, la refleja distorsionadamente. A mi modo de ver resulta elemental y contraproducente espejear mediante maquillajes de complaciente efecto a una mujer que entre otros rasgos notables tuvo la valentía y la capacidad de pensar en imágenes con la certera precisión de un bisturí manejado por mano maestra.

En la psique de cada quien existen componentes mezclados de pulsiones antinómicas. Quizá todavía hoy no es del dominio común considerar que lo que se llama instinto de placer o pulsión de vida (de Eros) suele encontrarse al servicio de su antítesis que es la tendencia a la autodestrucción o pulsión de muerte. La aspiración a la calma, a una condición en la que no existe el displacer ni las contradicciones implícitas en el estar vivo, es común a todos los seres humanos; por eso en las fases de regresión se habla tanto del consabido "retorno al útero". No en vano el retorno al útero equivale, metaforizado, a las fantasías de recuperación del paraíso. Con la muerte, única meta segura e indiscutible, Frida cumplió el lento proceso de autodestrucción al que todos estamos sometidos.

Sólo que en ella el proceso se hizo visible y palpable. Se diría que el final de su paso por el mundo ejemplifica una frase de Freud, por cierto no psicologicista, sino anclada en la biología: "Morimos cuando ya no podemos resolver nuestros conflictos" (orgánicos, psíquicos, etcétera), de tal manera que morimos cuando la pulsión de muerte logra su cometido: llevar al ser a un estado anterior, el de la materia inanimada en equilibrio, símil del estado de homeostasis simbolizado en el nirvana. ¿Cuántos nirvanas habrá alcanzado Frida antes del definitivo? Quienes la conocieron de cerca, como Teresa Proenza, afirmaban que pasaba días enteros en estado de semiinconciencia.

Al hablar de pulsiones autodestructivas conviene referirse al binomio sadismo-masoquismo que, se entiende, es concomitante en cuanto que la predominancia masoquista acusa sadismo autodirigido. Frida lo refleja magníficamente en varios cuadros, pero sobre todo en *Unos cuantos piquetitos* (1935). Lo que allí está representado parece decir: destruimos a otras personas o cosas para no destruir nuestra propia morada orgánica. Como pintura que es, también dice lo opuesto: hay que desviar la agresión de su meta, sustituyéndola por algo que se instaure en lugar de ella, sin cancelar la satisfac-

ción. Aun cuando el cuadro deriva de un recorte de nota roja, la selección de su contenido y la manera en que está ejecutado atiende a emociones tanto masoquistas como sádicas. Por si fuera poco, cumple un cometido realista, puesto que delata un hecho haciéndolo más tangible que si se tratara de una fotografía de reportaje: la "sangre" de las heridas invade el rústico marco del cuadro, recurso que Frida empleó en otras pinturas mortíferas, por ejemplo en *El suicidio de Dorothy Hale*.

Para que las tendencias sadomasoquistas fructifiquen deben atraer ganancias secundarias, de lo contrario no existirán como componentes pulsionales. La índole de estas ganancias es bastante sencilla de explicar y la podemos observar en multitud de conductas. El masoquista moral busca ser tratado como niño pequeño consentido, díscolo, desviado, necesitado de regaños y maltratos que equivalen a atención y, por lo tanto, afecto. El sadomasoquismo (que tiene siempre una base sexual) alcanza los límites de la perversión cuando la persona, o la pareja, desarrolla un maltrato que produce daños físicos severos o la muerte misma, como lo ilustran algunos suicidas en el aspecto individual. El filme *El imperio de los sentidos* lleva a la muerte de la pareja por amor, ejemplificando la unión inextricable de dolor y placer desarrollando algo semejante a una mística, no muy alejada, en principio, de las flagelaciones y torturas a las que se han sometido personas —santos, frailes, monjas— de intensísima vida espiritual.

A nadie escapa que varios cuadros de Frida son martirológicos; se puede argüir, claro está, que allí se encontraba ya la iconografía, lista para resignificarse, como ha ocurrido con muchísimos otros pintores, específicamente de la corriente simbolista. En cualquier forma, la elección de ciertas alegorías e imágenes acusa determinadas proclividades.

Los psicoanalistas explican que el ingrediente prestado por el llamado "complejo de castración" es muy eficaz para la organización de fantasías sadomasoquistas y que éstas existen en la mujer en forma de "envidia del pene". Contra lo que pudiera pensarse, esta envidia en la niñez suele ser muy real, por ejemplo en la niña pequeña que desea orinar como su hermanito al que, por otro lado, lo han amenazado de privarlo de su órgano o de quemárselo cuando moja la cama o cuando se masturba. Tales experiencias toman después una connotación simbólica y pueden incidir en la vida adulta de diferentes maneras. En el *Autorretrato con el pelo cortado* (lám. X) del Museo de

Arte Moderno de Nueva York, Frida transfiere el complejo de castración con revestimiento masculino. Aparece con las ropas de Diego y sostiene las tijeras con las que simbólicamente perpetró la castración en dirección inequívoca, complementando el significado con los mechones dispersos, representados como si estuvieran vivos.

Por otra parte es conveniente recordar que el *pathos* que la neurosis conlleva, es lo que la vuelve valiosa para la tendencia masoquista y así se podría afirmar que el accidente sufrido por Frida en 1925 provocó un severo trauma físico y psíquico que sobrevino en un campo propicio a su agravamiento. Además, ella acarreaba desde antes, como sabemos, ciertas malformaciones congénitas a las que —según los historiales armados con información proporcionada por ella misma— se sumó otro tipo de incidentes que ella sobrecargó de importancia, como un golpe en el pie derecho. Estos incidentes vienen consignados en la historia clínica realizada por la doctora Henriette Begun en 1946, que reproduce Raquel Tibol en *Frida Kahlo. Una vida abierta*,[41] y a la que añaden los numerosos datos recabados por Martha Zamora en el capítulo "Yo soy la desintegración", de su libro *Frida, el pincel de la angustia*. Por su parte, el doctor Rafael Vázquez Bayud ha observado que las fracturas de columna detectadas a causa del accidente, "casi seguro fueron de poca importancia" y quizá se confundieron con un acotamiento señalado por los doctores Ramírez Moreno y Cosío Villegas, "Frida padecía de una escoliosis o curvatura lumbar baja hacia el lado derecho". En tanto Charles Wiart, psiquiatra y presidente honorífico de las sociedades internacional y francesa de psicopatología de la expresión y de arte-terapia en el centro de estudio de la expresión del Hôpital Sainte Anne, en París, como antes anoté, atribuye los principales padecimientos a una malformación de la columna vertebral "¡in útero!" (*sic*), cosa que se conoce como espina bífida.

Los concomitantes psíquicos se van estratificando sobre los padecimientos orgánicos y a veces los anteceden y provocan. Es posible inferir que ella, profundamente receptiva, introyectó las imágenes paterna y materna de tal modo que creó un intenso conflicto. Por un lado Matilde, su madre, representó severidad, inclinación a la vigilancia y al castigo. En una palabra: hiperrepresión. Tan es así que Matilde prescindió del trato con su primogé-

[41] Raquel Tibol. *Frida Kahlo. Una vida abierta*. México, Editorial Oasis, 1983.

nita sólo porque la muchacha decidió irse a vivir con el novio (sus motivos tendría). Además, se deshizo de sus pequeñas hijastras enviándolas al orfanato. En entrevista con Martha Zamora, María Luisa Kahlo, hija de Guillermo y de su primera mujer, María Cerdeña, la anciana afirma que vino a conocer a su media hermana Frida cuando ésta tenía ya más de 30 años, o sea, en fecha posterior al fallecimiento de Matilde Kahlo. María Luisa la encontró "suave, dulce y amorosa", y a partir de la primera entrevista que ambas sostuvieron se inició una relación intermitente que perduró hasta la muerte de Frida. En cambio, acerca de su madrastra, María Luisa dice lo siguiente: "A la mamá de Frida la recuerdo como un ser malo que me puso en un orfanatorio un poco después de casarse con mi papacito. Yo la llamaba el ave negra y me alegré cuando mi hermana (Margarita) me avisó que había muerto. Mientras ella vivió no pusimos un pie en su casa".[42]

Esto indica además que Guillermo fue un ser muy débil, sometido, incapaz de imponer la "ley del padre" y así proteger a sus hijas de la implacable y rezandera mujer que eligió como segunda esposa. Además, era taciturno, algo misántropo, inestable, puntilloso a la vez que muy sensible, artista de la fotografía pero inepto para satisfacer las necesidades de dinero y prestigio de su mujer quien, según palabras de Frida, no sabía leer ni escribir pero sí contar dinero. Esta afirmación es inexacta, pues se conserva por lo menos una de las cartas que Matilde dirigió a su hija, con mala ortografía e igual sintaxis, pero perfectamente legible. Las palabras de Frida evidencian una profunda actitud ambivalente hacia su madre, ya que en otro momento la exalta llamándola "campanita de Oaxaca".

De cualquier manera, ella mantuvo relaciones comprometidas y tiernas con sus progenitores, pero desconocemos el costo anímico que le supuso desde su primera infancia aceptar y amar a su madre. Es sorprendente que Matilde se eximiera de visitarla en la Cruz Roja después del accidente alegando su propia debilidad para enfrentar la situación, misma debilidad que pudo haber adquirido por un muy conveniente contagio psíquico, pues llegó a producir crisis parecidas a las epilépticas (como las que acosaban a su esposo) sin padecer la enfermedad, con objeto de provocar chantajes emocionales.

[42] Martha Zamora, *op. cit.*

Por lo demás, es sabido que los traumas "eficaces" se generan en la infancia o son producto de severos traumatismos físicos o de mutilaciones. El accidente de Frida está entre éstos y, si se suma la desatención familiar en la etapa inmediata a su advenimiento, su eficacia resulta bastante incrementada.

La yuxtaposición de todos estos factores a lo que líneas atrás anoté respecto de su supuesto deseo de haber pertenecido al sexo masculino, acarrearía la siguiente deducción: ella creó un complejo de culpa por no haber sido un activo y fuerte varón, complejo del que quizá jamás estuvo consciente y al que después se anudaron ciertas circunstancias existenciales como las acciones de amigos, marido, médicos. Recordemos por añadidura que la amistad amorosa con Gómez Arias, ampliamente testimoniada a través de cartas, se interrumpió concretamente como efecto secundario del traumatismo. La familia del joven optó por facilitarle un viaje a Alemania con el inconfeso objeto de alejarlo de Frida, cosa que pudo haber sucedido, a mi modo de ver, no porque ella hubiese quedado lesionada, pues no se conocían las secuelas posteriores a la lesión, sino porque en principio la relación era asimétrica. Alejandro Gómez Arias no tenía depositada en ella la enorme carga de libido y de dependencia que manifestaba Frida, al grado que aun en su condición de enferma, imposibilitada casi de todo lo que no fuera pintar boca arriba, el ánimo le cambiaba como de la noche al día al recibir carta del joven.

En otras palabras, desde la infancia ella se vio imposibilitada para responder al "ideal del yo" que había configurado a partir de carencias que necesitaba compensar, lo cual se unió adecuadamente al accidente sufrido a los 18 años, que frustró la principal opción heterosexual de su primera juventud. Vigiló su persona con absoluto verismo pero también con desconfianza, desarrollando lo que se conoce como "reacción terapéutica negativa", pues manteniéndose enferma contrarrestó en parte sus imaginarias culpas. Vea el lector lo que escribe en su *Diario* el 4 de febrero del mismo año de su muerte:

> Los cambios y las luchas nos desconciertan, nos aterran por constantes y por ciertos. Buscamos la calma y la paz porque nos anticipamos a la muerte que morimos cada segundo [...] Nos guarecemos, nos alamos en lo irracional, en lo mágico, en lo anormal, por miedo a la extraordinaria belleza de lo cierto, de lo material y dialéctico, de lo sano y lo fuerte. Nos gusta ser enfermos para protegernos.

La protección funciona de dos maneras, como autorresguardo —y de ese modo la responsabilidad del propio bienestar se cancela y se delega en otros (a veces la existencia entera se deposita en manos ajenas)— y como demanda afectiva de cuidados y ternura que se sabe encontrará respuesta. La enfermedad siempre acarrea ganancias secundarias nada despreciables, de las que el enfermo en parte está consciente y en parte no.

En el caso de Frida la ganancia por antonomasia fue la pintura. Entre todo lo que pintó fue capaz de realizar unos 20 cuadros que la trascienden y que van muchísimo más allá del valor que ella misma estuvo dispuesta a adjudicarles como productos estéticos, pues probablemente vivió en la ignorancia de haber pintado ciertas obras capaces de insertarse por derecho propio (independientemente de su creador) entre las más connotadas del arte mexicano.

Tres o cuatro: *La mesa herida* (que sólo conocemos en producción porque hasta el momento de escribir estos renglones no ha sido posible localizarla), *Lo que el agua me ha dado* (lám. IV), *El sueño* (lám. XII) y *Las dos Fridas* (lám. V) resultan ser obras clave en la historia del surrealismo latinoamericano. Al lado de sus pinturas sobresalientes produjo otras que están entre lo mejor que dio el riquísimo venero de la pintura de caballete de la Escuela Mexicana, como *El difuntito Dimas*, el *Retrato de doña Rosita Morillo Safa*; varias de las naturalezas muertas, como *Frutos de la tierra* (lám. III) de la colección del Banco Nacional de México y *La novia que se espanta al ver la vida abierta*; el *Autorretrato* de la colección Firestone (lám. VI), *La columna rota* (lám. XIII), *Raíces* y *Mi nana y yo*. Unas más son convincentes o bien ofrecen profundo interés por la forma en que se combinan alegorías y símbolos, como *El venadito* o el *Autorretrato con pelo cortado* (lám. X) y, descendiendo bastante en la escala, las hay también de discreto nivel, factura muy aceptable, pero estructuración convencional de los elementos formales. Una que otra, como el *Autorretrato con Stalin*, son francamente malas. Valen por el personaje que las creó, aunque aisladas de contexto son irrelevantes. Sin embargo, cabe decir que ninguna pintura, mucho menos las de Frida Kahlo, pueden aislarse de contexto, el cual es en no pocas ocasiones el que las dota de valía. Pero en un determinado sentido lo contrario también es cierto: Frida produjo varias obras que vistas aisladamente alcanzan excelencia, y consideradas en el conjunto de su producción resultan reiterativas en exceso.

Idéntica cosa puede decirse del corpus total de un sinnúmero de artistas; así, no toda la obra de Picasso es excelente, ni toda la de Francis Bacon impresiona de igual manera, ni toda la de Diego Rivera se sostiene. Como es lógico (sin que esto sea en modo alguno una norma), a mayor producción mayores probabilidades de que varias obras alcancen alto nivel estético. La obra total de Frida es reducida y teniendo esto en cuenta es notable el número de sus pinturas capaces de testimoniar sobre su capacidad creativa. Esto debe adjudicarse a un afán de superación y de perfeccionamiento que la llevó a una bienhechura metódica durante los lapsos más constantes de su producción. Ella quiso crecer como pintora, hacer las cosas lo mejor que podía. Cultivó la idea de "progreso" en su pintura (si bien en el arte no hay progreso, en el oficio pictórico y en cualquier otro oficio sí lo puede haber). Tan es así que de pintora por accidente, aficionada a la pintura, llegó a ser una verdadera maestra sin permitirse en su trabajo serio dar cabida al tipo de *boutades* que pululan en sus escritos. Si algo puede afirmarse con certeza es que no cedió al facilismo y que dentro de su propia condición de deterioro se planteó como meta la mayor perfección posible en lo que hacía.

A través de la estadística clínico-psicológica llevada a cabo por especialistas que, como John F. Gedo, han explorado los procesos creativos en número elevado de pacientes, sabemos que la interacción del proceso primario (inconsciente o del "ello") con el proceso secundario (reelaborado en el preconsciente, desde el "yo") es distintivo de la creatividad. Lo que quizá conviene recalcar es que la accesibilidad del proceso primario a la consciencia se da en las personas en diferentes niveles, conformando una corriente o flujo consciente-inconsciente-consciente. ¿Por qué razón en muchos artistas (y también científicos), englobando a los poetas y literatos, tal acceso es aparentemente más intenso que en la mayoría de la gente? La primera respuesta que puede proponerse (aunque no la única ni la definitiva, porque no la hay) es que la práctica misma de un trabajo creativo provoca el acrecentamiento del susodicho acceso, cosa que los surrealistas no se cansaron de perseguir y de demostrar integrando incluso un programa que contó con su propio organismo de promoción, el *Bureau des recherches surrealistes*. Se trata de una condición que no se relaciona con la razón pensante aunque, desde luego, la inteligencia queda puesta al servicio del proceso casi de manera automática, sin ejercer

vigilancia lúcida. Frida no se encuentra en este caso, su "sondeo" es racional, consciente y premeditado; sin embargo, el buceo incansable en su propia persona sí llegó a convertirse en praxis espontánea mediante la enfermedad y exacerbó la creatividad en varias fases de su existencia.

La historia del arte muestra que en un número elevado de artistas (el prototipo es Miguel Ángel), la neurosis se convierte en ingrediente de creatividad, constituyéndose en la principal aliada de lo que llamamos "genialidad". A pesar de que la teoría sobre la vinculación creatividad-neurosis ha encontrado no pocos detractores (me refiero a neurosis severas, como la de Frida, pues la realidad es que la norma hoy en día es estar neurótico), no es posible soslayar el hecho de que un número impresionante de creadores y científicos que han dejado marca indeleble en la historia de la cultura han sido personas afectadas de neurosis graves e incluso de rasgos psicopáticos. Se puede argüir que también existen personas con intensas capacidades creativas que guardan o guardaron un relativo equilibrio psíquico y a quienes podríamos calificar de felices o normales. Yo me atrevería a afirmar que lo que existe en ellas es un muy aceptable dominio de la neurosis, que permite presentar al exterior una fachada carente de rasgos excesivamente excéntricos. Tal dominio, quizá por circunstancias afortunadas de la existencia, no requirió de dosis altas de represión. Por represión léase aquí proceso de adaptación a un determinado medio, mismo proceso que se verifica a través del "super yo", en favor del principio de la realidad, en el que por necesidad interviene la autocensura. Frida no tiene cabida aquí. En ella la mancuerna neurosis-creatividad alcanza índices llamativos, tanto que se convierte en caso ejemplar debido a que exteriorizó su neurosis en forma de pintura, sin disfraz, objetivándose perceptible y constantemente. Si hubiera vivido en otro tiempo histórico, las cosas hubiesen tomado otro rumbo; su realismo introspectivo de matices mórbidos sólo pudo aflorar en el contexto de una tradición inscrita en un país en el que pintores, como María Izquierdo, Juan O'Gorman, Julio Castellanos, Agustín Lazo, se encontraban recorriendo un lindero importante del arte mexicano. Es irrelevante preguntarse si Frida conoció, trató o se influyó de estas personas, pues de cualquier forma ellos y otros artistas anteriores conformaban un sustrato, y el arte de Frida Kahlo aflora dentro de la tradición que lo hizo posible y a la cual contribuyó con aportaciones fundamentales.

Las cosas que creó, externas a ella, están ancladas en la compulsión a la repetición. El ser objeto de la percepción en el acto mismo de percibir —o sea el ser sujeto y objeto de su pintura— creó un circuito en continua retroalimentación. Es como si su persona se reflejara en un espejo (la pintura) que se apropia de su lugar, devolviéndole el reflejo y convirtiéndola en imagen. No horroriza ni incomoda tanto su permanente retorno de lo igual porque se concreta en objetos artísticos de bastante atractivo, lo que está revelando una conducta activa y muy inteligente. Sin embargo, diríase que la casi totalidad de sus obras exterioriza la repetición de idénticas vivencias, que son convocadas por el yo en un intento de aferrarse a la sobrevivencia. Quienes nos hemos ocupado de estudiar a Frida Kahlo solemos tomar una premisa principal para explicarnos su proclividad al autorretra-

to: ella misma era el modelo que siempre tenía a la mano, bastaba el espejo, el interno y el externo. Nos congratulamos de que haya tenido que ser así porque dejó una autobiografía pictórica ejemplar. Pero de habérselo propuesto pudo haber rebasado la perenne "herida abierta" tal como se encargó de demostrarlo en cuadros como *Moisés* (lám. XIV) y en varios de los retratos que hizo de otras personas, además de las naturalezas muertas. Lo cierto es que la autocontemplación con su efigie es compulsiva y la compulsión dio lugar a un venero rico en alegorías y simbolizaciones con las que pudo apresar su universo en una maraña que, dicho sea de paso, no resulta complicada de desanudar, porque en ella hay poca ambigüedad en todo lo que se refiere a la conformación de símbolos. Si se piensa en otras actitudes que desplegó, como los ceremoniales con tinte ritual referidos al arreglo de su persona o la atención desmedida puesta en objetos inanimados —muñecos a los que vestía, ornatos, el corset de yeso— podríamos llegar a la conclusión de que el fenómeno de la repetición se dio de manera incoercible y autónoma, disparada desde el momento actual y remitida hacia atrás, como retrospectiva.

Conviene considerar, además, que su imagen física la ayudó y casi la predispuso a proceder así. Frida se sabía hermosa, su rostro poseía una belleza para nada convencional. De haber tenido la apariencia, pongamos por caso, de su hermana Margarita, posiblemente no hubiese desarrollado complacencia en autorretratarse tan reiteradamente. Sus autorretratos son atractivos para el espectador porque ella misma lo era.

Si se atiende a la mecánica de la libido, la compulsión a la repetición es una tendencia conservadora, es decir, protectora del yo y de su desintegración, pero guardémonos de verla como tendencia monolítica porque cada uno ha experimentado de sobra en sí mismo que los componentes de las pulsiones se presentan mezclados, ligados y, si cabe la expresión, también "desmezclados" para adherirse a otros núcleos pulsionales. Así, resulta evidente que la continua reiteración de experiencias displacenteras: "La tristeza se retrata en todita mi pintura, pero así es mi condición, yo no tengo compostura", conlleva cargas de placer. Casi resulta superfluo explicar por qué sucede así: lo que es displacentero para un sistema del aparato psíquico es placentero para otro. La tendencia restitutiva constituye una función que pugna por restablecer la situación anterior al trauma y en Frida lo hace precisamente citándolo o convocándolo, por ello puede decirse que utiliza los fenómenos repetitivos en beneficio del yo.

No es aventurado suponer que sin la salida creativa proporcionada por la pintura, Frida Kahlo hubiese sucumbido mucho antes de 1954.

Queda pendiente el asunto de la maternidad frustrada, a la que en sentido estricto no puede concedérsele por sí misma categoría traumática, aunque sí acrecentadora de la neurosis. Al parir un hijo, Frida hubiese satisfecho un anhelo: tener un hijo del padre, cosa que muchísimas mujeres desean inconscientemente y que se revela con harta frecuencia en el material onírico. El anhelo, por supuesto, quedó desplazado a través de Diego con suma facilidad. Posiblemente lo intentó también con otros hombres, subrogados de Diego, pero fue él quien encarnó el potencial máximo de investidura. De haber conseguido tener un hijo, Frida hubiera conservado de igual forma su neurosis; eso no era tan importante como ha sido visto por varios escritores. Inteligente y sensible como era, tal vez no hubiese desarrollado el prototipo de "madre angustiada", pero la satisfacción y los cuidados de la maternidad no le hubieran sido suficientes para retrotraerla de su enfermedad. Cierto que la desesperanza se hubiese aminorado, pero otros núcleos tensionales habrían sufrido incremento. Los sustantivos que encontró han sido bastante comentados como para insistir en ellos: prohijó a Diego, amó a sus sobrinos con ternura, se rodeó de animales domésticos y de plantas. Sin embargo, ninguna de estas predilecciones debe verse como resultado de una función única, encaminada a dar salida al instinto materno. Ella se interesaba genui-

namente por todos los seres vivos, desde los microorganismos hasta las especies superiores. *Moisés* (lám. XIV), el *Retrato de Guillermo Kahlo* y muchas otras pinturas dan cuenta de ello. Por cierto, en esta parcela de sus intereses coincidió plenamente con Diego.

De sobra está el insistir en que la realidad psicológica de Frida Kahlo rebasa en mucho lo que aquí he intentado explicar, pero es probable que lo expresado pueda servir como punto de partida para futuros estudios, tanto sobre otros artistas como sobre la misma Frida, pues por consabido tenemos que ningún tema se agota, máxime éste que es especialmente rico. Siempre corresponderá a cada generación de investigadores dar su respectiva visión e interpretación de las cosas.

Para concluir este inciso, me he propuesto hacer el intento de salirme de algunos *páthos* aquí abordados e inmiscuirme en otros, aunque no sé si lo logre.

Con ese objeto he decidido añadir ciertas consideraciones referidas a algunos procesos que provocan las fantasías, entendidas éstas no en la acepción que comúnmente les atribuimos (*phantasieren* en alemán tiene que ver con fantasmas). A manera de *addenda* a lo ya dicho hasta ahora, avanzo algunas consideraciones sobre los objetos internos.

Uno de los principales mecanismos psíquicos a través de los cuales operan las actividades mentales es la fantasía que, según Melanie Klein, se desarrolla de dos maneras: en primer término está la introyección. Yo lo entiendo así: se inicia un proceso de incorporación que puede corresponder con la idea de ingerir un objeto a través del propio cuerpo. Si observamos a los infantes (la palabra infante quiere decir que no habla) vemos esto muy claro: los pequeños conocen primero por la boca. Después, una vez internalizado el objeto, la mente admite la contraparte de lo que se introyectó, y ese nuevo objeto introyectado puede quedar representado —dentro de la psique— como objeto viviente o como objeto agonizante, incluso muerto.

A esto hay que añadir otro proceso, pues hay dos tipos no sólo de mecanismos de introyección, sino de la índole misma de ésta: el objeto interiorizado queda representado como parte del propio yo. Lo contrario sería que ese mismo objeto quedase representado contra el yo. En realidad me estoy refiriendo al *self*, que viene a ser la conciencia que tenemos del yo. Dicha conciencia ocurre tempranamente, hacia los 24 meses de edad, en muchos casos.

Una posible deducción acerca de esta teoría kleininana sería la siguiente: la actividad imaginativa puede plantear la otredad desde el yo, centralmente, a partir del interior. O bien puede plantearse en su periferia. En el primer caso la identificación con el otro es egoísta. Se realiza con miras a obtener placer, ayuda, protección para provecho propio. Si por el contrario, la persona intenta imaginar lo que siente o lo que le provoca placer al otro, el área de sus intereses se expande.

En todos los casos, como Freud lo ha atestiguado incluso antes de que avanzara sus conceptos sobre la pulsión de muerte, lo que busca el sujeto no es tanto procurarse placer, sino evitar el displacer, oponerse al dolor. El conocimiento de satisfacciones, de experiencias buenas, ya transcurridas, ya probadas, incrementa el sentimiento de seguridad en el *self*. Los objetos externos así interiorizados son fuente permanente de gratificación. Y si tenemos en cuenta que el funcionamiento de la mente en este orden de cosas no es sincrónico sino diacrónico (del presente al pasado) podemos quizá admitir que ciertas personas, desde los inicios de sus vidas, no introyectaron objetos permanentes de gratificación y sus procesos mentales, por lo tanto, quedaron autocentrados.

Este mecanismo también concierne a la moral, como bien lo ha entendido el filósofo Richard Wölheim, pero eso es cosa que aquí no voy a tratar, excepto si consideramos que la moral, de acuerdo con la definición clásica, "es ciencia práctica del bien vivir". Lo que tocaría indagar es cómo va conformándose el imaginario a través de la introyección y qué es lo que se introyecta mediante la actividad fantasiosa. Ésta es diferente de la imaginativa, porque desde el ángulo filosófico la imaginación es sólo y únicamente aquello que nos permite crear imágenes (sea o no que las plasmemos en alguna forma). Los artistas plásticos son, por supuesto, grandes plasmadores de imágenes. Por lo tanto, algunos nos proporcionan índices que nos permiten examinar la índole de sus fantasías (o sea de sus proyecciones fantasmáticas).

¿Hay en el arte propiedades proyectivas? Si pensamos en el surrealismo y en sus derivaciones, nos encontramos con un considerable venero, sobre todo en los casos en los que la autoproyección está centralizada. No sólo Frida Kahlo, también Remedios Varo, Nahum B. Zenil, Julio Galán, entre los artistas de México, están en ese caso por la frecuencia con la que cultivan o cultivaron el autorretrato, como si se tratara de biografías pintadas. Si ob-

servamos bien, de los cuatro mencionados, sólo Remedios Varo aparente-
mente no es sujeto sufriente, porque su actividad fantasmática la llevó, sí, a
autorretratarse (casi todas las caritas de sus personajes son esquematizaciones
de su propio rostro); pero ella no estaba centralizada, decidió viajar en el
tiempo. La idea del transporte, lograda de diferentes maneras (en la mayoría
de los casos se trata de un transporte autosuficiente), es uno de los rasgos
más comunes que se han destacado en su iconografía. Los otros tres artistas
autobiógrafos son sujetos sufrientes, aunque claro está, cada uno ha plasma-
do en forma distinta sus introyecciones.

En el estudio titulado *El yo y el ego*, Freud afirma de manera contunden-
te que el yo es eminentemente corporal. Ese yo (no representacional, sino
sentido) habla con predominancia de lo siguiente: ¿cómo se relacionan el
cuerpo y la mente, o la mente con el cuerpo? Es cosa que cada uno de noso-
tros podríamos preguntarnos, y tal vez llegásemos a la conclusión de que en
un porcentaje considerable del tiempo, nuestro propio cuerpo está ausente
de nuestra mente. Es decir, no sentimos el cuerpo, a menos que nos ataque
un dolor, experimentemos cansancio o pérdida de energía, padezcamos los
primeros síntomas de envejecimiento en forma evidente, o percibamos sen-
saciones extremas, como lo es el orgasmo.

Por lo tanto, estoy hablando de cuerpos sanos que corresponderían, en
cierta medida, al axioma latino "mente sana en cuerpo sano", aunque se trate
de un enunciado lejos de ser tan exacto como se pretende a primera vista.

Con las actrices, los actores y los atletas no sucede lo mismo, ellos están
demasiado conscientes de sus cuerpos, y los actores y actrices lo están tam-
bién de sus apariencias, que es cosa distinta.

En la mente de Frida Kahlo parecen actuar las dos instancias: el cuerpo
obviamente ocupaba su mente y la proyección de su cuerpo a través de la
apariencia tal vez fue en ella una constante. La atención puesta en la aparien-
cia se corresponde, por lo visto, con un mecanismo de compensación que le
permitió obtener placer a través de un displacer, y eso no ocurrió a partir del
legendario accidente sino mucho antes, porque no sólo estuvo atacada de
poliomielitis, sino que, como ya se vio, nació con una malformación congé-
nita, según lo atestiguaron varios de sus médicos, aunque se cree que ese
diagnóstico se dio en forma retrospectiva cuando ella alcanzó la edad de
unos seis años.

Por otra parte, todos los estados mentales son representables, pero no todos son representaciones del *self*. Éste se refiere a la corporeidad (al yo), según lo experimenta, es decir, según lo ha introyectado. En el caso de Frida Kahlo, cuando empezó a autorretratarse, tiene que haber ocurrido un enjuiciamiento sobre su cuerpo: sufriente por una parte; pero, de acuerdo con su criterio, representablemente hermoso aun en el sufrimiento. Si, como antes anoté, su cara (o su estructura corpórea) se hubiese correspondido con la de su hermana Adriana (hay varias fotografías de ella), Frida no hubiera sido la pintora que fue, o de plano, con todo y el accidente, no hubiera sido pintora. La inmovilidad en la cama, el espejo enfrente y el caballete que según quiere la historia le adaptó su madre no hubiesen bastado para el continuo autorretrato a lo largo de todas las fases de su vida artística.

Podemos pensar: pero allí estaba Diego Rivera. ¿No era eso estímulo más que suficiente? Yo me inclinaría a pensar que no. Había en ella una proto-creencia acerca de su propio cuerpo y de su propia apariencia, que la llevó a autorretratarse antes de su encuentro con Diego Rivera, y siguió en esa línea. Las cartas dirigidas a su novio de adolescencia y juventud temprana, Alejandro Gómez Arias, dan cuenta sobrada de ello. Sus demandas de amor son supinas, al grado que está dispuesta a someterse a cualquier tipo de criterio que él esgrimiera, con tal de saberse amada. Pongo un ejemplo entresacado de la carta que ella le dirigió el 20 de septiembre de 1924:

"Hoy en la mañana que te fui a ver estabas muy serio, pero delante de [...] no te pude decir nada, ahora que te escribo quiero preguntarte por qué causa estabas como serio conmigo, pues puede ser que nada más haya sido preocupación mía o que de veras haya sucedido." Termina su misiva diciendo: "Tu Friducha linda. *One kiss*. Escríbeme por favor. Disculpa el papel." Las cartas a Gómez Arias, incluidas, como antes anoté, en *Frida Kahlo. Escrituras* del ya mencionado libro de Raquel Tibol, tienen carácter de plegarias.

Tantos y tantos libros sobre la pintora-personaje ¿nos han mostrado que hay un método "correcto" de abordarla? Yo diría lo siguiente: no hay método específicamente correcto o todos lo son, excepto cuando se incurre en errores graves, como sería creer que por ser universalmente conocida ahora Frida Kahlo es la mejor pintora moderna del mundo. Recordemos: ni Kate Kolwitz, ni Rosa Bonheur, ni siquiera Mary Cassat, mucho menos María Izquierdo han alcanzado tanta fortuna bibliográfica ni proyección escénica.

Un simple escrutinio nos haría fijarnos en lo que podemos conocer al observar la superficie de sus pinturas, pero eso no basta. Siempre tenderemos a entender, a especular, sobre el significado de lo que vemos. Y eso es una construcción nuestra. En un primer estudio de interpretación nos conectamos generalmente con algunas reglas o convenciones vigentes en el momento en que se realizó determinada composición. En un segundo momento interpretativo, ¿qué es lo que buscamos? Pienso que buscamos algo que, dentro de nosotros, nos motiva a ahondar en la comprensión y, por lo tanto, en la interpretación: establecemos comparaciones, juicios de valor, de desvalor, cuestionamos o reafirmamos lo que otros han dicho sobre lo mismo; internalizamos ese objeto que es la pintura de acuerdo con nuestro bagaje. Al hacerlo, aunque sea por otros caminos muy distintos a los de la pintura o el dibujo, repetimos muchos de los procesos psíquicos que él o la pintora llevaron a cabo. Y lo hacemos también desde el *self*, es decir, desde el campo de la conciencia, aunque este campo sea mucho más amplio del que estamos dispuestos o acostumbrados a aceptar.

Por ejemplo, si ahora se me ocurriera decir: "me gusta más la pintura de María Izquierdo que la de Frida Kahlo", habría un ingrediente que actúa de modo decisivo. Voy a formularlo así: "Tengo envidia de Frida Kahlo, como si yo fuera María Izquierdo", porque obviamente no puedo tener envidia de Frida desde mi propio yo. Entonces tengo que apropiarme del de María Izquierdo, dado que esa introyección es la que me permite tener envidia. Hago mías a las dos, las sitúo en mi *self* y entonces decido (es un decir) que me cae mejor María Izquierdo. ¿Sólo es eso?

No, pues hay mecanismos mucho más complicados que derivan, creo intuir, no únicamente de que podría resultarme más empática la personalidad de María Izquierdo que la de Frida Kahlo, sino de que la fridolatría ha acabado por producir aversión debido a un sinnúmero de factores entre los cuales se cuenta el hecho de que mientras escribo esto llegan cartas al Museo de Arte Moderno, del que soy la titular, que provienen de diferentes museos, importantes o no, de todas partes del mundo.

En esas peticiones se solicita en préstamo el archifamoso autorretrato doble de Frida Kahlo y cada vez que eso sucede me sobreviene una consternación, debido a que ese "icono sacro" debe estar siempre a la vista del público en su propio templo, que es el museo ahora a mi cargo. ¿Qué más sucede?

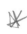

Que me atacan sentimientos (irracionales) de injusticia. ¿Por qué siempre esa pintura es la más solicitada? ¿Por qué conserva su aura y no puede ser duplicada por una buena copia? ¿Es realmente imponderable? La realidad es que hay mejores cuadros de la propia Frida, pero aparte de éste, el otro que se le equiparaba en tamaño no ha sido recuperado o fue destruido. Me refiero a *La mesa herida*, que al igual que *Las dos Fridas* la representó en la exposición surrealista de la Galería de Arte Mexicano en enero de 1940.

Lo mítico (no el mito creado en torno a la propia pintora, que desde luego también influye) es el otro ingrediente a considerar. El imago de "el doble" está profundamente incrustado en las mitologías personales, tal y como con bastante frecuencia lo ha mostrado tanto la literatura como el cine. El doble en este caso está referido a un yo dividido, un poco al estilo (pero bajo muy distintas atribuciones) de la novela de Stevenson, *El Dr. Jekyll and Mr. Hyde,* que en adaptación y en versión musical fue puesta en escena recientemente en Nueva York. Igual cosa sucedería con Frida Kahlo. De hecho, al momento de redactar este párrafo se filma la nueva película sobre la vida de Frida, siendo Salma Hayek la protagonista.

Está de sobra insistir en que la realidad psicológica de Frida Kahlo, con esa mezcla de valiente generosidad, de amor por lo verídico, de fidelidad llevada a su modo, de sinceridad y deseo de justicia, cualidades todas de su lado diurno, rebasa en mucho lo que aquí he tratado de abordar. Pero al mismo tiempo sostengo la creencia de que cada generación debe dar sus puntos de vista sobre aquello que le ha provocado interés y pasión a lo largo de décadas. Últimamente la joven investigadora y teatrista italiana Cristina Cecci ha abordado en varios artículos publicados la relación entre la pintora y su palabra, basándose sobre todo en el llamado *Diario*.

Será interesante conocer, cuando termine sus estudios, los resultados a los que ella ha llegado a través de la semiótica.

En los comentarios que funcionando como pie de página he propuesto para algunas ilustraciones, el lector encontrará ciertos complementos a lo expresado hasta ahora. Sin embargo, aclaro que mi intención al formularlos trasciende la cuestión iconográfica para centrarse también en los aspectos formales.

San Ángel, 1992 y 2000

16 obras comentadas

I. *Retrato del doctor Leo Eloesser* (1931)

Diego Rivera conoció a Eloesser en México en el año de 1926. En 1930 Frida lo consultó por primera vez; en esa ocasión él le diagnosticó deformación congénita de la espina (escoliosis) y un disco vertebral de menos. Ella cobró hondo afecto a varios de los médicos que la atendieron en el curso de su vida, pero quizá con quien se volcó con mayor hondura fue con Eloesser. Intercambiaron muchas cartas y en no pocas ocasiones las opiniones de este médico determinaron decisiones definitivas por parte de ella. Sin embargo, él estaba convencido de que la mayoría de las operaciones a las que se sometió era innecesaria y que padeció de un síndrome que impulsa a los pacientes a desear el quirófano. Algunas personas sostienen que Frida pudo haber sido capaz de someterse a una intervención quirúrgica de dudosa eficiencia si estaba persuadida de que así podría fortalecerse su unión con Diego. El doctor Max Luft, también consultado por Frida en varias ocasiones, coincidió con la opinión de Eloesser. El retrato que Frida hizo del eminente y combativo cirujano es curioso en más de un aspecto. Aun cuando el médico distaba de ser alto, no era, de ninguna manera, un enano. Si una persona de escasa estatura se para junto a una mesa, ésta le queda a la altura de la ingle y, por lo tanto, resulta imposible apoyarse en ella con el antebrazo. Igualmente, el dibujo que se percibe a la derecha (por cierto es de Diego) está colgado a poca distancia del piso. Éste y las paredes forman casi un cubo multiestable, pero tal efecto no es intencional. En 1931 Frida no pintaba con la frecuencia con la que lo hizo después, y el aspecto *naïve* de esta pintura es sofisticadamente intencional, quizá para ocultar cierta impericia. Desgraciadamente, no se sabe si Eloesser se sintió muy complacido con su retrato, que estuvo mucho tiempo en el Hospital General de San Francisco. Durante los últimos años de su vida, este distinguido ex combatiente de la guerra civil española vivió en Tacámbaro, Michoacán, junto con su esposa Joyce Campbell.

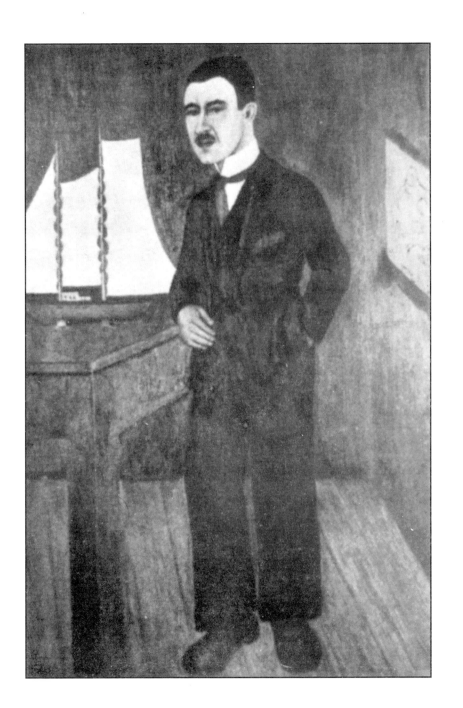

II. *Los cuatro habitantes de México* (1938)

Esta pintura fue una de las que más impresionaron a Breton por su "surrealismo natural". En realidad se inscribe en la vena fantástica cultivada por no pocos artistas de la Escuela Mexicana y del grupo de los Contemporáneos, continuando una tradición que se inicia desde el siglo XIX entre los pintores ajenos a la Academia. Al magnificar las dimensiones de la solitaria plaza al tiempo que se altera la escala de los personajes que la habitan, Frida obtuvo un efecto insólito, de algún modo análogo al que se aprecia en varias pinturas de Giorgio de Chirico de la época metafísica. Los "habitantes" son un judas de Sábado de Gloria, alto y con apariencia charra (un macho mexicano), una muñequita-niña sentada, con los rasgos de Frida; la escultura de Colima que aparece en otras composiciones con su vientre abultado de embarazada (la prolífica y estática mujer de nuestro país), un esqueleto articulado con alambre y un pequeño jinete de petatillo. La plaza se parece a la de muchas poblaciones provincianas. Por ejemplo, en Ojuelos, Jalisco, hay una que por la monumentalidad de su espacio recuerda a aquella que, sin embargo, no se corresponde con ninguna en lo particular. El hecho de que la casa con las puertas que se aprecia cargada a la izquierda ostente el letrero "La Rosita" no necesariamente alude a Coyoacán, porque la pulquería que sus alumnos decoraron en 1943 era una casa de una sola planta en la esquina de Londres y Aguayo, muy cerca de la casa de la familia Kahlo. Frida tuvo dificultad en representar la casa colonial con arcos abiertos a la plaza, que al igual que las otras construcciones parece sumergida en un plafón, lo cual da a la pintura su toque *naïve*. Es extraño que la pintura se titule *Los cuatro habitantes de México*, porque en realidad aparecen cinco. Supongo que fue hasta que estuvo terminada la obra cuando recibió su título para la exposición en la galería de Julien Levy y que la muñequita (muy parecida a las que después pintó en gran número Gustavo Montoya) fue añadida después. Ella es la única que observa a los cuatro habitantes inanimados que la acompañan y el que se lleve la mano a la boca hace dudar de su condición de muñeca, sobre todo porque su brazo derecho también es flexible.

III. *Frutos de la tierra* (1938)

Frida Kahlo llegó a pintar con verdadera maestría y destreza en la factura. En *Frutos de la tierra* representa el plato con frutas y las mazorcas en visión ortogonal a la suya, como si los elementos estuvieran suspendidos a la altura de sus ojos. El plano en el que parecen flotar no queda delimitado en ángulo, como sucedería en una naturaleza muerta tradicional, en la que se vería al menos uno de los bordes de la mesa cortado en ángulo; en cambio, deja el plano corrido de manera que el fondo configura la línea de horizonte. Así, plantea una dialéctica entre infinitud y microcosmos, pues las vetas y los ojos que la madera forman pueden verse como los accidentes de un paisaje astral. Los frutos de la tierra se encuentran antropomorfizados, como con frecuencia ocurre en otras pinturas que realizó dentro de este género. Eso y las francas connotaciones sexuales generan una visión equívoca, producto de la ambigüedad con la que en ocasiones gustaba matizar lo que hacía. Las obras de Frida que en mayor grado quedan vinculadas a una intención surreal se produjeron principalmente alrededor de 1938, y en ese sentido ésta viene a ser prototípica. El recurso aquí utilizado es la incursión de lo ominoso: lo insólito o extraño a partir de elementos completamente familiares, tal y como éstos se presentan a la visión cotidiana.

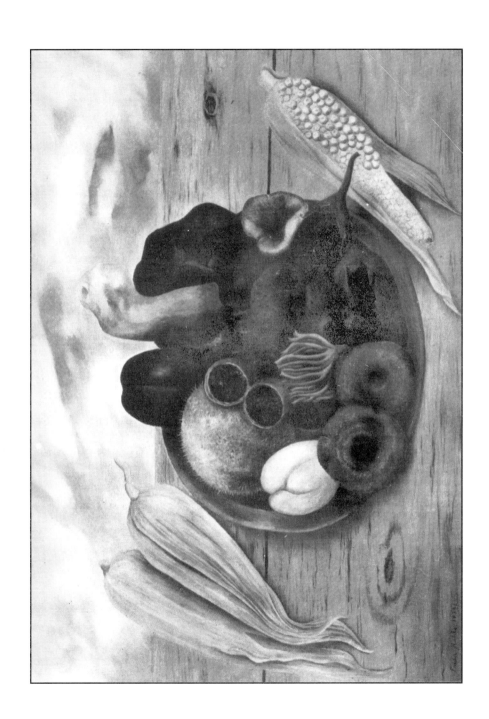

IV. *Lo que el agua me ha dado* (ejecutada en 1938, firmada en 1939)

Frida explicó a Julien Levy que esta pintura contenía reminiscencias infantiles y que su idea al realizarla venía de la visión que uno tiene de sí mismo en la tina de baño. Uno se está viendo desde su propia mirada, pero a diferencia de lo que ocurre con el espejo, la cabeza, sujeto de la visión, no es objeto de la misma. El agua refleja la parte superior de los pies de Frida, uno sano y otro enfermo, convirtiéndolos en dos organismos extraños con vida propia, como si fueran fantásticos seres acuáticos. Todo lo que ocurre sobre sus piernas cubiertas de agua tiene su origen en imágenes simbólicas, pero los símbolos no son tan herméticos que resulten imposibles de descifrar: desde la erupción de un volcán que vomita un rascacielos hasta la Frida blanca y la Frida oscura que se encuentran sobre una esponja cerca de las imágenes de sus progenitores. Aquí el caracol es símbolo de vida frustrada; el vestido vacío que ya ha aparecido otras veces denota presencia a través de la ausencia. Su cuerpo semiahorcado y ahogado es una imagen siniestra que guarda íntima relación con el pájaro muerto. André Breton se impresionó profundamente con esta pintura, pero el procedimiento que le dio origen dista de encuadrar plenamente en el método que él propuso en su Manifiesto de 1924. Las conexiones que propone Frida son bastante lógicas, todas provienen de vivencias que han pasado a la conciencia; el intelecto ha intervenido en las vinculaciones que ofrece, no se trata de imágenes arbitrarias pues, por el contrario, están sagazmente seleccionadas. El cuadro no pinta una situación onírica, sino que encadena de modo insólito vivencias interiorizadas del propio repertorio de Frida.

El modo en que está compuesto es lo que lo hace en extremo peculiar y original. Todos los elementos están vistos de frente, como si se hubieran proyectado en una pantalla o como si Frida se viera en la tina estando dentro de ella y simultáneamente encima de ella. Este enfoque tiene algo que ver con el que tenemos al asomarnos a un ataúd. Si uno inclina la cabeza para ver a un muerto en su caja, la visión que obtiene es perpendicular. Por eso, además de los elementos iconográficos, lo que hace de esta obra una pieza maestra del surrealismo son los ángulos visuales elegidos para armarla. El cuadro fue exhibido en la exposición individual de Frida en la galería Julien Levy para la que Breton escribió la presentación impresa en el folleto. También se exhibió en París en la Renou et Colle. Nick Muray lo adquirió y tiempo después estuvo en la exposición del Museo Nacional de Arte en 1983. El 30 de noviembre del mismo año fue subastada por Sotheby's Parke Bernet en Nueva York, por la cantidad de 180 mil dólares. Se encuentra en una importante colección particular parisina.

En la actualidad, un autorretrato de Frida en el que la efigie de Diego ocupa la parte central de su frente se subastó (nuevamente en Sotheby's) en el precio más alto jamás alcanzado hasta entonces por una pintura latinoamericana: un millón 400 mil dólares.

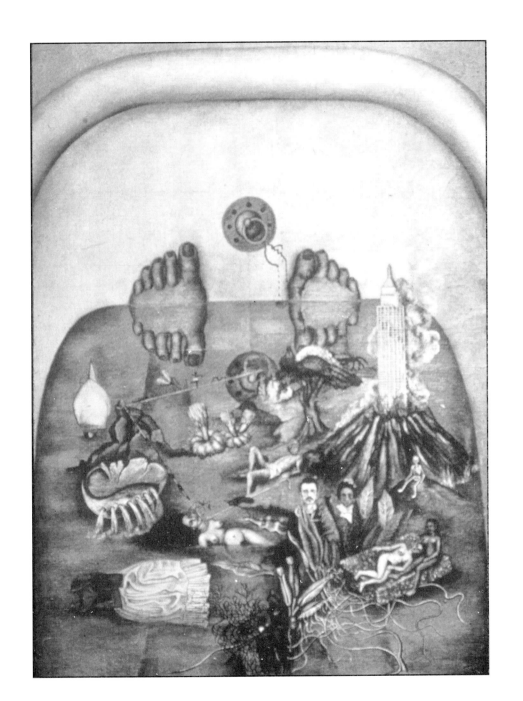

v. *Las dos Fridas* (1939)

Esta pintura es la más conocida de todas las que su autora realizó. Ha sido multi-rreproducida y muchísimas personas de todo el mundo conocen a Frida Kahlo tan sólo a través de su doble autorretrato de 1939, con el que participó en la Exposición Internacional del Surrealismo llevada a cabo en la Galería de Arte Mexicano en enero de 1940.

Tal y como lo ejemplifican las efigies egipcias, el doble fue en principio una enérgica desmentida del poder de la muerte. Otto Rank explicó que estas representaciones nacieron sobre el terreno del irrestricto amor por sí mismo que gobierna la vida tanto del niño como del primitivo y en muchos casos la del artista. En el caso de *Las dos Fridas* tenemos la representación objetivada del doble que acarrea la idea de duplicación y permutación del yo. En el interior de éste suele formarse una instancia particular que puede contraponerse al resto del yo —tal y como observó Freud— y que sirve para la observación de uno mismo y, por lo tanto, para la autocrítica. En todo caso desempeña el trabajo de censura psíquica e irrumpe en la conciencia como conciencia moral. Pero para Frida irrumpe también como conciencia artística porque todo su arte es profundamente moral, no en el sentido convencional del término, sino en la relación que la moral guarda respecto de la "verdad". (La verdad ante Dios y ante los hombres, diría la ética cristiana.)

El permanente retorno de lo igual, la repetición de los mismos rasgos faciales, de las mismas obsesiones y motivos predilectos; la exagerada atención de Frida puesta en ciertos objetos inanimados: las muñecas, los judas, las mariposas muertas, confieren al conjunto de sus pinturas y a su personalidad en general un cierto carácter ominoso, categoría que pertenece al orden de lo que produce horror. Lo ominoso es también una categoría estética, específicamente sondeada tanto por los simbolistas como por los surrealistas. Además, en la composición de esta pintura intervino una serie de factores de índole estrictamente formal —el celaje al modo de El Greco, la distribución ligerísimamente asimétrica, la línea de horizonte muy baja— que habla de la gran inteligencia artística de la que hizo gala la autora al plantear la composición. Adquirido a instancias de Fernando Gamboa para las colecciones del INBA en 1942 por la cantidad de cuatro mil pesos, es sin duda una de las obras maestras del retrato en el arte del siglo XX. Da la tentación de emparentarlo con una obra de la Escuela de Fontainebleu de un pintor anónimo del siglo XVI, en el que aparecen dos mujeres de la misma edad y condición: Diana de Poitiers y su prima Gabriela d'Estrées. La alegoría y el símbolo desempeñan un papel muy importante en esta pintura, como también en el autorretrato doble de Frida. No resulta imposible que conociera el cuadro al que aludo, pero no existe documento alguno que lo pruebe.

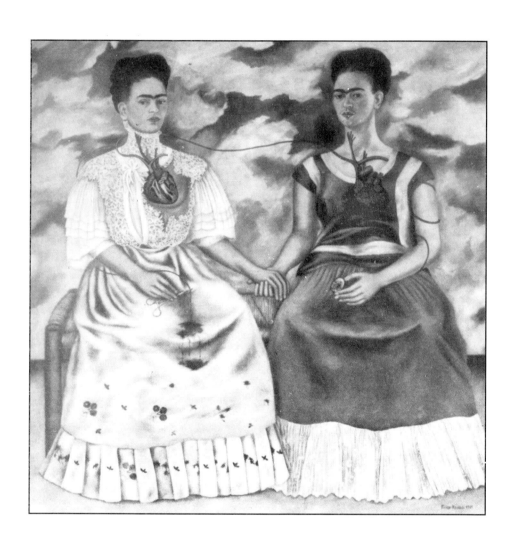

VI. *Autorretrato para Sigmund Firestone* (1940)

El año de 1940 fue doloroso para Frida a causa de la separación de Diego. Sin embargo, pictóricamente fue un año productivo; compensó sus tribulaciones reales e imaginarias pintando varios autorretratos magistrales en los que se capta a la altura del busto, siguiendo en parte el esquema de los retratos de corte clásico en los que la figura ocupa un triángulo y el rostro queda situado en el centro focal de la composición. Así, el retrato establece un diálogo con el espectador, sensación que en estos autorretratos se acentúa por la ausencia de atmósfera entre la modelo y quien la percibe.

Frida y Diego recibieron en una ocasión al ingeniero Sigmund Firestone y a sus hijas en la casa de Coyoacán. Él les encomendó sus respectivos autorretratos por los que ofreció pagar 500 dólares. Ambos los pintaron poco después del divorcio, que se firmó en enero de 1940. A diferencia de los otros autorretratos de medio busto pintados ese mismo año, el fondo de éste no es animado, sino que está pintado uniformemente de amarillo. Se dice que éste es el color de los celos y que por eso lo pintó así. En realidad, ella asocia el amarillo con la enfermedad, la locura (tal vez pensando en Van Gogh) y el miedo, pero también con el sol y la alegría. Por otro lado conviene recordar que el amarillo es complementario del morado y que éste es el color que ostenta el rebozo que lleva anudado en la cabeza, cuyos flecos negros forman un inquietante enrejado que enmarca el rostro. La dedicatoria escrita en un papel clavado en la pared está pintada en *trompé l'oeil* y formalmente alterna con el rectángulo del broche. Se advierte el especial cuidado que Frida puso en lograr una composición perfectamente compensada; incluso el collar aporta la tensión suficiente para menoscabar un equilibrio que de otro modo hubiese resultado algo convencional.

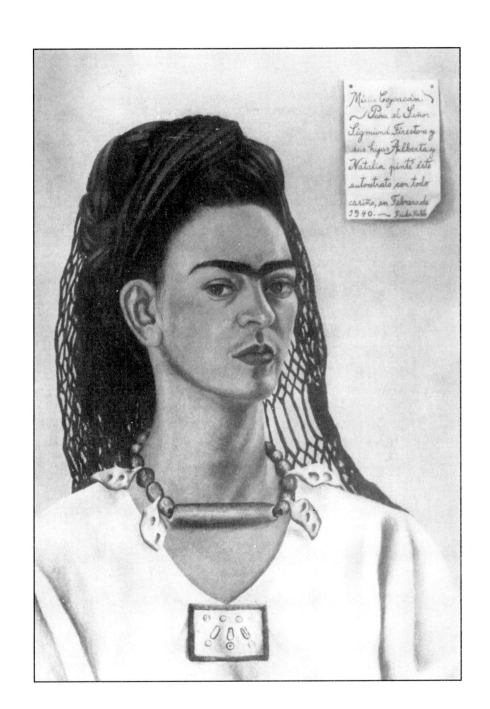

VII. *Autorretrato para Leo Eloesser* (1940)

Frida regaló este autorretrato al doctor Eloesser. Lo pintó durante el tiempo que duró su divorcio. Es visible uno de los aretes en forma de mano que le regaló Picasso el año anterior y que reaparecen en el autorretrato a lápiz para Marte R. Gómez de 1946. Su tocado de flores contrasta con el collar de cardos que le hace sangrar el cuello, transposición directa de la corona de espinas del *Ecce Homo.* Sin embargo, hay capullos de flor entre las hojas aunque se encuentran mezclados con ramas secas. Vida y muerte, dolor y alegría no son de ninguna manera polaridades que se excluyan, pero ni el dolor ni la alegría asoman al rostro cuando Frida se autorretrata. Altiva como una princesa, fija de reojo su mirada en el espectador.

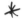

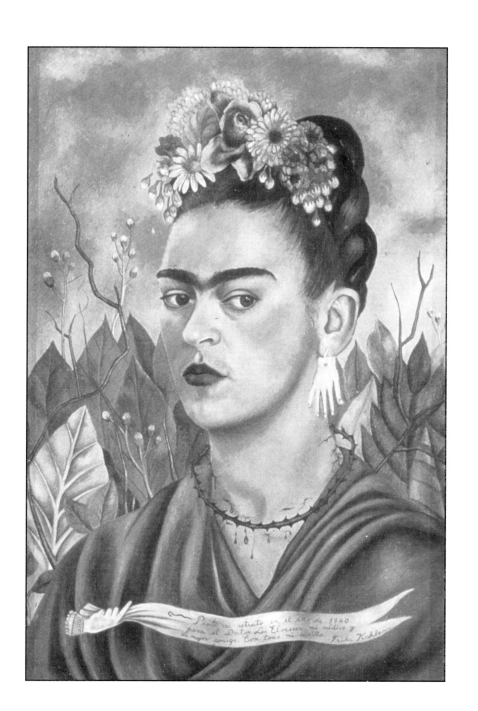

VIII. *Autorretrato con Caimito de Guayabal y un gato* (1940)

El fotógrafo húngaro Nick Muray, que también fue muy amigo de Rufino Tamayo, mantuvo con Frida una intensa relación amorosa que terminó cuando abruptamente él decidió casarse con otra mujer. Ella se sintió profundamente afectada, pero sus lazos amistosos con Muray se conservaron siempre. A él perteneció esta pintura que ahora se encuentra en Austin, Texas. Al contrario de lo que sucede con el autorretrato dedicado a Firestone, Frida no reta al espectador con la mirada, sino que la deja vacía. La composición simétrica acentúa su hieratismo que contrasta con la red de espinas que la aprisiona y que nuevamente le hace sangrar el cuello. El colibrí es un fetiche amoroso, pero también símbolo de muerte, hacia él se dirige la mirada adversa del gato. El mono Caimito funcionaba como subrogado filial tanto de Frida como de Diego, pero aquí hasta él parece ocuparse tranquilamente en causarle daño, pues está entretejiendo los cardos como si se tratara de una acción irrelevante de carácter cotidiano. La reminiscencia de los iconos y de los santos martirizados que se mantienen impasibles es particularmente intensa en esta obra.

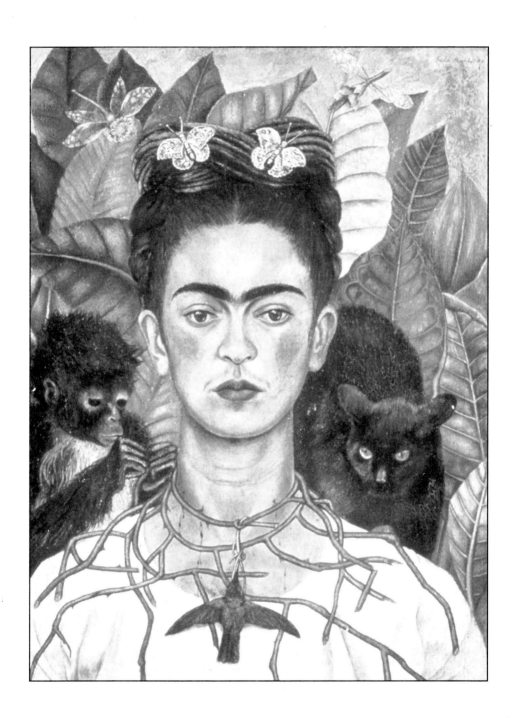

IX. *Autorretrato con mono* (1940)

Frida era muy sensible respecto de los cambios que iba presentando su fisonomía. Aquí aparece dura y hasta algo despectiva, menos fresca que en el autorretrato de Sigmund Firestone y sin la desafiante altivez que se percibe en el que dedicó a Muray. La figura está ligeramente enfocada de arriba a abajo y el tupido follaje, cuyos intersticios son negros, tiene algo de siniestro. Los brazos del monito se alargan para circundarla y las cintas rojas que adornan su peinado se enredan peligrosamente en su cuello, ya no lo perforan como en otros casos, pero sugieren la idea de estrangulación.

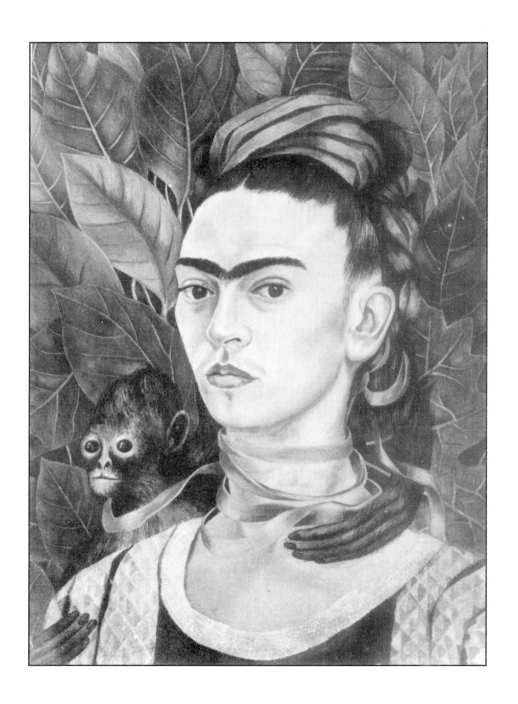

x. *Autorretrato con el pelo cortado* (1940)

Cada vez que Frida tenía problemas demasiado violentos con Diego, lo amenazaba con cortarse su hermosa cabellera porque sabía lo mucho que le gustaba su pelo largo. Dos veces le cumplió la amenaza y este cuadro, que pertenece al Museo de Arte Moderno de Nueva York, es un momento de la segunda de esas ocasiones. Todo el cuadro alude a un autodespojo de la feminidad, que equivale a castración. Se representa en actitud desafiantemente masculinoide sosteniendo las tijeras en inequívoca postura. Tal parece que acabó con el pelo de todo su cuerpo, no sólo con el de su cabeza. Los mechones, salvo los que quedaron enredados en la silla, cual si fuesen secciones de culebras que aún conservan movimiento, están todos representados en primer plano, de tal manera que no se ven como si estuvieran tirados en el piso, lo que les da una insólita sensación de vida.

Para los pintores y escritores simbolistas el pelo fue un elemento de primera importancia, recordemos las cabezas decapitadas de Julio Ruelas asidas a sus capitulares por las greñas, o las mujeres de Jan Toorop, ahogadas en sus melenas. No está por demás recordar también que el acto de Dalila al despojar a Sansón de su cabellera equivale a castración. Sin embargo, en esta obra el símbolo encuentra dificultades para expresar su ambigüedad, está exclusivamente dirigido a mostrar su contenido, casi en vilo con el proceder propio de la alegría. En este caso se trataría de una alegoría de rechazo a la feminidad a través de la automutilación. Por si fuera poco, las dos estrofas de la melodía inscrita arriba funcionan como enunciado:

Mira que si te quise fue por el pelo,
Ahora que estás pelona ya no te quiero.

XI. *La trenza* (1941)

Frida es verista en sus representaciones. El aparatoso y desmechado trenzado que ostenta es un poco postizo, resultado de la acción a la que remite el autorretrato anterior. El efecto flamígero de la trenza se potencia con las estilizadas hojas de acanto terminadas en dentículos. El pesado collar —similar al que ostenta en el retrato dedicado a Firestone— parece destinado más a esclavizarla que a adornarla. Pareciera que quiso representarse como mártir en la hoguera. Este cuadro participó en una importante muestra de retratos del siglo XX que tuvo lugar en el Museo de Arte Moderno de Nueva York.

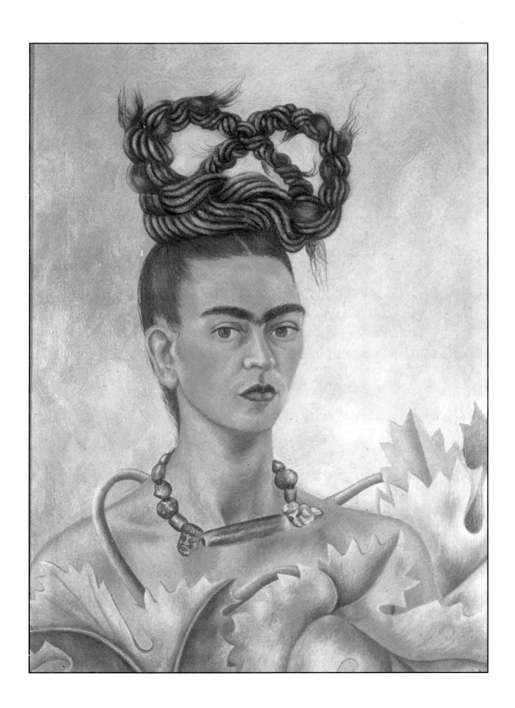

XII. *El sueño* (1940)

Frida quería vender esta pintura a los señores Arensberg de Nueva York en 300 dólares al año siguiente de su ejecución, según se desprende de una carta dirigida a su amiga (la ayudante de Diego) Emmy Lou Packard. Se trata de una de las pinturas más acertadas que realizó desde el ángulo estrictamente plástico, no ya sólo en el aspecto iconográfico; y probablemente la composición cromática tiene mucho que ver con ello. La colcha que cubre su cuerpo es de color amarillo cadmio y a partir de ella se orquestan los demás matices: azul violeta y malva pálido en el cielo nebuloso, que repercuten en tonos ligeramente más intensos en las flores que el judas sostiene. La cama es la suya, en color sepia quemado y el verde de la viña que crece desde la piecera ocupa el lugar de un bordado de la colcha, tomando vida propia y desobedeciendo así a su función de origen. Frida dejó transcritos algunos de sus ensueños diurnos, pero no así sus sueños, por lo que su mencionado freudismo —del que habla Bertram D. Wolfe— pudo ser más bien de oídas, de otro modo *La interpretación de los sueños* de Freud se le hubiera convertido en rico arsenal iconográfico, no porque las pinturas puedan representar sueños, sino porque el método de desglosar lo que se conoce como "trabajo onírico" da cabida a posibilidades de asociación que otros artistas —entre ellos María Izquierdo— han aprovechado.

La escena puede calificarse de prototípica. Entre las creencias de los niños, sus decires y sus deseos es frecuente encontrar la fantasía del transporte aéreo, con destino al cielo en la propia cama. Pero esta pintura es mucho menos inocua que eso, la muerte-judas está cargada de dinamita y su conspicua capitanía en el contexto del cuadro desvaloriza los signos de vida: la enredadera, "siempreviva", el *bouquet* de flores y el sueño vivificante se desintegrarán en un estallido.

XIII. *La columna rota* (1944)

El año en que fue pintado este cuadro, Frida se sometió a una más de las muchas intervenciones quirúrgicas que le practicaron y tuvo que usar nuevamente corset. El aditamento aquí aparece traspuesto de dos maneras: por un lado es el propio cuerpo desnudo de Frida el que se abre por enmedio como si fuera de cartón, por otro las bandas y tirantes impiden que la abertura se expanda. Ésta permite ver la columna jónica que sustituye a la espina dorsal lastimada, pero que también sugiere una perforación de abajo hacia arriba, de modo que la herida del accidente queda así convocada a la vez que se carga de nuevos significados, pues la columna también es aquí un elemento fálico. Hoy día diríamos que este cuadro posee ciertos elementos posmodernos pues a la idea de catástrofe —connotada en el páramo agrietado por acción de un terremoto— se vincula el elemento clásico (la columna resquebrajada). Los clavitos que pinchan su cuerpo provienen posiblemente de otro conglomerado, el mismo en el que se inscriben las saetas de *El venadito*, que pertenecen a la iconografía de San Sebastián. Otro elemento de la hagiografía cristiana es el lienzo que la cubre de la cadera hacia abajo, reminiscente del que ostentan muchas imágenes del crucificado.

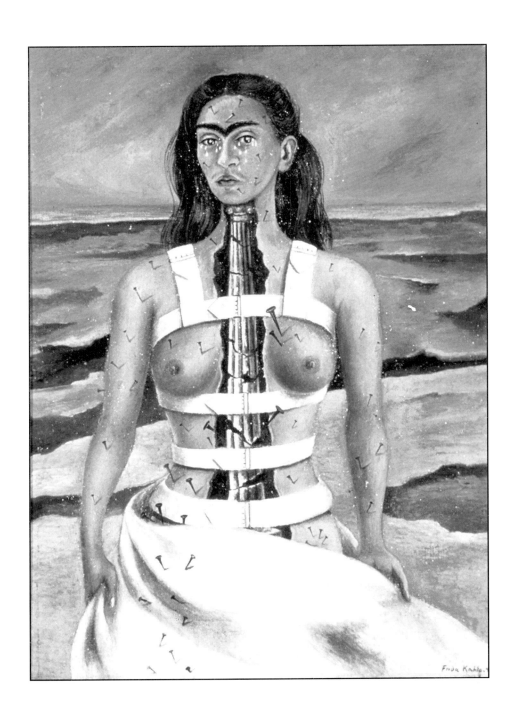

XIV. *Moisés* (1945)

El ingeniero José Domingo Lavín, amigo y mecenas de Frida, le regaló en 1943 el único ensayo histórico escrito por Freud: *Moisés y la religión monoteísta*, redactado entre 1934 y 1936 por el inventor del psicoanálisis, que murió en 1939. El libro es atípico y hasta excéntrico en el contexto del corpus freudiano, pero contiene importantísimas consideraciones acerca de los orígenes de la organización social humana y sostiene además la extraña tesis del posible origen egipcio de Moisés, a quien vincula con la invención del monoteísmo en la época de Ikhnatón (Akenhaton). El libro anuda el efecto colateral —relacionado con el imperialismo— que esta doctrina trajo consigo, a la renuncia pulsional de carácter ascético implícita en la ley mosaica y también con el mito del nacimiento del héroe, tema tratado por Otto Rank en 1909 a sugerencia de Freud.

Frida dejó un testimonio, que Hayden Herrera y Raquel Tibol han dado a conocer acerca del modo como encaró el tema. "Lo que yo representé en mi cuadro es el nacimiento del héroe, pero generalicé a mi manera las partes del libro que me causaron mayor impresión". Así como *Moisés y la religión monoteísta* es una obra atípica de Freud, así también el cuadro lo es respecto de la producción de Frida. Ella figura al dios solar como se representó en la nueva religión: un disco redondo que a la vez es célula primigenia del que parten rayos rematados por manos humanas. Pintó las cabezas de los transformadores de religiones, los inventores y creadores, los pensadores que han transformado el mundo moderno. Pintó también héroes y antihéroes, representaciones de dioses, las cuatro razas de la humanidad y el proceso evolutivo del hombre. El salvado de las aguas es un infante que, como ocurre con varios de sus retratos de Diego, ostenta el tercer ojo del vidente. La lluvia blanca y los goterones que secreta el útero pueden ser alusiones al maná bíblico, pero también están en relación con el fluido lechoso que aparece en *Mi nana y yo*.

En 1946 José Clemente Orozco obtuvo el Premio Nacional de Arte y Ciencia por sus murales del Hospital de Jesús. Según acuerdo presidencial otros cuatro pintores fueron galardonados también: el Doctor Atl, Julio Castellanos, Francisco Goitia y Frida, justamente por este cuadro.

XV. *Autorretrato con el retrato del doctor Faril* (1951)

En 1951 Frida dejó escrito en su diario lo siguiente: "He estado enferma un año. Siete operaciones en la columna vertebral. El doctor Faril me salvó. Me volvió a dar alegría de vivir. Todavía estoy en la silla de ruedas y no sé si pronto volveré a andar…" Dos años después, en 1953, el mismo doctor Juan Faril habría de prescribir la amputación de su pierna derecha, a causa de gangrena. En esta última ocasión Frida le regaló la naturaleza muerta titulada *Viva la vida y el doctor Faril*, que acusa ya cierto deterioro pictórico en cuanto a factura. En cambio este autorretrato es una de las obras maestras de Frida, independientemente de la enternecedora inocografía que guarda.

Utiliza deliberadamente dos ángulos de fuga divergentes, pero a diferencia de lo que ocurre con el retrato que le hizo al doctor Eloesser, aquí lo hace con pleno conocimiento de causa, tal y como si conociera perfectamente las leyes de la percepción. El piso que hace ángulo con las paredes puede ser visto de arriba a abajo o viceversa y el punto de fuga para el trazo de la duela está situado no conforme a la perspectiva lógica, sino arriba del extremo superior del cuadro. En cambio, su efigie, la silla de ruedas y el caballete con el retrato se rigen por la más estricta perspectiva clásica. El resultado de esta antinomia es una composición inteligente, original, que enfatiza el sentido de lo representado. Al alterar las escalas de los dos retratos está creando otro punto de tensión. El cuadro es pequeño, mide apenas 41 por 50 cm. Pero el retrato del doctor Faril parece de grandes proporciones en relación con ella misma. El espectador se imagina a Frida sentada ante el caballete pintando una cabeza tres veces y media más grande respecto de la escala normal: una cabeza de proporciones monumentales.

El historiador Carlos Bosh comenta que el doctor Faril fue además un acuarelista bastante competente. Él acostumbraba acompañarlo todos los sábados a pintar al campo junto con otros médicos: el doctor Meana, de Taxco; el doctor Santana y el doctor Martínez Báez.

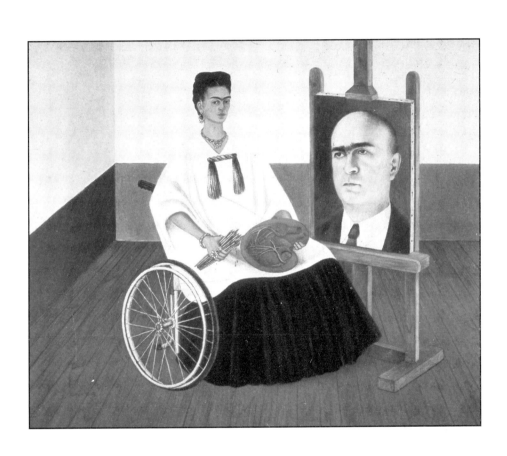

XVI. *Autorretrato inacabado* (sin fecha, probablemente de 1954)

Este cuadro es la imagen de una mujer gravemente deteriorada. La factura es muy pobre si se compara con la que priva en pinturas hechas dos años antes, sin embargo la imagen es profundamente realista. Frida se pintó probablemente drogada y así aparece en su representación. Hay varias connotaciones inquietantes en ella. El perro negro augura la muerte próxima, su cara con las orejas muy bajas y despegadas del rostro intensifican la sensación de regresión y locura. En el sol —que emite muy pocos rayos— están fundidas las caras de dos mujeres: una parece ser María Félix, la otra resulta inidentificable, quizá se trate de Machila Armida. La imagen que ocupa sus pensamientos ya no es Diego, sino una mujer. Sin embargo, él aparece bocetado en su pecho, pero el pigmento de esa parte del cuadro está levantado con un cuchillo o espátula.

Las predilecciones homosexuales de Frida se volvieron casi exclusivas durante los últimos meses de su vida. Buscaba caricias, cuidados, ternura e incondicionalidad que sólo sus congéneres estaban dispuestas a brindarle. Los nombres de María Félix, Teresa Proenza —fiel amiga suya que trabajó como secretaria de Lázaro Cárdenas—, Elena Vázquez Gómez y Machila Armida aparecen pintados en la pared de su recámara. Desde 1953 su enfermera fue Judith Ferrero, originaria de Costa Rica.

Ocurre con este autorretrato, y los fechados en etapas anteriores, lo mismo que con las naturalezas muertas. Hacia fines de 1952 la factura de éstas se modificó considerablemente, tornándose burda y torpe. Las composiciones se volvieron simples y se achataron. No era para menos. Los historiales clínicos de Frida revelan que ya antes de la amputación de la pierna, tanto su persona física como su psique se encontraban en franco proceso de desintegración. Ella misma escribió en su diario: "soy la desintegración".

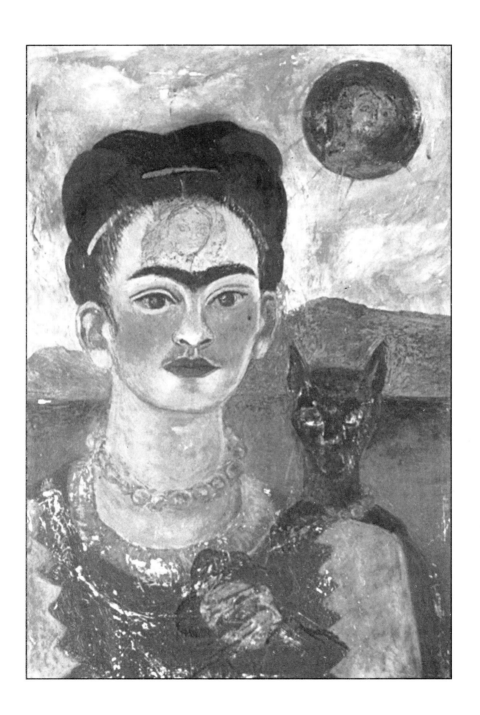

Addenda

De Frida Kahlo al doctor Leo Eloesser[*]

Coyoacán, marzo 15 de 1941

Queridisimo doctorsito,

Tienes razón en pensar que soy una mula porque ni siquiera te escribí cuando llegamos a Mexicalpan de las tunas, pero debes imaginarte que no ha sido pura flojera de mi parte sino que cuando llegué tuve una bola de cosas que arreglar en la casa de Diego que estaba puerquisima y desordenada, y en cuanto llegó Diego, ya puedes tener una idea de cómo hay que atenderlo y de cómo absorve el tiempo, pues como siempre que llega a México los primeros días está de un mal humor de los demonios hasta que se aclimata otra vez al ritmo de éste país de "lucas". Esta vez el mal humor le duró mas de dos semanas, hasta que le trajeron unos idolos maravillosos de Nayarit y viendolos le empezó a gustar México otra vez. Además, otro dia, comió un mole de pato rete suave, y eso ayudó más a que de nuevo le agarrara gusto a la vida. Se dio una atascada de mole de pato que yo creía que se iba a indigestar, pero ya sabes que tiene una resistencia a toda prueba. Después de esos dos acontecimientos, los idolos de Nayarit y el mole de pato, se decidió a salir a "pintar acuarelas en Xochimilco, y poco a poco se ha ido poniendo de mejor humor. En general yo entiendo bien porqué se desespera tanto en México, y le doy la razón, pues para vivir aqui siempre tiene uno que andar con las púas de punta para no dejarse fregar por los demás, el esfuerzo nervioso

[*] En este documento y en el siguiente (del 18 de julio de 1941) se ha conservado la ortografía original.

que hace uno para defenderse de todos los cabrones de aqui es mayor al que tiene uno que hacer en Gringolandia, por la sencilla razón de que allá la gente es más pendeja y más maleable, y aquí todos andan de la greña queriendo siempre "madrugar" y chingar al prójimo. Además para el trabajo de Diego la gente responde siempre con chingaderas y tanteadas, y eso es lo que desespera más, pues no hace mas que llegar y empiezan a fregarlo los periodicos, le tienen una envidia que quisieran desaparecerlo como por encanto. En cambio en Gringolandia ha sido diferente, aun en el caso de los Rockefeller, se pudo luchar contra ellos sin puñaladas por la espalda. En California todo el mundo lo ha tratado muy bien, además respetan el trabajo de cualquiera, aquí no hace mas que terminar un fresco y a la semana siguiente está ya raspado o gargajeado. Esto como debes comprender desilusiona a cualquiera. Sobre todo cuando se trabaja como Diego, poniendo todo el esfuerzo y la energía de que es capas, sin tomar en consideración que el arte es "sagrado" y toda esa serie de pendejadas, sino al contrario, echando los bofes como cualquier albañil. Por otra parte, y esa es opinión personal mía, a pesar de que comprendo las ventajas que para cualquier trabajo o actividad tienen los Estados Unidos, le voy más a México, los gringos me caen muy "gordo" con todas sus cualidades y sus defectos que también se los cargan grandes, me caen bastante "gacho" sus maneras de ser, su hipocresía y su puritanismo asqueroso, sus sermones protestantes, su pretensión sin límites, eso de que para todo tiene uno que ser "very decent" y "very proper…" Sé que estos de aqui son ladrones jijos de la chingada, cabrones, etc., etc., pero no sé porqué aun las más grandes cochinadas las hacen con un poco de sentido de humor, en cambio los gringos son "sangrones" de nacimiento, aunque sean rete respetuosos y decentes (?). Además su sistema de vivir se me hace de lo mas chocante, esos *parties* a cabrones, en donde se resuelve todo después de ingerir hartos cocktelitos (ni siquiera se saben emborrachar de una manera "sazona") desde la venta de un cuadro, hasta la declaración de guerra, siempre teniendo en cuenta que el vendedor del cuadro o el declarador de la guerra sea un personaje "important", de otra manera ni quinto de caso que le hacen a uno, allí sólo *soplan* los "important people" no le hace que sean unos jijos de su mother, y asi te puedo dar otras cuantas opinionsitas de esos tipos. Tú me podrás decir que también se puede vivir allí sin cocktelitos y sin parties, pero entonces nunca pasas de perico perro, y me late que lo más im-

portante para todo el mundo en Gringolandia es tener ambición llegar a ser "somebody", y francamente yo ya no tengo ni la más remota ambición de ser nadie, me vienen guango los "humos" y no me interesa en ningún sentido ser la "gran caca".

Ya te platiqué demasiado de otras cosas y nada de lo más importante en este momento. Se trata de Jean. Cuando llegamos a México y según tú y yo habíamos planeado, la cosa era buscarle un trabajo para que pudiera más tarde abrirse camino más facilmente que en Los Estados Unidos. Yo pensé al principio que sería más fácil encontrarle algo en la casa de Misrachi o en la Legación Americana, pero ahora la situación es completamente diferente y te voy a explicar porqué. Por una estupidez ha complicado su situación, en vez de callarse la boca para no meter la pata en cosas que no sabe, hizo desde un principio alarde de sus opiniones políticas, que según ella (que no hace mas que repetir lo que le oyó decir a Cliffon y a Cristina Hastings) son de *simpatía abierta al señor Stalin*. Ya por ahí te puedes ir dando cuenta del efecto que esto produjo en Diego, y como es muy natural, Diego en cuanto se dio cuenta de por dónde le apretaba el zapato, le dijo que no podía admitirla en la casa de San Ángel que era lo que habíamos planeado primero, para que viviera con Emmy Lou y ayudara a recibir a la gente que compra cuadros, entonces se quedó a vivir conmigo en la casa de Coyoacán, y Emmy Lou en la de San Angel. Todo hasta ayer iba más o menos bien, a pesar de que Diego no tenía la misma libertad de hablar delante de ella de ciertas cosas que puede hablar delante de Emmy Lou o de mí, y esto creó un ambiente en la mesa a la hora de comer, de reserva y de tirantez. Jean lo notó perfectamente, pero en lugar de ser sincera con Diego y aclarar su situación abiertamente, ya que no tiene como dice, ningun interés activo dentro del stalinismo, se quedó callada la boca siempre que se trataba de ese tema, o decía cosas que la hundían más y más reforzando la certeza de que es de plano stalinista. Ayer hubo un incidente que acabo de fregar la cosa. Se hablaba en la mesa del rumor que hubo de que por tercera vez atacaron los stalinistas a Julian Gorkin (uno del Poum). Jean es amiga de un intimo amigo de Gorkin que vive en la misma casa donde Julian vive, el rumor era de que lo habían ido a atacar a su propia casa, y recordando el caso del viejo Trotsky, Diego hizo el comentario de que "alguien" debió haberle abierto las puertas del cuarto de Gorkin a los stalinistas, y dirigiendose a Jean le dijo ¿no será tu

amigo el que pueda saber algo de eso? Jean en vez de defender al amigo o de aclarar las cosas francamente, fue en la tarde misma y le chismoseó al dicho amigo de Gorkin que Diego decía que *él era el que había atacado a Gorkin.* Inmediatamente se armó un chismarajo de todos los diablos, y yo le dije a Jean, que lo único que debería hacer antes de que Diego se enterara por un tercero de la estupidez que había hecho, sería hablarle a Diego y confesarle que ella misma había ido con el chisme a la casa de Julian. Después de mucho hablar, se decidió y le habló a Diego diciéndole la verdad. Tu puedes imaginarte lo furioso que Diego se puso, con toda razón, pues es mucho muy delicada la situación, para comprometerla más con estupideces y pendejadas de Jean. Entonces Diego le dijo muy francamente, que como tenía su boleto de regreso a California le hiciera el favor de irse, puesto que no podría tenerle ya más confianza teniéndola en su casa, sabiendo que repetiría (mal interpretando) todo cuanto se platicara o comentara en la mesa o en cualquier parte de la casa. Como tú puedes comprender, Diego tiene perfecta razón, y a pesar de que a mi me da mucha pena que Jean tenga que irse en las condiciones en que está, no hay más remedio. Yo hablé con ella muy largo de cómo solucionar este problema de la mejor manera, le hablé a Misrachi para ver si le podría dar un trabajo, pero lo veo muy verde, pues no habla el español y no es posible emplearla hablando solamente inglés, además tendría que conseguir la fórmula catorce que permite a los extranjeros trabajar en el país, cosa muy dificil antes de haber estado seis meses en México. Lo más razonable sería que regresara a California aceptando que Emily Joseph la recomiende con Magnit y se ponga a trabajar allá y gane su vida. Pero no se quiere ir inmediatamente porque los Joseph están aqui. Sidney vendrá también, y ella piensa que si llega a California sin trabajo se las va a ver negras, en cambio si se espera a que los Joseph regresen ya tendrá mayor garantía para conseguir algo en San Francisco. Así es, hermano, que no veo más solución que si tú puedes ayudarla con cien dólares, se los mandes, para que ella alquile un apartamento modesto, mientras se da tiempo para que se le pueda arreglar una cosa más definitiva. Tiene el enorme defecto de creer eternamente que está muy grave, no hace otra cosa más que hablar de sus enfermedades y de las vitaminas, pero no pone nada de su parte para estudiar algo o trabajar en lo que sea, como millones de gentes que a pesar de estar mucho más jodidas que ella tienen que trabajar a puro huevo. No tiene ener-

gía para trabajar, pero si para pasear y otras cosas de las que no puedo hablarte aquí, yo estoy muy decepcionada de ella, porque al principio creí que pondría algo de su parte cuando menos para ayudarme en el trabajo de la casa, pero es floja de nacimiento, y convenenciera de marca mayor, no quiere hacer nada, lo que se llama nada. No es que yo presuma, pero si ella esta enferma, yo estoy peor, y sin embargo, arrastrando la pata o como puedo, hago algo, o trato de cumplir en lo que puedo con atender a Diego, pintar mis monitos, o tener la casa cuando menos en orden, sabiendo que eso significa para Diego aminorarle muchas dificultades y hacerle la vida menos pesada ya que trabaja como burro para darle a uno de tragar. Esta Jean no tiene en la cabeza más que pendejadas, como hacerse nuevos vestidos, como pintarse la geta, como peinarse para que se vea mejor, y habla todo el día de "modas" y de estupideces que no llevan a nada, y no solamente eso sino que los hace con una pretensión que te deja fria. Yo creo que tú no podrás interpretar las cosas que te digo como chisme de lavandería, puesto que me conoces, y sabes que siempre digo las cosas tal como son, y no tengo el menor interes en fastidiar a Jean, pero es que pienso que tengo la obligación de decirte todo esto puesto que tú mejor que nadie conoces a Jean, y sobre todo porque es mi responsabilidad el que se haya venido para acá después de que tú juzgaste que era lo mejor. Como a ti te tengo la mayor confianza, creo que puedo hablarte con toda sinceridad de este asunto. Con la absoluta seguridad de que lo que te escribo no llegara a oidos de Jean para evitar chismarajos inútiles. Yo le dije a ella que te escribiría para que supieras que la situación política de Diego que ya es delicada en si misma, se complicaría mucho más admitiendo en su casa a alguien que abiertamente declara ser stalinista. Y le prometí (lo cual no cumplo) no decirte nada de los detalles del incidente, pero no cumplo porque comprendo que es mi deber decirte en que consiste exactamente la actitud de Diego, pues de otra manera ella podría decirte a tí otras cosas, haciendose la victima y queriendo envolver una situación que es delicada por tratarse de política, en chismes sentimentales de amor o de cualquier otra pendejada de las que acostumbra hacer con el fin de hacer aparecer todo como debido a su mala suerte... de la que habla continuamente, sin ponerse a pensar que ella misma se crea esa serie de fregaderas por su manera de ser y por no darle la menor importancia a la unica cosa que debía preocuparle, trabajar, para ganarse la vida como cualquier gente. Yo no sé realmente que

cree ella que pueda hacer cuando ya este vieja y fea y no haya quien le haga
caso sexualmente, que por ahora es su unica arma. Y tú sabes bien que el
atractivo sexual en las mujeres se acaba voladamente, y después no les que-
da más que lo que tengan en su cabezota para poderse defender en esta co-
china vida del carajo. Ahora yo creo, que si tú le escribes y le pones las peras
veinticinco, diciendole *muy claro*, que esos cien dolares que le mandes, son
los últimos que le puedes mandar, no porque no los tengas, sino para hacer-
le comprender que *debe ponerse a tabajar* en la forma que sea, por su propio
bien, ella verá que no todo lo que reluce es oro, y aqui o allá sabrá encontrar
manera de conseguir un job, sea el que fuere, para que tenga sentido de res-
ponsabilidad, y se le olvide tantito las enfermedades imaginarias que la ator-
mentan tanto. Tú como médico y como amigo debes decirle que no está tan
enferma para verse incapacitada para trabajar, y sobre todo que tenga en
cuenta que a pesar de que hubo entre ustedes algo más que amistad, eso no
significa que eternamente serás tú el encargado de mantenerla. Yo en éste
caso, hubiera sacado la cara por ella, si viera que realmente tenia álgo de ra-
zón, pero al contrario, veo que si la primera vez que arma un lio semejante
yo me hubiera puesto de su lado, es capáz de comprometer mucho mas se-
riamente a Diego, y eso sí no lo permito de ninguna manera. Porque yo po-
dré pelearme con Diego millones de veces por cosas que me pasen por los
ovarios, pero siempre teniendo en cuenta que antes que nada soy su amiga,
y no seré yo quien lo traicione en un terreno político aunque me maten. Ha-
ré cuanto esté de mi parte por hacerle ver cuando se equivoca, las cosas que a
mi me parezcan mas claras, pero de ninguna manera me quiero transformar
en tapadera de álguien que sepa yo que es su enemigo, y mucho menos de
una persona que como Jean, no sabe ni dónde tiene las narices, y presume
hasta con orgullo de pertenecer a un grupo de bandidos indecorosos como
los stalinistas. Todo ésto que te digo, quiero que se quede completamente en-
tre tú y yo, que le escribas que recibiste una carta mia con una explicación
concreta de que la situación de Diego no le permite tenerla en su casa por
tratarse no ya de una diferencia de opinión en el terreno político, sino sen-
cillamente de su seguridad personal que se vería muy comprometida ante la
opinión pública el dia que se supiera que permitía vivir en su casa a una sta-
linista. Lo cual es completamente cierto. Si quieres mandarle ese dinero, dile
francamente que lo utilice para mientras consigue un trabajo, puesto que

tú sabes que Emily Joseph está dispuesta de muy buena manera para conseguirle trabajo en San Francisco. No te imaginas cómo siento molestarte con ésta lata, pero no veo otra solución, y yo desgraciadamente no tengo la "mosca" suficiente para decirle, toma Jean quinientos pesos, y busca tu casa. Diego está tan enojado con ella que no me atrevo ni a sugerirle la idea de que le preste dinero, mientras consigue trabajo, pues él está seguro de que si quiere, puede conseguirlo ella misma. Quiero pedirte que veas éste asunto desde un punto de vista completamente frio, sin apasionamiento, ni tomando en cuenta las relaciones sentimentales que haya entre tu y Jean, porque eso en este caso viene en segundo lugar, y sobre todo le seria perjudicial a ella misma encontrar apoyo en ti de una manera muy amplia, porque presisamente ese es el pié de donde cojea. Tu ya me entiendes. Amantes puede encontrarse hartos mientras les haga la pantomima de que está muy grave, pero amigos como tú, creo que es dificilisimo que los encuentre, asi es que hazle ver la situación muy clara y muy sinceramente para que se vaya dando cuenta de que a ti ya no te envuelve con cuentos chinos. Creo que cien dolares le sobran para poder vivir dos o tres meses aqui mientras regresa a San Panchito y los Joseph le consiguen chamba, o quizá mientras tanto se encuentre a algun señor que se la lleve a vivir con él, que creo que sería la mejor solución para ella, y de ese modo tú ya no tendrías ninguna responsabilidad. Piensa bien en qué forma le prestas esos fierros, para que sean los últimos. Espero tu contestación para saber a que atenerme. En otra carta te contaré de mi pata espinzo etc., por lo pronto estoy un poco mejor porque ya no bebo alcohol, y por que ya me hice el ánimo de que aunque coja, es preferible no hacer mucho caso de las enfermedades, porque de todas maneras se la lleva a uno la chingada hasta de un tropezón con una cáscara de plátano. Cuentame qué haces, procura no trabajar tantisimas horas, divertirte más, pues como se está poniendo el mundo muy pronto nos va a ir de la vil tostada, y no vale la pena irse de este mundo sin haberle dado tantito gusto a la vida. No sentí tanto la muerte de Albert Bender porque me caen muy gordo los Art Colectors, no sé porqué, pero ya el arte en general me dá cada día menos de "alazo", y sobre todo esa gente que explota el hecho de ser "conocedores de arte" para presumir de "escogidos de Dios", muchas veces me simpatizan más los carpinteros, zapateros, etc. que toda esa manada de estúpidos dizque civilizados, habladores, llamados "gente culta".

Adiós hermano, te prometo escribirte una carta largota contándote de mi pata, si es que te interesa, y otros chismerajitos relacionados a México y sus habitantes. Te mando hartos saludos cariñosos y espero que tu estés bién de salud y contento.

La Malinche. Frida.

De Frida Kahlo al doctor Leo Eloesser

Coyoacán, julio 18, 1941

Queridisimo doctorcito:

Que dirás de mi —que soy más música de saxofón que un Jass Band. Ni las gracias por tus cartas, ni por el *niño* que me dió tanta alegría— ni una sola palabra en meses y meses. Tienes razón sobrada si me *recuerdas* a la... familia. Pero sabes que no por no escribirte, me acuerdo menos de ti. Ya sabes que tengo el enorme defecto de ser floja como yo sola para aquello del escribir. Pero creeme que he pensado harto en ti y siempre con el mismo cariño.

A Jean la veo muy poco. La pobre no ha podido conseguir todavía una chamba fija y está haciendo unas copias de juguetes en yeso para moldes de una fábrica –se las pagan mal y sobre todo no creo que sea algo que pueda resolver su vida. Yo he tratado de hacerle ver que lo mejor es que pele gallo pa' las Californias pero no quiere ni a mentadas de "agüela". Está muy flacona y muy nerviosa porque no tiene vitaminas. Las que hay aqui le cuestan rete carísimas y ni modo, no puede comprarlas. Dice que a ti te cuesta trabajo mandarlas de allá por la aduana o no sé qué cosa dificil. Pero si hubiera alguien que viniera pronto y tú pudieras enviarle algunas le haría mucho bien, pues ya te digo, esta muy desmejorada y dada a la trampa.

Yo sigo mejor de la pezuña, pata o pie. Pero el estado general bastante joven. Creo que se debe a que no como suficiente y fumo mucho. Y cosa rara. Ya no bebo *nada* de cocktelitos ni cocktelazos. Siento algo en la panza que me duele y continuas ganas de eructar (Pardon me, burpted!!). La digestión

de la vil tiznada. El humor pésimo me voy volviendo cada día más corajuda (en el sentido de México) no valerosa (estilo español de la Academia de la Lengua) es decir *muy cascarrabias*. Si hay algún remedio en la medicina, que baje los humos a la gente como yo procede a aconsejármela para que inmediatamente me la trague, pa' ver que efecto tiene.

De la pintura voy dándole. Pinto poco pero siento que voy aprendiendo algo y ya no estoy tan mage como antes. Quieren que pinte yo unos retratos en el Comedor del Palacio Nacional (son 5): Las cinco mujeres mejicanas que se han distinguido más en la historia de éste pueblo. Ahora me tienes buscando qué clase de cucarachas fueron las dichas heroinas qué geta se cargaban y qué clase de psicologia les abrumaba, para que a la hora de pintarrajearlas sepan distinguirlas de las vulgares y comunes hembras de México que te diré que pa' mis adentros hay entre ellas más interesantes y más "dientonas" que las damas en cuestión. Si entre tus curiosidades te encuentras algun libraco que hable de Doña Josefa Ortis Domínguez de Doña Leona Vicario de [la palabra siguiente está perdida. Quizá se trate de la Malinche, pero también pudiera ser Doña Margarita Maza] de Sor Juana Inés de la Cruz— Hazme el favor*cicimo* de mandarme algunos datos o fotografías grabados— etc. de la época y de sus muy ponderadas efigies. Con ese trabajo me voy a ganar algunos "fierros" que dedicaré a mercar algunas "chivas" que me agraden a la vista —olfato u tacto— y a comprar unas macetas rete suavelongas que vide el otro dia en el mercado.

El re-casamiento funciona bien. Poca cantidad de pleitos, mayor entendimiento mutuo y de mi parte, menos investigaciones de tipo molón, respecto a las otras damas, que de repente ocupan un lugar preponderante en su corazón. Asi es que tú poder comprender que por fin ya supe, que la vida *es asi* y lo demás es pan pintado. Si me sintiera yo mejor de salud se podría decir que estoy feliz pero esto de sentirme tan fregada desde la cabeza hasta las patas a veces me trastorna el cerebro y me hace pasar ratos amargos. Bye, no vas a venir al congreso Médico Internacional que se celebrará en esta hermosa ciudad –dizque– de los Palacios. Animate y agarra un pájaro de acero Zócalo México. Quihubo' si o si?

Traeme hartos cigarros Lucky o Chesterfield porque aqui son un lujo compañero. Y no puedo "affordear" una morlaca diaria en puro humo.

Cuentame de tu vida. Algo que me demuestre que siempre piensas que

en ésta tierra de indios y de turistas gringos —existe para ti una muchacha ✓ que es tu mera amiga de a deveritas.

Ricardo se enceló un poquito de ti porque dice que te hablo de tú. Pero ya le expliqué todo lo explicable. Lo quiero rete harto y ya le dije que tú lo sabes.

Ya me voy —porque tengo que ir a México a comprar pinceles y colores para mañana y ya se me hizo rete tarde.

A ver cuando me escribes una carta largotota. Saludame a Stack y a Ginett, y a las enfermeras del Saint Lukes. Sobre todo a la que fué tan buena conmigo —ya sabes cual es— no me puedo acordar en este momento de su nombre. Empieza con M. Adios Doctorcito chulo. No me olvide.

Hartos saludos y besos de

Frida.

La muerte de mi papá ha sido para mi algo horrible. Creo que a eso se deva que me desmejoré mucho y adelgacé otra vez bastante. Te acuerdas qué lindo era y que bueno?

Frida, la Mutilada[*]

ANDRÉS HENESTROSA

Una ambulancia se detuvo frente a la casa número 12 de la calle de Amberes. De ella descendieron a Frida Kahlo, que a esa hora asistía a la apertura de una exposición de sus obras. Antonio Magaña Esquivel y Raúl Ortiz Ávila en cuya compañía llegaba yo, nos detuvimos atónitos ante aquel doloroso espectáculo. Vestía Frida el fastuoso traje de Tehuantepec, pero complicado con adornos y aditamentos de su invención: anillos, listones, collares, aretes, con tal profusión que la más audaz tehuana o juchiteca no conseguiría reunir de modo tan armonioso. Y en medio de todos aquellos colores, fulgía el rostro de líneas enérgicas en el que destacan las anchas cejas, los ojos deslumbrantes y la boca que finge una hoja roja que se hubiera desprendido de su huipil. Estaba Frida idéntica a aquella muñeca que hace años compré en el mercado de Juchitán, y que nunca llegó a sus manos.

Yo, como todo el mundo, la sabía enferma, pero ignoraba que en los últimos meses ya casi no se pone de pie, sino que permanece postrada en una cama que es cuna, túmulo, trono, ataúd y sepulcro. Y cuando esperaba encontrarla sentada en medio de la sala, rodeada de sus cuadros y de sus amigos, la encontré en su lecho de espinas, aunque también de rosas. Porque en esta mujer y artista extraordinaria andan juntas las dichas y los pesares, la plegaria y la blasfemia, la cólera y la ternura, la vida y la muerte, sin contradecirse, sino bien maridadas.

[*] Ediciones de Bellas Artes, México, 1970.

La escena tenía mucho de fiesta y de velorio. Y se prestaba a encontradas reflexiones. Una destacó desde el primer momento en mi ánimo: la de recordar el hálito de catástrofe y de muerte que fue inseparable de nuestras manifestaciones artísticas más profundas, y junto con eso, el ambiente de penuria y negación en que nuestros grandes artistas han cumplido su obra. Se diría que el mundo antiguo de los indios proyecta su sombra sobre el arte de nuestros días, y que la presencia de la muerte señorea el ámbito en que nuestros grandes pintores trabajan y sueñan, alientan y agonizan. Sangre, flores fúnebres, operaciones quirúrgicas que remedan sacrificios humanos, calaveras, cuerpos destrozados, son los temas habituales de Frida; pero no tanto por razón de sus enfermedades, sino porque es ésa una de las dimensiones en que se encuentra y se expresa nuestra vieja manera de ser. El mismo ambiente en que se fraguaron la Xochipilli y la Coatlicue ha presidido el nacimiento y la creación de los grandes murales de Rivera, Orozco, Siqueiros, y los paisajes de Atl. ¿No dijo un día Eulalio Gutiérrez ante el azoro de la inteligencia mexicana que el paisaje de México olía a sangre?

Frida Kahlo, que es una de nuestras más grandes pintoras, comparte con Atl y Orozco las glorias de la mutilación. Y como ellos, incompleta, a medio morir, se mantiene sembrada en su tierra, bien hondas las raíces a fin de que desaparecida la racha huracanada, vuelva a erguirse coronada de hojas, flores, rumores y frutos.

1. *Mi nacimiento* (1932). Óleo sobre metal.

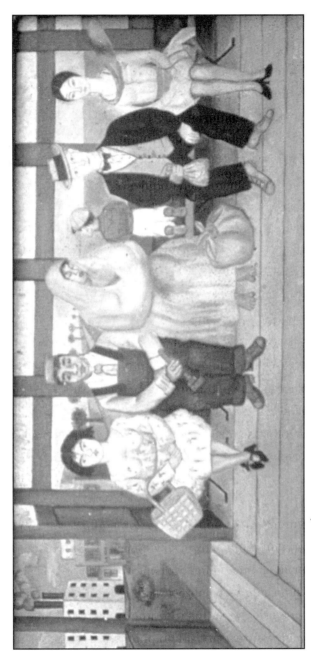

2. *El camión* (1929). Óleo sobre tela.

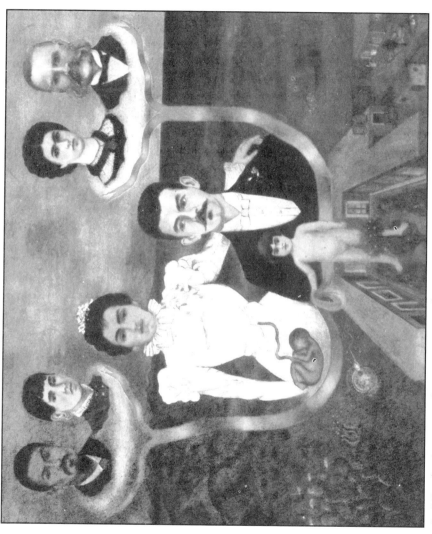

3. *Mis abuelos, mis padres y yo* (1936). Óleo y témpera sobre lámina.

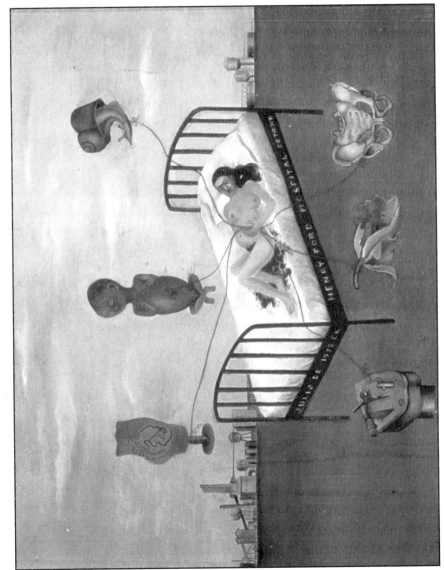

4. *Hospital Henry Ford* (1932). Óleo sobre lámina.

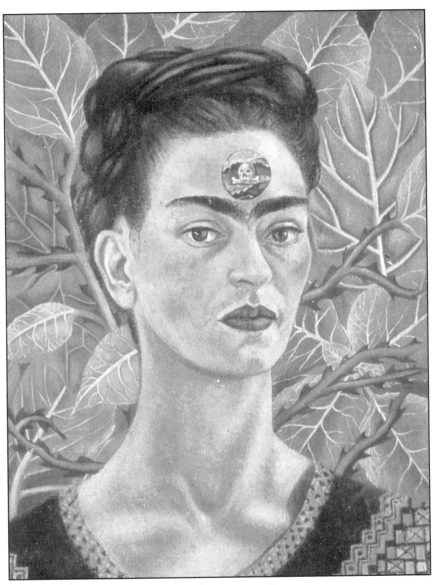

5. *Pensando en la muerte* (1943). Óleo sobre tela.

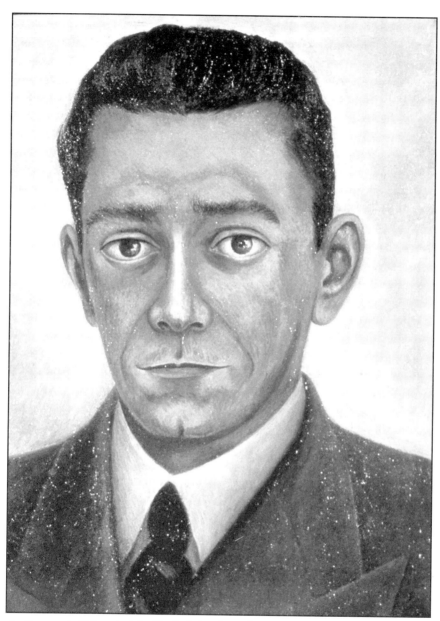

6. *Retrato de Eduardo Morillo Safa* (1944). Óleo sobre masonite.

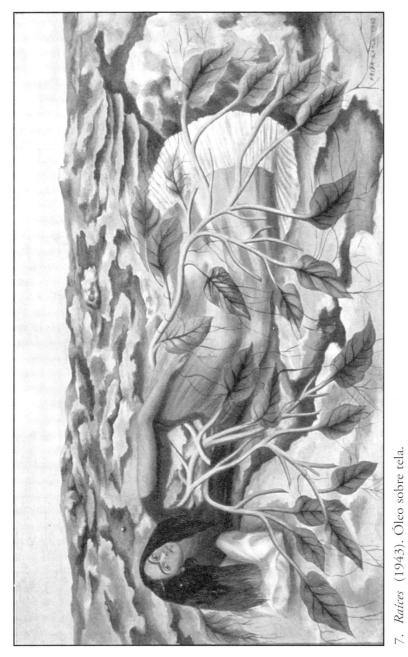

7. *Raíces* (1943). Óleo sobre tela.

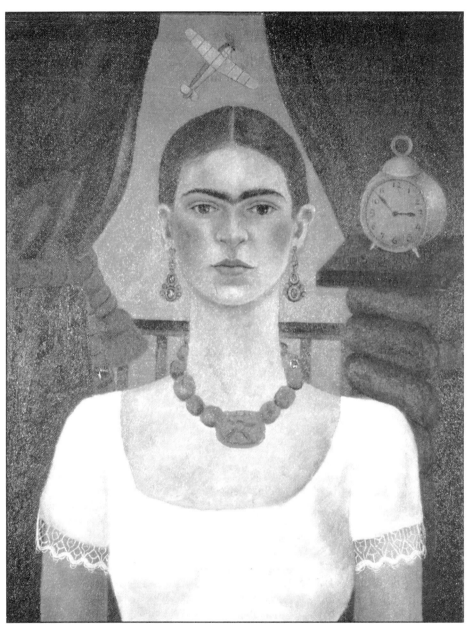

8. *Autorretrato con aeroplano* (1929). Óleo sobre tela.

Lo popular en la pintura de Frida Kahlo[*]

TERESA DEL CONDE

Dos razones me impulsan a tratar este tema. La primera está determinada por la redacción de una biografía sobre Frida Kahlo que he llevado a cabo recientemente. El reconstruir su vida a través de lo que se ha dicho de ella, la lectura de su diario y de cartas dirigidas a ella y, sobre todo, la observación de sus pinturas me ha permitido tener una idea aproximada de su personalidad, que como es bien sabido quedó intensamente disuelta en su obra. El universo de Frida se reduce a ella misma, principio y fin de todos sus pensamientos y afanes, de aquí que salvo raras excepciones (los retratos que dejó de otra gente, por ejemplo), todo lo que hizo pertenezca en una u otra forma al género del autorretrato, incluso las obras en las que su persona física está ausente.

La segunda razón se refiere a la celebración del coloquio sobre la dicotomía entre el arte culto y el arte popular en la ciudad de Zacatecas. Este acontecimiento se constituyó en un estímulo que hace abrir más los ojos ante la problemática que plantea la interdependencia artística. Frida Kahlo es un caso prototípico de pintora culta que abreva deliberadamente en fuentes populares, sin que su proceder se asemeje propiamente al del pintor que es *naïve* por naturaleza. Mi intención en este ensayo es analizar tal aspecto de su pintura, a través de unos cuantos ejemplos, poniendo de manifiesto a la vez las ligas que su pintura tiene con la corriente surrealista.

[*] *Anales*, número 45, México, Instituto de Investigaciones Estéticas, UNAM, 1976.

A mi modo de ver, la expresión popular que existe en la pintura de Frida Kahlo se da inicialmente a partir de una temprana elección que ella hace respondiendo a circunstancias de dos tipos: su escaso entrenamiento académico y sus condiciones existenciales.

Como en buena medida fue autodidacta,[1] el dominio de su oficio fue alcanzado paulatinamente. Al principio de su carrera como pintora ella se dio cuenta de las limitaciones que tenía en cuanto a técnica y fue lo suficientemente inteligente y sensible como para escoger una modalidad expresiva acorde a sus posibilidades. En cuanto a sus condiciones existenciales, vale recordar que transcurrió su infancia y adolescencia en el ambiente pueblerino de Coyoacán, sitio donde funcionó desde 1921 una importante escuela de pintura al aire libre. Además, tuvo un contacto temprano con la imaginería religiosa de carácter popular y también vivió muy de cerca el nacimiento del muralismo mexicano como estudiante en la Escuela Nacional Preparatoria. A mi parecer, estos factores tomados en conjunto y sumados al nacionalismo de la época determinan la elección de forma de expresión que pasando por diversas faces evolutivas llegó a conformar el estilo altamente individual de esta pintora.

A raíz del accidente que Frida sufrió en septiembre de 1925, se decidió su vocación de artista. La expresión popular en sus primeras pinturas alterna con intentos de estilización a la europea que resultan fallidos. Una pintura es representativa de este titubeo: el retrato de Alicia Galant, fechado en 1927. Si se observa el cuadro y se le relaciona con otros realizados en ese año y en los dos subsecuentes, salta a la vista la falta de concordancia con la manera que vendrá a ser la propia de Frida. Dominan los tonos oscuros, el trazo es extremadamente cuidadoso y a la vez torpe. Y algo muy importante: Frida está ausente de esta pintura, no porque no contenga su imagen, sino porque no incluye en el cuadro ni uno de los elementos que le eran gratos. Aparte de eso, la composición cromática es opuesta a la que encontramos en la mayoría de sus obras posteriores. Existen otros dos retratos, uno de su hermana Cristina y otro de ella misma, que tienen características similares y que

[1] Cuando Frida Kahlo estudiaba en la Escuela Nacional Preparatoria, al mismo tiempo asistía a unas clases de grabado impartidas por Fernando Fernández. Ambas actividades quedaron interrumpidas a partir del accidente.

acaso acusan influencia de Roberto Montenegro; pero que no llegan a tener esa pretensión elegante que evidencia un "quiero y no puedo" por parte de la pintora. En este caso la obra es *naïve* por torpeza.

En cambio el *Autorretrato con aeroplano*, de 1929, es una obra fresca, compuesta con soltura. Si tiene las deficiencias propias de un oficio incipientemente adquirido, éstas quedan justificadas por el carácter deliberadamente popular que tiene la pintura. Frida se siente a sus anchas representándose frontalmente, muy tiesa y con un cuello larguísimo. La enmarca un cortinaje verde, simétrico, amarrado con unos cordeles gruesos. A su lado se encuentra una extraña columna salomónica que sostiene un reloj despertador, el aeroplano de juguete vuela en el espacio abierto que la ventana deja libre. Detalles como el pesado collar y los aretes largos ayudan a balancear la composición en la que ya se advierte una sofisticación muy consciente dentro de un tipo de expresión popular. En este cuadro las deficiencias de oficio quedan, por así decirlo, enmascaradas.

Cuán diferente es el hermosísimo autorretrato a lápiz que Frida dedica 17 años después a Marte R. Gómez. Aquí no es la factura lo que recuerda la obra popular, dado que el dibujo es impecable y refinadísimo, sino la inclusión de una cartela en el extremo superior izquierdo que ostenta la dedicatoria, la cinta por un lado se desfleca en un extremo y se confunde con el pelo de Frida y por el otro se metamorfosea en una flor cuyas raíces se complican con otros elementos dando al conjunto un matiz surreal. Frida ha llegado plenamente a dominar su oficio y persiste en conservar motivos decorativos de procedencia popular, que aportan a la composición un estudiado esteticismo.

El primer artículo serio que he encontrado sobre la pintura de Frida Kahlo se debe al biógrafo de Diego Rivera, Bertram D. Wolfe, quien publicó en *Vogue*[2], en el año de 1938, una presentación antecedente a la exposición individual de varias de sus pinturas en la Galería de Julien Levy en Nueva York.

Wolfe, que no es propiamente crítico de arte, percibe que Frida "selecciona objetos dignos de rememorarse"; estos objetos provienen la mayoría de las veces del imaginerío popular. Escoge juguetes (judas, muñecos), implementos domésticos (petates, muebles, objetos), motivos fitomórficos, orna-

[2] Bertram D. Wolfe, "Frida Kahlo", *Vogue*, Nueva York, septiembre de 1938, pp. 12-19.

mentos personales, motivos decorativos, etcétera, y los combina unos con
otros en vías de darles un significado que está en relación con un mensaje
estrictamente personal que quiere transmitir. La presencia de estos objetos
puede ser simbólica o simplemente ornamental, pero en todo caso, siempre
obedece a una razón lógica aun cuando el conjunto presentado en el cuadro
sea de carácter fantástico o irreal. Esta característica es percibida por Wolfe
como ejemplo de un "surrealismo *naïve*", término que acuña para explicar la
esperanza ingenua con que Frida se contempla a sí misma y la fantasía a la vez
alegre y melancólica con que realiza la selección de motivos. El término, a
mi modo de ver, es afortunado; las relaciones entre el proceso surreal y el
modo de proceder del pintor *naïve* desde luego son considerables. Un ejem-
plo característico lo tenemos en la pintura de exvotos. En ellos las dualida-
des existencia-destrucción, angustia y amenaza se canalizan en posibilidad de
salvación y plantean un enigma al situar en un mismo plano lo posible y lo
imposible. Estas dualidades se codean con la ambigüedad surrealista.

Paul Westheim[3] e Ida Rodríguez Prampolini[4] estudian el nexo de la
pintura de Frida con el exvoto popular, llegando ambos a conclusiones si-
milares. Westheim, apoyándose en Roberto Montenegro, afirma que Frida
coloca en una zona "situada más allá del tiempo y del espacio, elementos
heterogéneos vinculados en una relación interna, no exterior". Este proce-
der, a su juicio, tiene mucho de los retablos e implica "la esperanza de que en
este mundo sea posible el milagro". Ida Rodríguez afina la observación de
Westheim cuando dice que "lo que Frida recoge del alma popular del exvo-
to es, además de esta afirmación vital (expresada por Westheim), la sinceridad,
el infantilismo de las formas y la realización de una verdad dicha de tal ma-
nera que parece una mentira, porque no hay límites que demarquen el
mundo de lo real, de lo natural y objetivo, con el mundo de la invención
y el símbolo…" Respecto de esto último, es preciso aclarar lo siguiente: en
el exvoto está expresada esa verdad subjetiva que parece mentira a los ojos in-
crédulos o cultos, pero en Frida no sucede lo mismo. Sus obras, con todo y
ser fantásticas, tienen una estructura interna perfectamente lógica; no hay

3 Paul Westheim, "Frida Kahlo", *Novedades*, México, 10 de junio de 1951.
4 Ida Rodríguez Prampolini, *El surrealismo y el arte de México*, Instituto de Investigaciones Estéticas,
México, UNAM, 1969, pp. 60-61.

dos planos, uno posible y el otro no. Hay uno solo producto de lo que ella
quiere comunicar, o repetirse a sí misma, que es siempre complicado y sub-
jetivo. En el retablo es tan real el hecho acontecido como la intervención ul-
traterrena que hace posible el milagro. En Frida no hay milagro y por tanto
tampoco acción de gracias, lo que constituye la razón de ser del exvoto. Lo
que hay es un mensaje que proviene de experiencias psíquicas y físicas tras-
puestas en símbolos bastante claros.

Otra vinculación que ofrece la pintura de Frida con el exvoto popular
está referida al soporte que emplea. Son varias las pinturas que realiza sobre lá-
mina, las más significativas datan de 1931 y 1932. Para estos años ya había
iniciado, ayudada por Diego, la famosa colección de exvotos que hoy en día
puede verse en el Museo de Coyoacán. En los meses posteriores a su matri-
monio pintó poco, o no pintó. Cuando volvió a tomar los pinceles, en De-
troit, en el año de 1931, las pinturas que realizó están pintadas sobre lámina
y a partir de entonces usa indistintamente este material o tela sobre bastidor.
Todas las que pinta entre 1931 y 1933 son de pequeñas dimensiones y he-
chas sobre lámina. Se sabe de la existencia de varias de ellas: *Un aparador en
Detroit* (1931), tres que se relacionan con el aborto que padeció en 1932 y
algunos autorretratos. Mac Kinley Helms[5] percibe que en estas pinturas rea-
lizadas en Detroit "se implantan las semillas del desarrollo patológico de la
pintura de Frida, sin que mano parisina alguna las haya sembrado". Esto es
absolutamente cierto; no existen pinturas fantásticas o esotéricas anteriores al
viaje a Estados Unidos. Incluso, un dibujo temprano (1926), que reproduce el
accidente, ofrece datos sobre la forma en que aconteció pero no presenta
el afán obsesivo por destacar ciertos elementos como la sangre o las heridas.

En las pinturas de referencia realizadas sobre lámina en 1932, lo que po-
dría llamarse popularismo se encuentra combinado con imágenes que Frida ha
tomado de sus libros de medicina y de anatomía. Esta fuente de su reperto-
rio que está presente desde los inicios de su vida como pintora (lo que no es
extraño si se recuerda que pretendía ser médico), multiplicará de elementos
la mayor parte de sus obras subsecuentes al aborto. Es evidente que el hecho
por un lado la frustró y por otro la hizo volver a consultar libros de medici-
na con el fin de evaluar ella misma su estado. El cuadro titulado *Hospital*

[5] Mac Kinley Helms, *Modern Mexican Painters*, Dover Publications Inc., Nueva York, 1947, p. 170.

Henry Ford es característico de esta fase. Las figuras son de pequeñas dimensiones en relación con el espacio libre que deja el plano del cuadro, en tal forma que el espacio aumenta en escala, dada la falta de proporción que guardan las figuras con el todo. Frida yace en una cama sobre una sábana manchada de sangre. La cama se encuentra presumiblemente en el Hospital Ford, pero en vez de que el plano horizontal quede limitado por dos diagonales para conformar la imagen de un recinto, la cama queda colocada desierta, en medio del piso, disociada de su contexto, tal y como sucede en obras típicamente surrealistas. Sin embargo, el lugar del acontecimiento sí está indicado, pues sobre la horizontal del plano se asoman los perfiles del mundo fabril de Detroit. La figura pequeña de Frida, desnuda, se encuentra rodeada de seis objetos que quedan ligados a ella mediante el cordón umbilical. Son: un torno de hierro, alusión al mundo de las máquinas y a la vez instrumento de tortura; el modelo de una cadera humana como las que se usan en las lecturas de anatomía; otro modelo óseo que representa la pelvis femenina; un caracol, símbolo de vida; la figura de un feto de aproximadamente cuatro meses y una orquídea, recuerdo o transposición de las que cada mañana recibía como regalo de Mrs. Edsel Ford. Todas estas figuras son exactamente del mismo tamaño y estan pintadas con minuciosidad, casi con preciosismo. Otras dos pinturas con tema similar son mucho más sangrientas. En una de ellas, *Mi nacimiento*, el cuerpo de Frida (o el de su madre) aparece decapitado con la cabeza entre las piernas. Las connotaciones médicas están presentes en todas y aparecen asimismo en una litografía, también del año de 1932, única obra que Frida realizó utilizando esta técnica.

Uno de los detalles que mejor ejemplifican la inspiración de Frida en sus conocimientos médicos se encuentra en el más conocido de sus cuadros: *Las dos Fridas* (1939, lám. v), realizado para la exposición surrealista organizada por Wolfgang Paalen como vocero de André Breton en la Galería de Arte Mexicano. El conocimiento del instrumental quirúrgico (las pinzas de Pean) y de la circulación arterial inducen a Frida a crear un motivo en el que la sangre, como en otros cuadros, juega un papel primordial. La mano inerte de Frida controla la presión de la sangre en la arteria que escapa formando una mancha en el vestido blanco a la altura de las rodillas, de allí gotea hasta confundirse con las flores rojas que ornan la parte inferior de la falda. La proclividad de Frida por representar sangre culmina en un cuadro (sobre lámina),

titulado *Unos cuantos piquetitos*, en el que las manchas de pintura roja rebasan el plano de la representación invadiendo el marco de madera.

Es sabido que el gusto por representaciones sangrientas no sólo está presente en la pintura popular mexicana, sino que es una constante que aparece en diversas fases de la pintura colonial. Suponer que esta tendencia ancestral brota de las entrañas del ser del mexicano y que por tanto de allí arranca este aspecto de Frida Kahlo resulta demasiado simplista y en cierto modo viola la realidad, o la refleja mal. Si algo hay de eso, debemos aunarlo al temperamento morboso, y no sería aventurado decir amarillista, de la pintora, que si bien es cierto que sufría intensamente con sus malestares físicos y morales, también lo es que encontraba delectación en el sufrimiento, la muerte y la sangre. Basten dos ejemplos para confirmar lo que digo: la estupenda pintura realista que representa el cadáver de un niño: *El difuntito Dimas* (1937) y el regalo que pidió a un médico amigo suyo a través de una carta: un feto conservado en formol.

El difuntito Dimas es una pintura tan sofisticada y acabada en cuanto a factura, que se encuentra ya lejos de aquellas pinturas de 1929, en las que no pueden marcarse los límites entre el deseo de expresión popular y la impericia. Sin embargo, este cuadro, por la temática, es profundamente popular. El estupendo oficio, la gama colorística tan bien estudiada y ciertos detalles que pueden calificarse de hiperrealistas, hacen del cuadro un típico ejemplo de obra culta que se funda en un tema netamente popular. No sólo es costumbre del pueblo tender al niño muerto como si fuera un pequeño santo (en este caso San José), sino que también es común que un artista anónimo, un pariente, un fotógrafo o un amigo que sepa algo de pintura, dejen la imagen del "angelito", que al morir se ha convertido en objeto de veneración, durante el tiempo que dura el velorio. Si Frida Kahlo partió de una visión real para realizar su cuadro, o si utilizó un modelo vivo, no lo sabemos. Lo cierto es que cada elemento del cuadro: las flores, el gladiolo que el difuntito sostiene entre sus manos, la corona de latón, la estampa con "el señor de la Columna", revelan un conocimiento acucioso del tema que está tratando.

Otro tipo de vinculación que existe entre la pintura popular y Frida Kahlo es el carácter documental que tienen algunos de sus cuadros. Los elementos se concatenan aparentemente en forma disgregada, pero siempre en relación con su drama. Sin embargo, no dejan ver el dolor, están apuntados con pre

cisión y acaso también con sequedad. Frida está recostada en la cama del
Hospital Ford después del aborto, pero su expresión es tranquila. Se encuen-
tra una vez más postrada en otro lecho, alimentándose inútilmente de todos
los beneficios que la naturaleza le transmite mediante un cuerno de la abun-
dancia, sin que exista esperanza de salud, como lo expresa el título del cua-
dro: *Sin esperanza* (1945); sin embargo, su expresión no es doliente. En al-
gunos autorretratos asoman dos decorativas lágrimas, aunque la expresión se
mantiene impávida. Solamente *La columna rota* (lám. XIII) logra transmitir
cierta impresión de dolor, más a base de lágrimas pintadas que mediante un
cambio significativo en la expresión. "La efusión doliente y romántica que
podría pedírsele a un ser tan padecido, no apunta nunca [...] y es eminente-
mente popular", afirma José Moreno Villa.[6] La heroína del drama aparece
en escena sin fundirse con la anécdota dramática, ¿por voluntad propia, o
por incapacidad? Parece ser que por lo primero, un exceso de expresión hu-
biera trastocado el carácter de la obra. Frida no es una pintora expresionis-
ta, como lo fue Orozco. Ni sus pretensiones ni su temperamento se presta-
ban para ello.

Quienes han comentado la obra de Frida Kahlo siempre se han referi-
do a su posible vinculación con el surrealismo. El que ha ido más lejos es
Raúl Flores Guerrero, al decir, en 1951, que "el surrealismo fue una meta y
a la vez un paso en la historia del arte moderno, y el nombre de México,
con el nombre de Frida, tiene significación en ese momento de la plástica".[7]
Seis años más tarde rectifica su punto de vista al realizar un estudio más
pormenorizado sobre esta pintora. En esta segunda ocasión expresa lo si-
guiente: "Es el suyo un subjetivismo comunicativo, aprehensible artística y
sentimentalmente [...] que no puede ser confundido con el subjetivismo ce-
rrado del surrealismo bretoniano".[8] Tanto Flores Guerrero como otros auto-
res recuerdan que cuando Breton vio las pinturas de Frida, la etiquetó inme-
diatamente de surrealista.[9] Frida conoció a André Breton durante la visita de

[6] José Moreno Villa, "La realidad y el deseo en Frida Kahlo", *Novedades*, México, 26 de abril de 1953.
[7] Raúl Flores Guerrero, "Frida Kahlo, su ser y su arte", *Novedades*, 10 de junio de 1951.
[8] Raúl Flores Guerrero, *Cinco pintores mexicanos*, UNAM, México, 1957, p. 17.
[9] Breton dedica un capítulo a Frida Kahlo en *Le surréalisme et la peinture*. En él transcribe la primera impresión que le causaron los cuadros de Frida. André Breton, *Le surréalisme et la peinture*, Brentano, Nueva York, 1945.

éste a México en 1938, pero antes había visto ya buenos ejemplos de arte su-
rrealista durante su estancia en Nueva York. El mismo año que conoció a
Breton expuso en la Galería de Julien Levy, gran propulsor de esta corriente
en Nueva York; después de la muestra individual de sus obras se le presentó
la oportunidad de asistir a la inauguración en París (febrero de 1939) de la
exposición que André Breton montó en la Galería Renou et Colle con 17
pinturas suyas, varios exvotos, fotografías de Manuel Álvarez Bravo, objetos
de arte popular y piezas prehispánicas. Todo el contingente de la exposición
pertenecía al propio Breton, a Diego y a Frida. Durante ese viaje conoció y
trató a varios representantes del grupo surrealista, entre otros a Wolfgang
Paalen, que meses después vino a radicar a México junto con su esposa, Ali-
ce Rahon. Como dice Ida Rodríguez Prampolini, el saberse afín a una de las
corrientes artísticas más en boga del momento, reafirmó en Frida su tenden-
cia a expresarse por la vía fantástica. Sin embargo, cabe aclarar que su obra
más directamente surrealista, *Lo que el agua me ha dado* (lám. IV), es anterior
a las exposiciones de Nueva York y de París. Esta pintura fue precisamente la
que más impresionó a Breton.

Los nexos de Frida con el surrealismo no son intelectuales; su egocentris-
mo le impidió adherirse a cualquier tipo de programa. La vinculación se da
por coincidencia interna; Frida pintó lo que su yo le dictaba, y su yo era
complicado, rico en experiencias *sui generis* y apto para expresarse por vía de
la alegoría; no pintó motivos preconscientes porque en realidad no era muy
introspectiva. Cierto es que no la animaron primordialmente preocupaciones
estéticas o morales y en este sentido sí se ajusta a la corriente bretoniana. Tam-
bién alcanza, en algunos casos, la belleza convulsiva, pero por accidente, puesto
que no tendía a ese tipo de búsquedas; en esto resulta más genuina que los in-
telectualizados surrealistas.

He expresado atrás que es posible encontrar afinidades entre el modo de
proceder del pintor *naïve* y el proceso surrealista. También las hay entre esta
corriente y la fantasía desbordante que manifiestan algunas creaciones del
arte popular mexicano, derivadas de una fascinación ancestral por la meta-
morfosis y la muerte. Breton lo encontró así y por eso montó la exposición
de *souvenirs* de México en la forma en que lo hizo.

Lo hasta aquí dicho permite concluir en la forma siguiente. Frida Kahlo
eligió un tipo de expresión que se vincula a la popular, en parte porque así

le convenía, en parte por razones afectivas y, sobre todo, por la vigencia de la Escuela Mexicana en el momento que le tocó vivir. Su lenguaje formal por lo común se nutrió de motivos populares en varias ocasiones; la obra es íntegramente recreación de un tema popular. Cuando adquiere madurez artística, deliberadamente guarda reminiscencias *naïve* en algunos cuadros, principalmente en los que ejecuta bajo inspiración de los retablos o exvotos populares. Sus ligas con el surrealismo se dan por circunstancias personales que la hacen coincidir con esta corriente en algunas de sus obras, más que en otras, aun y cuando éstas queden también dentro del género fantástico. Dado que México cuenta con pocos adherentes formales a la corriente surrealista y en cambio con varios artistas que se han expresado o se expresan por la vía fantástica, es natural que el deslinde propuesto por Ida Rodríguez Prampolini sea difícil de aplicar en forma total a la obra de un artista. Es particularmente difícil en el caso de Frida, donde, como se ha visto, entran en juego otras influencias y, sobre todo, circunstancias peculiares que la mantienen como figura individualizada.

Un libro es siempre trabajo de equipo. Una vez que el original y las fotos fueron entregados para su publicación, Enrique Cervantes Sánchez, ex alumno mío en la Facultad de Filosofía y Letras de la UNAM y colaborador de la sección editorial del Instituto de Investigaciones Estéticas, localizó fotografías adicionales, e inéditas, fundamentalmente en tres acervos del Archivo General de la Nación (AGN): Archivo fotográfico Díaz, Delgado y García; grupo documental Carlos Chávez; Archivo fotográfico Hermanos Mayo. La lectura aquí propuesta y los pies de grabado son producto de nuestro trabajo conjunto. Esta observación es igualmente válida para las imágenes que, perteneciendo al AGN, aparecen en las demás secciones y capítulos de este libro.

Índice

Frida Kahlo. La pintora y el mito, de Teresa del Conde
se terminó de imprimir en mayo de 2003 en
Litofasesa, S.A. de C.V.
Prolongación Tlatenco 35, Col. Sta. Catarina
México, D.F.